U0054363

濤石文化

濤石文化

後現代藝術教育

POSTMODERN
ART
EDUCATION

理論建構與實例設計

謝攸青　著

濤石文化事業有限公司
WaterStone Publishers

謹以此書
———— 獻給我的父親與母親 ————

自 序
PREFACE

　　工業文明之後，人類世界已然迥異於工業文明以前的生活狀況，尤其數位化時代來臨後，傳媒、各類影音資訊、複製的便利、人與人的互動方式⋯的種種改變，更使我們的時代又不同於機械時代。這樣的新時代裏，如同Pearse所認爲，我們無法用以前的模式處理後現代的世界，後現代主義的典範是在傳統典範之外的後典範模式。因此，藝術在生活中所扮演的角色，已非僅侷限於傳統的藝術觀，藝術教育上觀點與格局也不同以往。

　　後現代思潮下，不僅藝術觀、藝術教育觀有許多突破性的論點，在教育上也出現許多嶄新的方法與理念，近年來頗爲盛行的服務學習以及統整課程的觀念，其實也與此思潮以及整個大環境的變異有相關性，其中許多理念乃相通的，若能相互融用，相信不管在藝術的發展方向、藝術教育或教育上，都將深具意義。

　　本書結合Dewey藝術觀與後現代偶發藝術家卡布羅的論點，認爲以往生活中被認爲「非藝術性」的行爲，經過組織、安排，賦予意義，注入思想、批判與詩意的感性因素，也可以成爲一個後現代藝術活動。因此，服務學習與統整課程這類教育性活動，如果能結合後現代藝術教育的觀點，將可透過後現代藝術活動的概念來加以串聯與實踐。

　　這樣的理念與設計在國內是新的嘗試，題材新穎且富深意，在國外也未見將此理念架構如此完整之著作。本書不僅基於後現代思想在藝術與藝術教育上的啓示性觀點，建構了完整的理論做爲基礎，更具體地提出了可行的方案。將一個後現代藝術的儀式活動，設計成爲一個「後現代藝術教育的服務學習方案」、或設計成一個「以藝術爲關聯中心的統整課程」。

　　我們可以在服務學習與統整課程這樣的教育活動中，注入後現代藝術性的特質，使之更豐富。因爲後現代的藝術觀應可同時包括各種感官知覺，可以融入生活中、教育活動中，藝術可以運用各類科技文明下的產物爲媒介，藝術形式可以有無限的可能性，甚至是服務學習的活動，或教育性課程的活動，也可以融入影像、音樂、藝術性、社會批判、文化議題，使教育活動藝術化。另一方面，如果後現代的藝術表現，能有更多教育意義與自省性，則對世界將更有意義。兩者的理論是可互相補充相輔相成的。

　　在後現代的世界裡，已經累積了人類智慧長期發展下的許多豐富資源，不論是有形無形的資源，後現代思想雖強調沒有絕對的眞理，卻是一種提醒我們需具備認清各種表象下的眞相的清醒態度，以此出發來關懷世界，以多元開闊的胸襟，尋找自我獨特性下各自需要之啓示性內容，並感受生命。如果我們能善加利用，生活應該可以更豐富而多采多姿。將後現代藝術與教育的觀點與教育活動結合，可以爲後現代藝術教育新闢一個具體可行的方向，是整個後現代社會相當值得推廣的一種觀念。

　　藝術對我而言，一直是身邊相當重要的一件事。我總是喜歡去感受、去經驗。小時候，也許不知道什麼叫藝術，但總喜歡各類能豐富我感受經驗的參與性活動。喜歡國小時常在操場上練習大會舞、民俗舞蹈比賽的熱鬧氣氛；喜歡舞蹈教室裏舞動肢體互動的喜悅；喜歡夜裡在小提琴老師家、表演禮堂中，與其他小小提琴手合奏準備表演的氣氛；喜歡每天早上在禮堂樂

隊練習與表演的參與感；喜歡每次學校旅行的感覺，小時候總是拿著畫筆不停地畫著所見風景，尤其喜歡傍晚時的晚霞，大學時代則喜歡背著相機到處跑；喜歡星期假日整個彰化八卦山、台中中山公園，滿滿的都是小朋友的畫畫情境；喜歡從國小到高中都是學校合唱團高音部成員的優越感；喜歡師大每年美術節大夥兒合作準備表演與道具的情景；喜歡夜裡在美術系館裏幾個同學熬夜創作的樂趣；喜歡每年參與迎新送舊舞會活動放縱熱舞大夥兒開心的熱情…。生活中那許多活動的經驗，總令我難以忘懷。

　　但是藝術經驗並非僅止於此類，藝術並非只屬於「有閒之人」。忙碌辛苦的生活中也能追求藝術經驗的感動，有時甚至更深刻。舉例而言，愛子還小時，也許父母必須花相當多辛苦的心力於其上，但是，我拿起攝影機、相機，注入許多充滿音樂、視覺、舞動身體的活動，整理思緒、化成文字。不斷累積陪愛子的成長影像成了我的嗜好，而我的藝術觀也在這其中實踐。求知的學習經驗也是我相當投入的一種經驗，小時候透過種種實驗學習科學與自然而非只是書本上的文字記憶，總是令我印象深刻；大學、研究所時代與外子整天泡在圖書館裏，找書看書像是找尋寶藏，討論、激發靈感的快感，化成文字時的成就感；喜歡一起以看電影、出遊做為每一個學習段落的慶賀。我們總是有討論不完的話題，生活雖然成為一種規律，卻總是不斷激盪著永不停止的思緒。

　　後現代藝術與教育強調一種後現代的想像力、參與性、批判性與包容性。筆者尤其強調出一種Dewey藝術觀在其中所扮演的角色，一種自我成長與期許的態度。如同Dewey所主張，所謂藝術經驗乃是能感受並且正視生命中的種種，並且突破困境加以昇華。也許有些經驗並未能成為Dewey所謂的完整之藝術經驗，也未及後現代藝術活動的完整形式，但總是一種積極試圖讓各種不完整經驗成為藝術經驗的感覺。藝術應能讓我們真正關心生活，還有自己週遭的人、事、物，而非要另外他求才能有藝術性。

在後現代的世界裡，每一個人都有其存在價值，但每個人也都應自我努力成為能使這世界更好的一份子，一個對自己、對世界均能有所期許、有責任感與理想性的世界公民。藝術在這當中可以扮演相當好的角色。所以，後現代的藝術觀強調深入大眾的生活中，藝術應是每個人的生活裏可以經常存在的一種經驗。後現代思想的啟示，所強調的想像力、批判性與多元包容，應是一種「能跳脫」後現代複雜世界的誘惑，而對生活更清楚多角度的認識與感受能力，能無窒礙地充分運用後現代種種資源豐富我們的生命。

後現代的藝術觀強調藝術是文化的產物。從批判的角度來說，認為人與人之間因為權力關係、立場的利害關係、文化差異…等種種因素，人們彼此的矛盾與衝突乃是不可避免之存在，我們必須具備能深思種種權力與知識關係的批判能力，了解各種論點背後之意識型態。但是，我們也應該敞開胸懷，關懷他者，走入他人的世界，多元包容這其中無可避免的衝突觀點，並且嘗試更多元的感受與經驗。

後現代思潮應著重其啟示性，不該被誤以為可以沉迷於各種時代的誘惑而不自知，不能跳脫出時代巨輪的掌控，只順其自然地縱情為所欲為。那麼我們可能被時代種種新產物所奴化或異化，諸如，也許我們無法逃出資本主義下對某些明星人物的宣傳之迷戀、無法逃脫電視的誘惑、無法逃脫物質文明的誘惑，我們需要不斷更新我們的手機、衣服、名牌皮包、車…。藝術創作、寫文章……也許也不再是單純創作這樣一件事，而是另有目的…。我們的生命價值也許只剩下「錢」，與不斷地掠奪。生命的自我主體性、生命的價值與意義何在？可能已成了不重要的問題。我想這也是為何我們的社會越來越疏離之因了。

非常希望本書的論點能有所推廣，使我們的世界能有更多具有關懷生命、關懷他者，融合藝術性且具有教育意義的活動，也即本書所主張的後現

代藝術教育活動。尤其在後現代思想的啓示性觀點下,各領域之間並非一種絕然劃分的關係,服務學習與統整課程都是相當強調關懷他者、參與性、互動性與合作之教育理念;與後現代藝術教育相當強調之批判性、參與性、想像性與包容性,其中許多理念與內涵相當具有一致性;兩者若能融合運用,相信其發展將有無限可能性。將可使我們的生活中擁有更多有意義的活動,讓我們的生命價值不再只是功利與現實,而是充滿許多能鼓勵我們自我實現、自我期許、關心社會之充滿感性與詩意的活動。

最後,筆者在此要特別感謝P.G.Taylor[1]教授的論文對本書的貢獻,本書初始創作靈感的啓發源自於Taylor教授的論文,雖然本書當今的格局與內容已大幅迥異於Taylor教授的著作,但仍感謝Taylor教授著作的啓發,也相信本書的內容應不負當初與Taylor教授通信時的勉勵。

更衷心感謝濤石陳重光先生基於對學術的支持而慨允出版,以及出版過程中邱小姐的協助。在眾多啓發我的師長中,要特別感謝王秀雄老師與劉文潭老師兩位師長的支持與鼓勵。更要感謝外子在寫作過程中無怨的支持與心靈的激勵,以及愛兒不時的「後現代」舉動之啓發。筆者雖然用心,但疏漏之處必所在都有,尚祈諸先進不吝賜教,以為下次付梓改進之參考。

謝攸青
2006年6月
國立勤益技術學院

[1]　請參見Taylor ,P. G. (2002). Service-Learning as Postmodern Art and Pedagogy. Studies in Art Education,43(2),124-40.

目次

1
CHAPTER

本書內容簡介

　　本書深入探討後現代藝術與後現代藝術教育的相關理論，指引出一個正向積極的方向。且結合統整課程的理念，與邇來深獲好評同時與後現代藝術的正向內涵相容之服務學習方案，為後現代藝術教育建構出紮實的理論基礎，並具體提供了後現代藝術教育深具意涵的教學法。本書之內容結構如圖1「本書內容結構圖」所示，讀者可先行參閱。

　　書中由後現代主義是超越現代主義的一種新典範此一觀念做引論，後續除提出後現代藝術教育「中心化的解構、和解的態度、多元解讀、小敘述取代大論述、後現代的想像、對後現代多元媒體現象的批判能力」五大方針外，也將Dewey「藝術即經驗」的美學理念結合卡布羅（Allan Kaprow）的「偶發藝術」創作觀，建構出後現代藝術教育應用的可能性。並分別探討「後現代藝術教育服務學習方案」及「以藝術為關聯中心之統整課程」二者的相關理論與實例設計，具體提供了後現代藝術教育深具意涵的教學法。

　　本書以後現代藝術教育為探究內容之因，實乃基於人類社會幾

經變化的思考，機械時代是一次大變動，而今日，資訊、媒體、各類科技工業的發達⋯，更使得我們今日的生活如此不同，因此，許多我們所習慣的模式與知識概念是否仍舊適用，則是一個值得省思的問題。本書基於這樣的角度來思考藝術教育的問題，即希望教育的理念與教學法能因應時代變化的需求並做努力。

後現代思潮的出現，事實上與時代的變遷有密切關係，雖然關於後現代的論述相當分歧，其中某些主張也經常使人產生負面的感覺，但是，其實後現代的思想中，有許多論點是立基於某種反省性下的觀點，希望我們能用更開闊更包容的態度來處理我們所處世界的現象與知識，最終目的應是在解決世界的新問題。如果我們能了解其啟示性意義之所在，充分討論如何將這些啟示性觀點透過具體的途徑來實踐，在現今的多元媒體現象與民主意識高度發展的社會中，實相當具有教育價值。因此，本書前三章引論的部份即試圖探究出後現代思想的啟示性觀點，以做為藝術教育具體努力的方向。

本書前三章探討後現代主義是超越現代主義的一種新典範，了解後現代思想對於現代主義的批判立場，目的為何？他們之間的關聯性？啟示性何在？以及在藝術上的意義如何？另外，關於此種後現代藝術觀點下，藝術創作的可能性又如何？我們也將在第四章中加以討論，並舉出一些後現代藝術創作可能被利用的方法。以使我們能清楚窺見，後現代的啟示性思想下，反應在藝術的形式與藝術相關的知識概念，已可以是如此不同於以往的一番景象。

關於後現代思想此種超越現代典範的「後典範」下，後現代藝術教育的方向又如何呢？筆者在第五章「後現代藝術教育應有的方

向」中則歸納出五大方針，相信將有助於後現代藝術教育理念與方向之實踐。

另外，在同樣第五章中第二節，並提出一個重要觀點，認爲後現代藝術教育的實踐過程中，除了由後現代思想來思考其方向之外，Dewey美學觀的融入，將可彌補關於後現代責任感與缺乏明晰確定的正向價值之缺口。因此，本書認爲Dewey的思想在後現代藝術教育中深具意義。於是，我們將Dewey「藝術即經驗」的美學理念結合卡布羅的「偶發藝術」，建構出後現代藝術教育應用的可能性。並於第六、七章，與第八、九章，分別探討「後現代藝術教育服務學習方案」及「以藝術爲關聯中心之統整課程」二者的相關理論與實例設計，具體提供了後現代藝術教育深具意涵的教學法。

在第六、七章中，建構「以服務學習做爲後現代藝術教育的教學法」的理論基礎。第七章先根據前述基礎理論析論其可行性，並在第八章中提出一個具體可行的計劃方案實例。將上述「偶發藝術結合Dewey美學」的觀點運用設計一種可共同參與的服務學習活動，加入某種後現代的狂歡特質。使整個服務過程成爲一個有結構性的藝術儀式般，拼貼著充滿人生眞實意涵的感動意象，從互動對談中、從參與中、從影像經驗分享中、從合作的學習經驗中，去經驗人生的感動力、後現代藝術行動的儀式、參與感，體驗服務付出的可貴，以及學習的經驗與成長。

而在第八、九章中「以藝術爲關聯中心之統整課程」之理論建構與實例設計，我們也提出關於此觀點於「統整課程」中應用的途徑。「統整課程」強調生活教育，以及各知識領域的統整。若將上述「偶發藝術結合Dewey美學」的觀點運用於課程設計中，將「統整

3

課程設計得如同一個後現代藝術活動」，使後現代藝術的啓示性內涵，與Dewey的藝術經驗之理念，於無形中成爲課程中教育的一部分，這樣的教學法，應能使藝術扮演著各知識領域之間一個相當棒的串聯角色。如此一來，一些已被發展的後現代藝術創作的方法，也可以被轉化利用，使「統整課程」中之各種教學內涵更具關聯性，使平凡的上學經驗提昇爲Dewey所謂的「藝術經驗」，並使教育中的指引方向更爲明確。

相信本書關於後現代藝術教育的理論與實例的探討，應能對未來藝術教育的方向與內容提供相當的助益。而本書將後現代藝術的精神注入教育課程中，相信必能使教育課程充滿藝術之儀式性、想像性與詩意，也能發揚後現代藝術中之正向積極的一面。

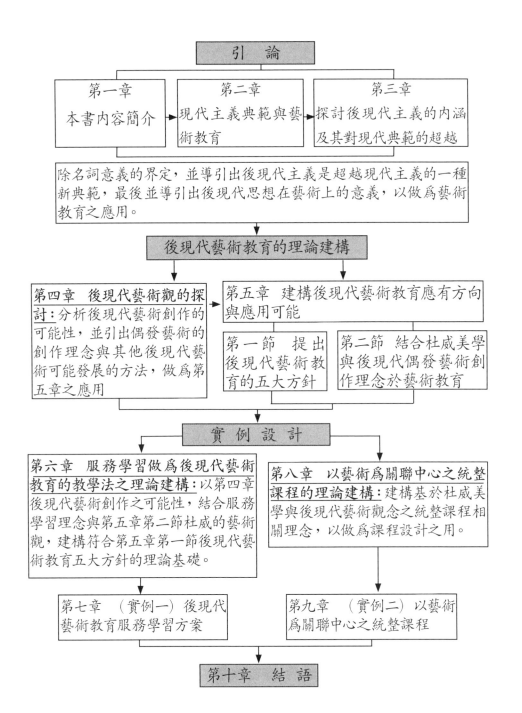

圖1.本書內容結構圖

2
CHAPTER

現代主義的典範與藝術教育之應用

　　所謂「後現代」，其實是近年來西方社會科學研究與藝術文化發展中的一個重要的思想觀念，此觀念的形成與西方思想傳統以來的發展與淵源其實密切相關。一方面，雖然後現代的思想對於西方傳統中的許多思想特質進行批判與解構，尤其是針對現代主義，但是這種批判與解構的背後，其實是對於西方舊有思想架構與模式的反省；另一方面，後現代的思想仍舊是秉持著西方思想傳統中踏實嚴謹的思考態度在進行，且與現代主義有某種延續性。因此，後現代思想中的反省性特質，若不是立基於其所批判的對象來理解，恐怕很難探其究竟而有所誤會。於是，如果我們想要了解「後現代」，那麼，對於現代主義與西方思想傳統的特質之了解，將是相當重要的。

　　Noddings提到，後現代主義者主張對西方傳統知識論進行大幅修正，暗示了一種後知識論（postepistemology）。後現代主義的風潮動搖了現代思想的整個架構，它挑戰了以往被視為相當重要的假設、方法、態度、思考的模式，以及種種價值。但是，

Noddings也提醒我們，要避免「不良份子」利用此流行詞彙來招搖撞騙（曾漢塘等譯，2000：138-144）。因此，如何以一種嚴謹的態度來了解後現代主義到底在挑戰現代主義的哪些侷限性，其目的與意義何在，才是我們該秉持的基本態度。

職是之故，我們若想了解「後現代」，就必須先談「現代」。了解西方傳統的思想架構模式，以及現代主義的特質，將是我們了解後現代藝術教育應有的方向所該做的一個重要功課。

因此，在此章中，我們將先就西方思想傳統特質中很重要的「典範」之觀念先做說明，然後針對現代的特質作探討說明其影響下的藝術與教育，藉此了解後現代主義到底在挑戰現代主義的哪些基本概念，以作為了解後現代的基本觀念之基礎，以便我們進一步探究後現代藝術教育的方向。

第一節 「典範」的概念

西洋社會科學研究的精神，講究方法、本質精神與哲學基礎之建立，不管在任何領域中，我們都可以發現一種科學研究的態度與精神，其學術研究已發展出一套完整的研究體系，有所謂本體論、知識論、方法論、與人性論。其中，本體論乃試探就世界本體如何存在的看法；知識論，則是人類對世界之認識，知識如何建立之看法；方法論是如何進行研究建構知識的方法；人性論則是對人的行為意志的看法（黃光國，1998）。各學術主張可能在此四大層面分別各採取了不同的立場，互相融用。而當我們在討論藝術的現象

時，我們可以看出藝術的功能在建構「眞實存在」(reality)，這種功能一直到後現代情況中仍未改變。藝術家們努力去建構眞實世界或想像世界的表徵，而這些表徵可能會激勵人們爲自己去創造一個不同的眞實存在(Efland et al.,1996:71)。這種企圖即牽涉到知識論的範疇，即人類認識外在世界的努力，稱爲「知識論」或「認識論」(黃光國，1998)。因此，當我們在建構後現代藝術教育的方向時，從知識論的哲學基礎之探討，是很重要的基本工作。在知識論中有一個很重要的概念--「典範」(paradigm)。在藝術與藝術教育研究上，「典範」的觀念，也是很重要的一個哲學課題，藝術教育家Pearse(1983:158)即提出，「典範」是知識與行爲如何結構與組織的方法，從知識論的典範出發去思考問題，能使我們更了解我們的思想與行爲。

典範的觀念初萌芽於1962年Kuhn(1970)的著作「科學革命的結構」一書，Kuhn認爲，典範的轉移代表對世界要有不同看法與反應的需要，也是一組可能實現觀念競逐成功的結果；相對於Kuhn的科學典範的觀念，在人文領域的典範理念最有用的是1971年德國哲學家Habermas所提出的三個知識論架構(Pearse,1997:31)。Thomas S. Kuhn(1970)在其「科學革命的結構」(the structure of science revolution) 一書中提出典範的概念，他認爲典範代表某種宇宙觀、世界觀和方法論，也是一套不同倫理、規範與價值體系。「典範」的概念原本是來自於科學的研究，是科學研究中爲追求事實，從原本最初的一套假設，經不斷驗證、實驗、探索，尋找出能成爲常態科學解謎的「典範」，也因此對典範相當尊重。其科學革命的特點，在於不斷從傳統觀念資源中，重新組合與轉化出一套新的觀念系統來，以建構出秩序而具有相當精度與廣度的一

套解釋世界的的觀念體系（王道還等譯，1985）。例如：牛頓發現一切物體的運動都可以用數學公式來描述即是。

　　後來，典範的觀念廣泛地運用到社會科學領域的研究上，典範的理念如今並非科學領域的專利，而在藝術領域方面，也有許多藝術教育家，將知識典範應用在藝術與藝術教育的討論中，如Efland (1979)的「Conceptions of teaching in art education.」、Pearse (1983)的「Brother,can you spare a paradigm? The theory beneath the practice.」、Kearney(1988)的「The Wake of Imagination」與Pearse (1992)的「Beyond Paradigms: Art Education Theory and Practice in a Postparadigmatic.」等。

　　「典範」的概念，往往因為時代環境的改變，需做調整，當發現不合假設的部份太多時，則不惜完全推翻原本的假設，重新建立新的假設，即新的「典範」（王道還等譯，1985，115-116）。「後現代」已進入一個新的階段，「現代」的「典範」概念，已無法完全適用於「後現代」，如同Pearse (1992：248-250) 所認為，我們無法用以前同樣的模式處理後現代的世界，後現代主義的典範是在傳統典範之外的所謂「後典範」，超越了原本典範的概念。他認為現在的時代支配性思潮就是「後現代主義」，其本身已經足以成為一個典範，只不過它的特質本來就是多樣嘈雜，而成一種「不斷變化的狀況」，所以，其典範模式不像傳統典範模式一樣規律而具有秩序性，而成為超越典範的一種後典範模式。

　　因此，這一章中，我們將基於這樣的立場，探討現代主義的典範與藝術教育之應用，並藉此來進一步了解後現代主義的後典範如

9

何超越原有的典範，以做爲我們追尋建構後現代的正向內涵之後
典範的基礎理論，期能爲後現代藝術與教育指引出一條正向積極
的方向。

第二節　現代主義的典範與藝術教育之應用

一、現代的意義及其特質

　　現代這個名詞有否定在它之前的傳統形式的意涵，在哲學上，
現代被界定始於文藝復興，但最常被認爲是開始於在17、18世紀
開始、發展的理性主義，也就是所習稱的啓蒙運動。現代主義立
基於「運用理性和科學知識可以促成進步」的這個概念上，基於這
樣的論點，現代主義認爲眞正的知識擴展人類對自然的宰制，而
提供我們豐富的物質生活，而歷史即是人類發展及文明進步的記
錄。現代主義者也常樂觀地認爲，用社會科學或理想的社會秩序，
可以建構理性的烏托邦，所以現代主義中的社會計劃、藝術和教
育均是較未來傾向的，即將未來視爲一定比現在要好(Efland et
al.,1996:5-6)。

　　關於現代性的了解，在此我們將參考沈清松所提及的現代性之
三個面向，即「主體哲學」、「表象」的思想、「理性化、總體化」的
思想(沈清松，1993:10-15)，做爲基礎來切入探討，並進一步綜合
析論現代性的此三個基礎在藝術上所表現出來的特質，茲分述如
下：

(一)「主體哲學」：

　　現代的觀念，從笛卡兒的「我思故我在」的觀念開始，宣告了人是一個思想的主體，人是認知的主體。於是「人作為認知、權利和價值的主體」這個最根本的肯定，成為爾後整個文化、科學、藝術、社會制度、政治制度的根本精神（沈清松，1993：10-11）。也就是以「人」為中心主體出發，來思考外在的事物。在藝術上的表現，則是認為藝術家可以取代上帝，本身即是創造者，即「原創者」（the original inventor）的概念。藝術家彷彿引領未來之路的「燈」（lamp）；以人類為中心，由人類的角度出發，用藝術家自己的想像，去批判世界現況，企圖從貧窮、專制、無知中解放出來，而由藝術家運用想像，去創造一個新世界來解決。認為藝術家可以去創造出真實的存在（Kearney，1988：5-18；Pearse，1992：247-249）。

　　這種思維可追溯文藝復興期的人文主義，甚至更早的古希臘羅馬文明。相信人的智慧有能力如同神一樣能創造事物，而不再侷限於中世紀的信仰所認為的，只有上帝的智慧能創造萬事萬物。所以文藝復興期的藝術家雖然仍有許多基督教題材的作品，但藝術家卻是加入了自己見解。例如達文西所作的「最後的晚餐」，雖然是表現聖經中耶穌預知了自己的死亡，告知與十二門徒自己被他們當中一人所出賣的事情之情節，但是，達文西對此主題的處理與感受，已脫離中世紀的「以神為中心」的思考，而是「以人為中心」的思考，因為達文西企圖擺脫中世紀的圖像只是揣摩神對此事的旨意之狀況，而是以他自己對此事件的看法做詮釋，達文西以科學態度出發，研究相關

歷史、人體解剖學、明暗層次、視覺心理、十二門徒的心理、畫面結構、透視法空間結構…等，可以說是人文主義表現的極致表達。這種「以人為中心」思考模式成了西方世界的傳統，不論是藝術、科學、哲學思想均是影響深遠。

(二)「表象」(representation)的思想：

按照字義「Presentation」是「臨在」、「呈現在前」的意思，而「Representation」則是「再現」的意思。即一種「表象」(representation) 的思想，利用「表象」來「再現」客體，因為現代性乃是從「以人自己為主體」的概念出發，於是認為自然世界是客體，主體與客體之間無法溝通，於是，主體透過建構種種「表象」的方式，來「再現」客體，以便認知或控制客觀的世界，此乃現代性一個重要的特點。亦即透過主體觀察的「印象」、對它形成的「概念」、甚至「理論」--也就透過建構出來的「表象」，一種「再現」。認為藉此就可以認識這個世界，甚至可以進一步控制它，於是這些「表象」即是主、客體之間的一個重要橋樑 (沈清松，1993：11-13)。

例如以一種「理論」或是「一幅畫」，用濃縮的方式表演了世界正在進行的狀況，而整個「現代世界」所追求的東西，其實都是表象的文化。「藝術」也是如此，藝術在近代以前，原本是生活中的藝術，但是近代以後，繪畫不再畫在壁面上，而是畫在帆布上面，是為了畫而畫，為了表象這個世界而畫，然後進一步放到博物館裡面去展覽、供人觀賞，藝術品進了博物館才有價值。博物館這個現象本身就是表象文化的一個最具體的說

明。所以「為藝術而藝術」是現代性的特質下的觀點（沈清松，1993：11-13）。

又譬如西方從文藝復興期以來所利用的透視法與明暗法，使畫面中產生三度空間的錯覺，也是一種以「表象」來「再現」真實的方法；即使是發展到後來的印象派，雖然對真實的觀點改變了，也不過是對真實自然觀點的改變，仍然是「表象」的概念，即企圖以一張圖中所呈現之豐富色彩，來捕捉瞬息萬變的大自然光影變化之現象；再後來的表現主義則是企圖以圖的表象來掌握人的心靈世界。這些都是明顯的表象文化的實例。

(三)「理性化」、「總體化」的思想：

Lyotard在其「後現代情境」一書中曾指出：現代之所以為現代，是因為科學、藝術…都有一個「後設的」大理論、大敘述（Grand Recit）來支持它，作為其他活動的依據所在。「理性化」的歷程，透過有規則的方式來控制活動的進行，且因科學、藝術和規範活動本身的專業化和自律化，而有不同的展現。現代化中對「進步」的要求其實也是從這整個想法而來的，即認為透過人這個主體，理性的運用，可以使人自身越來越完美（沈清松，1993：14-15）。現代主義講求秩序性結構，由於理性的獨尊，強調自然科學中那種凡事必須實證的特質，所以，若是不合邏輯、非理性的意識狀態下的思維，即任何離開了「理性」的思想活動，都必須想辦法辯白（葉維廉，1992：8）。所以，在藝術上我們看到文藝復興期的藝術，會發現藝術家就

13

像科學家一樣，達文西便是最好的一個例子，繪畫的觀察充分運用幾何、透視法，組織起一個可理解的世界，其嚴格的理性能力，使他的藝術活動之基本精神，其實就是相同於科學的活動（沈清松，1993：15-16）。這種特質展現在現代主義藝術上的特性，我們會發現一套套有總體性的論點之風格特徵的藝術。尤其「自印象派以來，藝術便引用科學的邏輯方法論，創造出視覺的風格。」例如立體派幾何、結構主義、未來派、風格派、包浩斯…，」均企圖以理性手法馴服非理性，他們相信科學的客觀性，藝術也往往基於結構的邏輯、材料與形態的邏輯…等等（陸蓉之，1990：24）。

現代主義中「抽象」之形式主義的概念，也是從理性思考的觀點出發，強調一種普遍的原則，認為視覺藝術的要素包括線條、色彩、形狀等…，有它們自己的表現能力，這種表現力與外在世界的各種性質毫無關係，本身即一個濃縮的小世界（劉象愚譯，1993：70-72）。Fox認為在現代主義的抽象藝術中，對工具純化的要求就是「拒絕所有的東西，但保留一個單一的經驗，單一的指陳…，沒有原因而完整、完美」（唐維敏譯，1999：132）。如蒙德里安所說的，「要建立造型的純粹現實，我們必須把自然的形狀減縮為永恆不變的形狀要素，把自然的色澤減縮為主要的原色。」雖然他們所追求的不是真實世界中的現實，但是也在追求一種柏拉圖式的「理念本體」（葉維廉，1992：190）。也是一種「理性化」的思維。

所以，從上面的敘述我們可以發現西方思想的根源，就是從這種思考架構模式中建構出來的，而「典範」的概念，也是

在這種思考模式之下的產物。西方傳統「典範」的觀念，是以理性主義出發，追求中心理論與強調「普遍性的效度」（李衣雲等譯，1997：127）的一種大論述的模式，是屬於現代的概念。科學研究的典範，擴及到社會科學的研究、藝術的表現，在在都是以「主體哲學」所謂以人為中心出發，去研究自然世界；研究出來的一套套「表象」文化；現代理性化下的後設之「大論述」，一個個被推崇的典範。

二、現代主義的典範及基本論點

(一) Thomas S. Kuhn（1970）的「典範革命」(paradigm revolution)

Kuhn從科學史的角度論證科學的進步是具備了社會性、心理性與政治性的「典範革命」的過程。他認為不同的典範都規定了自身研究規則，藉以區分「合理的科學研究」與「不合理的研究」。

西方傳統「典範」的觀念，是以理性主義出發，追求中心理論與強調「普遍性的效度」（李衣雲等譯，1997：127）的一種大論述的模式。這也就是現代主義思想架構的「典範」之基礎精神所在。在典範革命的初期是所謂的「前典範時期」，這時候各種觀點與學說相互爭鬥，彼此較勁，直至某個觀點取得主導性地位而居於中心，並摒斥其他觀點和學說而驅之於邊緣。隨後居主導地位的典範不斷壯大捍衛學科社群中心，而使典範更加穩固成為宰制狀態—即「典範控制時期」。但是總有各種所謂異端邪說於典範控制之下冒出，不斷挑戰、動搖典範的地

位,直至中心典範被推翻而產生「典範革命」,再度形成「前典範時期」。Kuhn指出,科學研究典範即是如此不斷演變。

Kuhn認為,科學研究的不同典範代表不同的宇宙觀、世界觀和方法論,也是一套不同倫理、規範與價值體系。不同典範之間存在有「不能比較性」(incomparable)和「不可化為同單位比較性」(incommensurability),只要典範本身具有合理性,能對已知現象做出合理詮釋,則典範本身即可以存在。因此,可以有多種典範存在。

Kuhn的所謂「典範革命」,認為科學研究典範不斷轉移乃是一種進步,而Efland認為,在美術、科學和教育的領域中,一般的看法雖均認為改變是種進步,在美術教育的理論中,也有類似Kuhn的「典範革命」或典範轉移的看法,但是Efland挑戰這種流行的看法,以後現代的觀念來看,雖無明顯共識,但均質疑現代主義所謂「進步」的觀念,即不認同「改變」是種「進步」這種流行的看法。Efland以美國藝術教育史為例,認為不同的典範其實是反應不同的環境現象(Efland et al.,1996:55、69),不論就藝術或藝術教育而言都是如此。

(二) Jurgen Habermas的知識論架構

現代典範的觀念在人文科學上的結構,以德國哲學家Habermas的知識論架構應用最廣(Pearse,1997:31),此架構中包含三個主要的研究典範(paradigm),各自亦包含一系列的知識論與方法論,即「經驗性—分析性的科學」

(empirical-analytic sciences)、「歷史性—詮釋性的科學」(historical-hermeneutic sciences)和「批判性的科學」(critical sciences)三種知識典範（黃光國，1998）。以下綜合各學者們的相關陳述（Jurgen Habermas, 1978；Pearse,1997；Pearse,1983；黃光國，1998；黃光國，2001），列表重點說明之：

表1. Habermas三種知識典範的綜合分析（作者自編）

	經驗性 － 分析性的科學	歷史性 － 詮釋性的科學	批判性的科學
知識論上的目標	◎建構出「共時性」的普遍性有根據之理論與法則 ◎對環境做出正確的預測以達操控環境的目標	◎強調人類社會的歷史性 ◎建構解釋情境結構的知識，深度研究人類的事件與行為，以期發現某種內在本質上的普遍性規則與模式 ◎對現象的本質、背景結構或深度結構有現象學的了解，藉以採取某種策略與行動	◎對當前的處境不斷地質疑與批判，以期揭露錯誤之意識型態 ◎建構批判性的知識，以期改變自我與世界，而達到解放的目的。
知識性質	因果關係、功能性、假設推論之描述	情境的知識、歷時性、詮釋性	批判性、挑戰性
旨趣與價值	技術、預言、確實、效率	實踐、實際經驗的意義、有根據的一種內在主觀的真實了解	解放
人與世界之關係	人在物之上掌握之	人與世界是反射的關係，人以其獨特的主觀與相互主體性，用某種類似的方法與能力經驗此世界	人類地位需解放與改進
相關研究學理之示例	實證主義	現象學	溝通行動理論

　　藉由此表列之說明，我們可以發現，現代主義的多種典範論點，已在Habermas的架構下完整呈現，他是現代主義的捍衛者，有明顯中心理論的一種理論結構，堅定支持現代性的進步要素，認為啟蒙計畫是正確的，只是方向走偏了，因此透過批判與反省的思維模式，則可以追求建立「普遍性條件」，以達進步之目的，希望從理性的再反省，為現代性尋找規範的內容（楊洲松，2000：90-91）。從分析其典範架構，我們可以發現其追求建立「普遍性」的特質，其中第一個典範「經驗性─分析性的科學」之目標，乃在建構出具有共時性的「普遍性」之理論與法則，表面上即要求一種明顯的中心理論，例如一些科學法則，如：牛頓的運動定律。在藝術方面，例如：透視法則，色彩學。

　　第二個典範「歷史性─詮釋性的科學」之目標，雖非強調表面之普遍性，而強調互動與主觀內容，但仍然認為本質上內在有某種普遍性的規則與模式，希望將它探索出來，而能採取某種策略與行動，例如：現象學。

　　第三個「批判性的科學」的典範，我們往往會誤將此典範與後現代主義混為一談，其實不同，此典範是從現代主義所強調的理性主義出發，有一個中心理論的典範結構，例如Habermas的溝通行動理論，雖然強調開放、互動與共同溝通（王紅宇譯，1999：10），但是有其中心理論的追求，希望藉由「共識」原則的建立，以達到「普遍性」的要求（楊洲松，2000：86；李衣雲等譯，1997：127）。

　　由此，我們可以了解到Habermas的現代主義立場。事實上，Barry Smart就曾指出：Habermas是熱切地為現代性方案辯護，維護現代理性的優位，認為現代理性有助於促進對世界的理解，辨

認出人類生存的普遍結構與人類行動的普遍形式，並達致普遍的效度（李衣雲等譯，1997：127）。

Habermas的知識論架構已廣為藝術教育家們所運用與討論，以下我們將繼續討論。

三、Habermas三種知識論架構在藝術教育的應用與討論

加拿大教育家Aoki(1978)將Habermas三種知識論架構在教育發展上加以詮釋、應用、評鑑和研究，而Pearse (1983)則在他的基礎架構下，在藝術研究與藝術教育教學方面的研究進一步討論。

(一)Habermas典範在藝術教育上的應用之內涵：

Pearse (1983：162) 提到Habermas典範觀念如何實際應用在藝術教育的教學上的問題時，他做了一個有趣的比喻，他以蓋房子為例，用三個角色譬喻三個典範：第一個角色是木匠，他的工作屬技術性的組合工作，著重的是效率和功能，這就如同「經驗性—分析性的科學」典範；第二個角色是室內設計師，他會對未來的住戶賦予較大的關心，去了解他們的需要和感覺，他感覺到的是一個家的感覺，這就如同「歷史性—詮釋性的科學」典範；最後一個角色是建築師，他雖然也要去知覺到以上二人的感覺，但他更關心的不光是一個房子或是一個家的感覺，他更關心的是與外在的人、與自然的環境、人為的環境的關係，也就是說，他所關注的是整個社區的問題，這就如同「批判性的科學」典範。

　　Pearse又做了第二個比喻來加以說明，他說，如果一個藝術教師在教學上只著重強調技巧、事實等技術性的東西，那這個老師不過是個教師匠；相對地，如果教師把注意力轉移至作品與個別學生之間產生的互動意義，他關注的是過程與事件，那教室已不光是個房子，它已是個家了，這就如同「歷史性─詮釋性的科學」典範；而「批判性的科學」典範中的教師把學習視為努力的理解，以及自我反省，並導致批判性認知和能訴諸行動。它的目的在於對與視覺世界不可分離的真實社會，產生一種批判性的覺知，關注的是構成學校與社區的相關問題並加以澄清(Pearse,1983:162)。

　　所以，Pearse說，Habermas三種知識典範在教育領域中的應用，以教育的詞彙來說，「經驗性─分析性的科學」典範是以學科為中心，而「歷史性─詮釋性的科學」典範是以學生為中心，而「批判性的科學」典範是以社會為中心。以下列表說明之(Pearse,1997:31-32)：

表2. Habermas三種知識典範在藝術教育領域中的應用

	經驗性 ─分析性的科學	歷史性 ─詮釋性的科學	批判性的科學
教育研究的取向	學科中心： 以主題或學科為中心出發，思考教育的問題。	學生中心： 強調教育的過程是和自我或他人的對話，事情、人、思想是共存的。	社會中心： 強調解析社會宰制的問題。
藝術教育的應用	重視教育藝術的下列特質：製作生產、真實性、技巧、可說明性。	強調幫助學生還原情境去對話並感受藝術品或藝術活動的主觀意義。	強調大眾藝術、批判社會理論、女性主義與多元文化論在藝術概念與教育上的衝擊。

(二) Habermas典範相關研究在藝術教育研究中應用的情形：

　　Pearse認為，在藝術教育的研究上，以往較多傾向於屬於Habermas的「經驗性—分析性的科學」典範，但其中所遇到的瓶頸是，教育是一種社會過程，學生和教育者也都是主觀的、不斷成長的生命，「經驗性—分析性的科學」典範的研究者對於研究過程的互動並不容易，所以有它的限制(Pearse,1983:159-160)。

　　第二個典範「歷史性—詮釋性的科學」，Pearse舉出最有名的Beittel的看法，他對許多專業的畫家及素人畫家的繪畫過程所做的研究，及相關的論述，使現象學和詮釋學成為許多人耳熟能詳的字眼，雖然對大部分的讀者來說，並非很了解它們的意義，但確實提供了豐富的研究成果可供藝術教育應用。

　　此外，在藝術教育的研究上，有越來越多的人使用「批判性的科學」這種典範，他們從批判、社會和歷史的角度來做研究((Pearse,1983:161-162)。就如同Risatti(1998)所說的，當今任何很嚴謹去關心藝術的人，均不能忽視藝術在社會和政治方面的功能。

四、結語

　　從以上的分析，我們發現現代主義的典範雖然容許多種典範同時存在，但是，其西方傳統的思想架構與模式卻有一套牢不可破的規則在堅持與遵循。其實，也正因這種嚴謹的研究精神與態

度,正是西方傳統思想體系之所以可以有如此豐碩的內涵之成果的原因。西方傳統典範概念已然給了現代社會科學研究許多支持的根基,藝術與藝術教育也不例外。而且,不管是社會科學研究的典範或者是藝術創作的典範,也都給藝術教育不少的啓示。

然而,時代具輪不斷轉變,在我們面臨的新時代裡,電子大眾媒體擴張、經驗徹底轉變、意義和表意的抵消或解體、傳統政治策略的毀壞、社會性透視空間的終結,這些彼此密切關聯的現象都是後現代社會的重要現象(李衣雲等譯,1997:69),其實正迫切地影響著我們。

所以,誠如Pearse認為,我們現在所生存的環境,是一個被傳播科技與消費主義徹底改變的世界,我們無法用以前同樣的模式處理後現代的世界(Pearse,1992:248)。後現代思想即在此種狀況中提出反省與質疑的聲音,其最終目的應在於建立更具包容性與多元角度的觀點以面對新時代的來臨。

因此,本書接下去仍將本持著西方傳統思想研究中真誠嚴謹的思考態度,探尋後現代思想到底在挑戰現代典範的哪些假設、思考模式與價值觀,以了解後現代思想所希望建立的價值與方向何在,而我們在藝術創作的態度與藝術教育的方向上該做何種的調整,也就是後現代藝術教育可以建構的一些價值、態度、方法與模式。

所以西方傳統思想中的一些寶貴啓示,以及嚴謹的思考態度仍是我們堅持的,只是希望提出更具包容性與多元角度的觀點。例如西方文藝復興期以來的人文主義的精神傳統並非不好,其實正因有人文主義的精神才能造就許多尊重人權的思想家與理論,使我

們今日能重視到人本身的價值。但是重視人的價值的同時，也應尊重後現代思想中所謂的「他者」，所以在下一章中後現代思想將有一部份會針對此章現代思想中的「主體哲學」作批判。其目的應在於修正「主體哲學」思想下易使人趨向於自我中心化的問題，並非要完全否定西方傳統智慧的種種啟示，而是企圖有所突破，希望加入更多包容性。所以現代思想中的一些寶貴信念仍然是應被堅持並與後現代思想的啟示融合運用的。

接著，以下一節我們將繼續析論後現代對既有典範的批判，以了解後現代超越原有典範的啟示與深層意義。

3

CHAPTER

典範的超越
後現代主義的內涵及其對現代典範的批判

　　沈清松提到，後現代並不是現代的結束，它事實上是現代的延續，而在這個延續的歷程中，也包含著某種斷裂。所謂的「延續」，就是指後現代有一些因素是現代精神本身的繼續，無論是它接受也好，或不接受也好，後現代事實上有很多現代的因素正在繼續加深著。另外，它也是一種「斷裂」，因為它提出一些不一樣的看法，對於現代的本質、現代之所以為現代的「現代性」，提出批判、質疑和否定，希望由此發展出一些新的展望（沈清松，1993：4-5）。

　　西方傳統「典範」的觀念，是以理性主義出發，追求中心理論與強調「普遍性的效度」（李衣雲等譯，1997：127）的一種大論述的知識論模式。然而，我們發現後現代卻是超越此種典範模式對既有典範的超越。Noddings提到：後現代主義者認為要找到一個可以涵括知識所有面向的描述是不可能的，…需對傳統知識論進行大幅度的修正（曾漢塘等譯，2000：138-139）。

　　「後現代」已進入一個新的階段，「現代」的「典範」概念，已無法完全適用於「後現代」，如同Pearse（1992：248-250）所認為，我們無法用以前同樣的模式處理後現代的世界，後現代主義的典範是在傳統典範之外的所謂「後典範」，超越了原本典範的概念。他認為現在的時代支配性思潮就是「後現代主義」，其本身已經足以成為一個典範，只不過它的特質本來就是多樣嘈雜，而成一種「不斷變化的狀況」，所以，其典範模式不像傳統典範模式一樣規律而具有秩序性，而成為超越典範的一種後典範模式。

　　在這一章中，我們希望了解後現代主義到底在挑戰現代主義的哪些基本概念，以作為了解後現代的基本觀念之基礎，並歸結出後現代主義中具有啟示性的內涵反應在藝術上的意義，以作為後現代藝術教育可追尋的方向。

第一節　從對於現代典範批判的角度探討後現代主義

　　後現代的思想觀念的形成，其實與西方思想傳統以來的發展與淵源密切相關，針對以往被視為相當重要的假設、方法、態度、思考的模式，以及種種價值…，做反省。因此，本書前面第二章中已先探討現代主義的典範與基本思想，並了解現代主義典範在藝術教育上的應用，接著本章我們要了解後現代到底挑戰了現代典範的哪些特質。我們除了了解後現代主義對於現代典範的批判之外，更將據以綜合後現代諸多學者的觀點，析論後現代主義思想中的啟示性意涵，探討其在藝術上的意義，並以此出發做為探尋後現代藝術教育應有方向的基礎。

一、後現代的意義

後現代主義在年代順序上，乃在現代主義之後，而內涵上則是反現代主義（anti-modernism）。後現代主義的哲學，懷疑現代主義認為理論可以如同鏡子般反應事實的看法。後現代主義在「知識」與「事實」上的觀點，其實是比現代主義謹慎小心而較多限制的，強調「事實」不能被簡化地解釋，「事實」並非絕對的，而是由個別群體所構成，所有的知識只不過是藉由文化與語言來連繫協調罷了（Barrett，1997：17-18）。誠如Fox所提及：「從根源上來說，後現代藝術既不是排他的，也不是化約的，而是綜合的，自由地臚列客體之外的所有條件、經驗和知識。後現代客體不試圖追求單一完整的經驗，而努力尋找一個百科全書式的條件，允許無數的接觸點，因此有無限的詮釋回應。」（唐維敏譯，1999：132）

所以，如同Kearney所提出的看法，後現代主義所追求的是一種多種選擇與發明的多種模式之共存（Pearse，1992：34）。又如同Lyotard的後現代知識論的看法，知識研究的規則或方法應如「遊戲」或「棋局」一般，僅需遵守共同所約定的「步法」即可。Lyotard認為啟蒙運動以來的進步史觀流於烏托邦主義，Habermas期望藉由「共識」原則的建立來達到「普遍性」的要求，此種情形不尊重「差異性」，其實是一種霸權，將阻礙其他論述合法的發言機會（楊洲松，2000：27、86）。所以，後現代主義其實是接受所謂「局部真理」（local truth）--即人們可就一般的觀察或經由方法論的規範而獲得認同，而不需要求如同現代主義一般達到普遍性「通用」的真理（曾漢塘等譯，2000：138）。

　　依Burgin的看法，後現代質疑啓蒙運動以來的哲學假設，特別是所謂「進步」的觀念。後現代並不抗拒改變，但是質疑改變被正當化爲是正向的進步這一個假設。此外，後現代的思想家也常挑戰馬克思階級鬥爭的這種大歷史觀。後現代代表哲學家之一的Lyotard主張：後設敘事方式已失去它應有的作用，後現代已產生「對後設敘事的不信任」（鄭祥福，1995）；沒有所謂總體化的科學性知識，取而代之的是一種能代表小眾（如次文化、婦女）的「小敘述」（Lyotard，1984；Efland et al.,1996:11-14）。

　　因此，不同的論點都是可以在後現代的觀念中被接受，而不是被否定其自身，就如同Paul Feyerabend(1978)的「多元方法論」[2]所主張的：「怎樣都行」（anything goes）。於此，我們發現後現代主義的內涵，即便是現代主義的批判性的科學之「解放」概念也無法涵蓋，而是超越了既有典範的，是纏繞的結構，而非如同現代主義的中心結構的模式（Pearse,1997：32）。故而，我們可以說後現代主義是可以涵括現代主義的內容的，但是現代主義卻不能涵蓋後現代主義，後現代主義是可以吸納任何事物的（Pearse,1997：35）。後現代主義是一種超越現代主義之既有典範的一組後典範結構。

[2] Paul Feyerabend (1978)的多元方法論

　　Feyerabend認爲，邏輯經驗論、否證論，甚至Kuhn的典範革命理論都是一種一元論的方法，他反對任何獨斷的方法，主張採取一種多元的方法論，將科學理論視爲一個開放的系統。他認爲科學知識的發展既不是新理論包容舊理論，也不是新理論取代舊理論，而是觀點的增多。Feyerabend認爲，科學的發展不需要也不可能有普遍有效的方法，所有的方法論都有他們的侷限性，促使科學進步的唯一原則是「怎樣都行」（anything goes），因而他提出「反對方法」（against method)的主張，走向了「方法論的無政府主義」。

二、後現代主義對現代典範的批判

在這裡我們將析論後現代對現代性的批判。因爲按照沈清松的看法，後現代乃是對現代性提出批判、質疑和否定，並希望由此發展出一些新的展望（沈清松，1993：4-5）。因此，對現代性的批判乃是後現代的重要特質。在此我們希望了解後現代到底挑戰了現代典範中哪些被視爲相當重要的假設、方法、態度與思考的模式，其轉變後的思想爲何。

前面我們在第二章第二節「現代的意義及其特質」的討論中，曾以現代性之三個面向作爲探討現代典範思想的基礎，即「主體哲學」、「表象（representation）」的思想、「理性化、總體化」的思想；而在這裡，我們將根據此三個面向，綜合後現代思想家Hassan、Jameson等其他重要學者與筆者的見解，綜合析論後現代主義對於現代典範的批判。

前面第二章曾提及現代主義的基本概念認爲，知識能擴展人類對自然的宰制，透過社會科學或理想的社會秩序，可以建構理性的烏托邦 (Efland et al.,1996:5-6)。從現代性的三個哲學的基本面向來看，即「主體哲學」、「表象」的思想，以及「理性化、總體化」的思想，基於此三個面向，企圖建構具備普遍性的眞理。「主體哲學」認爲人是認知的主體，於是「以人作爲認知、權利和價值的主體」，即以人爲主體的角度看待世界；「表象」的思想認爲自然世界是客體，主體透過建構種種「表象」的方式，來「再現」客體，以便認知或控制客觀的世界，例如一種「理論」或「一幅畫」。即認爲人類透過外在某種「表象」形式，可以掌握眞相與事實；「理性化、總體化」的思想則是認爲透過有規則的方式可控制活動的

進行，且科學、藝術和規範活動本身各自有其專業化和自律化的展現（沈清松，1993：10-16）。即企圖透過理性尋找具備普遍性的規則。所以，現代性表現出來的藝術特質，包括以藝術家為中心、為藝術而藝術，以及一套套總體性的風格……。

而以下則是我們根據上述現代性的這三個面向所分析之後現代主義對現代典範的批判：

(一) 對「主體哲學」的批判

後現代在「主體」的概念上，反對「以人為中心出發」來思考外在事物的看法，而是強調主體與客體之互動。

其實，以人為中心的思維，開始時是西方文明基於對抗絕對化的神權而發展的強調人權之思維，這種思維下的思想發展不可否認對於當今學術之豐碩內涵貢獻良多，但其中確實也有出現對「人」自己主體的重要性被過度擴張所產生的一些問題，被利用成為某些權力結構意識之藉口，忽略客體的重要性乃是問題根源之一。因此，後現代主義批判現代典範中的「主體哲學」，指出這種思維的基本假設被某些權力意識者所利用的情形，主要是希望突破其中的困境。

後現代的學者Hassan指出，現代主義乃是一種菁英主義，藝術中的風格佔據了主導地位（Hassan，1987：35-36）。誠如Kearney所言，現代主義以藝術家為中心出發，藝術家取代上帝，本身即是創造者，彷彿引領未來之路的「燈」；以人類為中心，由人類的角度出發，用藝術家自己的想像，去批判

世界現況（Kearney,1988:12-18；Pearse,1992:248）。但是，藝術家被絕對推崇的結果，出現了藝術的傲慢，自我的傲慢，超越法律、仰仗悖論，即Hassan所謂的非道德的唯信仰主義（antinomianism）；又譬如性慾主義（erotism）的產生，其實也是出於自由宣洩的企圖，因為以藝術家的自我出發，所以他可以是無法無天、唯我主義（Hassan，1987：37；劉象愚譯，1993：71-74）。

且從Hassan的論點中，我們還發現後現代藝術與文學中，也存在著某種現代主義的頹廢特質之延續，不管是現代與後現代，一些頹廢的現象，藉由冠上「藝術之名」大行其事。但是套用後現代主義學者對於知識的看法，其實這些情況不過是被某種權力意識所結構出來的知識造成的現象，所以後現代思想提醒我們不要陷入那樣的一種知識認知的陷阱裏。

所以，後現代思想提出的批判性看法，認為事實上任何一種文藝都有可能有某種權利因素，不該給予任何文本對真理絕對的發言權，故而強調主體與客體的互動關係，強調走向他者。所以Jameson用「意識型態」來解釋這其中的道理，認為媒體、繪畫、建築本身的內在連結不是最重要的，現代主義的烏托邦的使命，其實只是一個藉口，意識型態其實是無所不在的（Jameson，1991）。Jameson所謂「意識型態」，是指一切階級的偏見，認為一切階級基於其本階級的利益，都會在一定程度上曲解現實，都會有意掩飾自己的缺陷（朱剛，1995）。

因此，既然任何文藝背後都存在某種意識型態，所以後現

代思想提醒我們不應以某種崇高不可侵犯的態度去認定某些藝術的絕對權威性。一方面藝術家不是絕對的崇高的人,藝術風格或作品的訊息只是一種思想感情的啓發性內容,而非絕對的眞理;另一方面藝術家自己也不應過於自大妄爲,應重視與他人或觀者的互動而能留有謙虛互動學習的空間。

所以Jameson舉出孟克的「吶喊」爲例,這幅焦慮時代現代主義的經典之作所表現的失序、疏離、孤立,被認爲充分表達了社會解體、異化與孤寂的特色。但是,這種解釋預設了一個主體對自己內在的割裂、情緒的吶喊,這種由內而外的詮釋模式,以Jameson的理論而言,背後是有其主體的意識型態的。因此,後現代的理論乃抱持一種心態,認爲任何一種深層模式都不再能對眞理有絕對的發言權,於是所謂深層意涵被多重表面取而代之(蔡錚雲,1998:66)。

以積極正向的角度言,雖然後現代認爲每個主體都有其意識型態,但是後現代的精神應尊重每個多元個體之發言權力;重視各種可能性的多元呈現與發展。因此也認爲沒有一種詮釋模式可以聲稱具有普遍性眞理。

換言之,並不是被所謂藝術家創作出來的所謂藝術品就必須訴諸高閣,後現代藝術創作的方向也應有某種正向的啓示性才有價值。藝術表現的自我批判與對世界的批判同樣受到重視,但都不是絕對的,藝術活動不再是以藝術家爲中心出發,強調觀眾參與、多元解讀,主體與客體關係的互動變化,因爲沒有絕對權威的藝術家或藝術眞理。

(二) 對「表象」的批判

後現代對於現代的「表象」的概念也是一種質疑的態度。例如以人與機器的關係來看，Jameson認爲，現代主義的作品裏，不管是未來主義或是現代主義的建築，都呈現了機器、機械可見可觸的形狀，或是反映出機器的力量之型態；但是後現代卻是將機器、機械反應在一種超空間中，如電視與電腦的影像，在視覺上是平面而非突出的，其生產力、再造和複製的潛力，卻遠超過我們視覺甚至想像可以掌握的空間，好像在迫使我們加入新的感官和觸覺系統（葉維廉，1992：24-25）。

現在我們的藝術能力從對機械的崇拜轉移到各種複製的過程，諸如攝影機、錄影機、錄音機…等等擬象生產與複製的技術，透過科技能整理出我們心智與想像所理不出的權力與掌控（蔡錚雲，1998：71）。也就是說，後現代不再相信可以用任何「表象」來說明真象，一切不過是虛構的擬象，科技能製造無限量的虛構，每個虛構背後都是某種權力與掌控。

Hassan也提出，現代主義強調技術主義（technologism），城市和機器相互依存、相互創造，成爲人的意志的延伸、瀰漫和異化，技術甚至成爲藝術鬥爭的一種形式；而後現代主義則是脫離控制的技術，物質消失在觀念中，電腦成了意識的替代物，或者是意識的延伸？媒體無邊無際地擴散（劉象愚譯，1993：70-77；Hassan，1987：35-40）。後現代不再是一種「表象」的思維，而是一種超空間的感官思維。藝術也不再是侷限於博物館的藝術。

(三) 對於「理性總體化思想」的批判

　　而後現代對於現代中「理性」的成分，也是持否定的態度，批評後設的、整合的大理論 (沈清松，1993：22)。後現代代表哲學家之一的Lyotard主張：後設敘事方式已失去它應有的作用，後現代已產生「對後設敘事的不信任」(鄭祥福，1995)；質疑所謂總體化的科學性知識，取而代之的是一種「小敘述」(Lyotard，1984)。

　　否定現代理性的二元邏輯，例如在後現代建築中的看法，Ven Turi就曾指出，整個後現代建築的根本精神是在於「兩全其美」、「兩者兼顧」，是兩者並陳的。即便是一些本來我們認為性質不合的元素，不按照一條鞭的邏輯來判斷它，而是讓多元的因素一併展現與綜合。這種否定理性原有的邏輯的態度，乃是後現代十分重要的精神 (沈清松，1993：20)。

　　Hassan也曾提及，後現代是從一個獨特的、凝固的真理和世界走向一個各種觀點爭鳴不已的、正在形成的多樣化世界 (劉象愚譯，1993：264-265)。傳媒就在我們身旁，成了我們日常生活的全部。宗教和科學、神話和技術、直覺和理性、通俗文化和精緻文化…開始相互交流信息。在在都要求我們的知識系統中有一種知識論上的轉變 (劉象愚譯，1993：112-113)。

　　因此，後現代主義在「知識」與「事實」上的觀點，其實是比現代主義謹慎小心而較多限制的，強調「事實」不能被簡化地解釋，「事實」並非絕對的，而是由個別群體所構成，所有

的知識只不過是藉由文化與語言來連繫協調罷了（Barrett，1997）。後現代思想認為每個主體都有其意識型態，但是後現代的精神應尊重每個多元個體之發言權力，只是每個發言都不被認為是絕對真理，而是多重擬象的表面。一切不過是某種意識型態下的「虛構」。主體只是一種虛構、虛構的擬象、虛構的知識，如尼采（Friedrich Nietzsche）所說的「虛構」，成了地球上的主要資源，成了人們知識的泉源（劉象愚譯，1993：90、114）。

換言之，後現代批判「理性總體化」的思想，重視後現代的想像、尊重各種小敘述、容許不同小世界的衝突之存在、肯定特殊邏輯的啟發性。認為不應該以一套絕對性的理論作為普遍通用的原則，而主張各種不同的聲音與過程中的細部也都是事情的一部分而不應該被簡略。強調直覺與想像的重要性，並非只有理性邏輯值得肯定。

三、小結

從以上的探討，我們應該能了解後現代所挑戰了現代典範的，是一些原本被視為相當重要的假設、方法、態度與思考的模式，後現代企圖扭轉之思想理念，一方面是對於整個時代環境變化的呼應，一方面也是希望以一種更民主包容的心態，來面對我們所探討的問題。

事實上，「以人為中心」的思想，乃文藝復興時為了抗衡神權的價值而強調人的價值，而形成的一種西方傳統精神。認為人的智慧

若能提昇到某種境界，是可以與神的智慧相抗衡的，而人類智慧中的「理性」也因此被強調出來。因此，以「人」為主體出發作思考，而「表象」與「理性總體化」則成為其中思想家們隨時代累積智慧的基本模式（不過事實上這其中也不斷有些思想家已反省著這其中獨尊理性等等的問題，所以後現代的思維也並非突然蹦出的思想，而是逐漸醞釀後形成的思維）。

在這些智慧累積的過程中，確實出現許多具有相當高度理想性與自我反省的啟示性內容，不過其中的一些思維模式與假設也確實有其侷限性，後現代思想即是針對其思維模式與假設上的侷限性做批判與反省，希望修正西方傳統價值思維的框架。

後現代思想中有一句名言：「怎樣都行」（anyway goes）（Feyerabend,1978），常被誤解為可以為所欲為，以為每個人可以不理會他者地兀自流於自我中心，相反的，後現代強調關懷他者，反對絕對權威單元化的模式，若是唯我中心地為所欲為則非後現代思想所應有的走向。「怎樣都行」應在於強調各種角度的分析與理念都應被重視與了解其意義，而非以絕對的權威價值直接論斷優劣，強調方法的多元性。

故而後現代思想言「怎樣都行」的啟示，應是在於追求一種更多角度的真實，更具批判性的真實：沒有所謂可以總體化地以為具普遍性權威的真理；而不能誤解地以為可以唯我獨尊地縱慾而為，劃地為王，封閉在自己的領域中。

後現代思想認為意識型態將影響人們對真實的判斷，而雖然每個人都有各自立場與意識型態，但每一種立場中都可能有某種啟示

性，不應排他的自我封閉。我們既需要一種批判性，也需要一種包容的胸襟。

　　既是爲了解眞理，雖然態度上認爲沒有絕對的眞理，不過更要不欺瞞自我的多元分析與了解，以求越能接近事實，所以往往探取包容並存的態度，而非只肯定單元化的價值。然也並非就是優劣雜陳，而是均予以分析批判，只是評斷的角度應更具包容性，最終訴求始終應在於對人類或世界有正向性意義的價值之建立。

　　於是，Noddings告誡我們，後現代的思想中該被留意的，是其主張中對於教育有幫助之處，但也要避免潛在的傷害，尤其要留意不良份子的招搖撞騙。事實上，要成爲一個後現代的人，我們不一定要接受後現代主義者所提出的每一項主張（曾漢塘等譯，2000：144），這也才是後現代的精神。而應該將重點擺在後現代思想給我們的啓示與反省，也就是對我們的世界眞的能產生助益的部分。

　　下一節裡，我們將繼續探索後現代思想中的其他學者之觀點，並於第三節中做綜合評述，歸結並說明後現代思想的啓示在藝術上的意義。

第二節　後現代主義之其他相關論點

　　在此我們將延續前文已提及的後現代主義對於現代主義的批判，繼續再列舉諸多後現代學者的觀點，最後再綜合了解後現代主義中的啓示性觀點在藝術上的意義。

一、J.-F. Lyotard的後現代知識論述

後現代代表哲學家之一的Lyotard運用了自Wittgen -stein、Austin與Searle所發展出來的「語言遊戲」(language games)概念，作為解決「後現代知識狀況」的方法論基礎。他指出各種「論述」(discourse)各有其「語用學」[3]上適用的「步法」，無須建立一套穩定的綜合語言。是以不同的學問知識即如不同的「遊戲」或「棋局」，各有其自身比賽的規則與方法，彼此之間僅有「家族相似性」，而無「同一性」。知識研究的規則或方法應如「遊戲」或「棋局」一般，僅需遵守共同所約定的「步法」即可，亦即不同知識的方法規則有如語言，可有不同的風貌，但都是語言，且僅需使用者能夠了解即可（楊洲松，2000：27）。

Lyotard認為，現代之所以為現代，是因為科學、藝術…都有一個「後設的」大理論、大敘述(Grand Recit) 來支持它，作為其他活動的依據所在，透過一種規則的方式來控制活動的進行，且因科學、藝術和規範活動本身的專業化和自律化，而有不同的展現（沈清松，1993：14-15）。但是，Lyotard認為傳統的「知識正當性」已然失效，後現代因而不再相信後設論述，取而代之的是一種「小敘述」(petit recit)。而此種新觀點與新視野係借引自上述

3 Wittgestein的「語用學」

Wittgestein、Austin與Searle 所發展出來的「語言遊戲」概念，乃是作為解決「後現代知識狀況」的方法論基礎。承認語言有其不同的功能與用法，每種語言有其自己的規則及適用範圍，就如同不同遊戲有其不同的遊戲規則。若是濫用規則，就會產生範疇的失誤，使遊戲或語言行動遭受破壞或中斷。認為各種「論述」各有其「語用學」上適用的「步法」，無須建立一套穩定的綜合語言（楊洲松，民89：27）。

Wittgenstein等人「語用學」觀點，及Kuhn「不可化為同單位比較性」、Feyerabend「多元方法論」的概念（楊洲松，2000：47-48）。

二、Derrida的後結構主義之觀點

Derrida是屬於後結構主義，在後現代主義的主張中，後結構主義提出對語言的看法，認為語言的符號—意符（signifier），其實也只能表現出不確定的提示，而符號所指涉的意義—意指、所指（signified），只是所指稱的意義（signification）之無止境的過程之片刻，意義（meaning）只存在於一種意符的無窮的拼組遊戲之中。即Derrida所言之：「意義的意義是利用意符的不確定之提示，來表達所要表達的意義，具有無窮的牽連。…符號所指的意義（signified meaning）是沒有止境、沒有終止地….總是一再地意指著其他不同的意義。」也就是說，後結構主義者認為，語言是一種動性（dynamic）的生產；意義是非穩定性的（instability）；所以不相信西方傳統理論中所認為的：「意義可以被再現」的說法。Derrida並且質疑西方哲學文化中的一些二元對立的概念，反對將某些詞語以「較劣的」來加以認定的見解（諸如reality over appearence、speech over writing、men over women或是reason over nature）（Best & Kellner,1991：20-25；Derrida,1973）。

Derrida認為西方綿延了兩千年的形上學傳統事實上完全根植於語言的推衍，形成一種以語言為基設的知識系統。但是Derrida質疑語言的功能，而強調「歧異」的觀念。他的「歧異」的觀念乃是利用法文「diff'erance」的多義性來說明此項問題：「當語言用於指證一項特定事物時，一方面它似乎將其與別的事物之定義作

了區別(differ)，但另一方面它所標明的意義卻是語言本身層層牽延的結果(deffer)。……而我們通常信以為『真』的一些事物定義，實際上都是經過語言扭曲後的幻象。」所以我們永遠是在語言的重重衍生意義中打轉，無法透達事物的本相。語言一方面牽延我們對事物核心的接觸，但另一方面卻在傳達知識的過程，製造了無數權宜、將就的核心，以暫時滿足人類求真求全的企圖（王德威，1998）。

換言之，後結構主義建立在尼采(Friedrich Nietzsche)與海德格(Martin Heidegger)的遺產之上，強調「差異性」比「統一性」重要：強調被釀造出來的「意義」是對照的，而非中心化的理論或系統的封閉性質。如尼采所主張的一種透視主義者(Perspectivist)的方針，反對西方哲學中關於主體、再現、因果、真實、價值與系統的概念，認為沒有所謂的事實(facts)，只有解釋(interpretation)；沒有所謂的客觀真實(objective truth)，只有多種個體與團體的構組(constructs)。尼采堅稱，所有的語言都是一種隱喻(metaphorical)，主體不過是語言與思想的產物(Best & Kellner,1991:22-24)。這種觀點亦指向一種與其他後現代思想家一致的，諸如Foucault、Lyotard、Hassan、Jameson所主張的關於權力與知識的關係之闡述的觀點。

Derrida替那些被驅逐在不符合所謂普遍性的標準形式的聲音、言論及理由之外的「他者」，提出強烈的辯護。他要求我們「讓他者成其為他者」(let others be)── 亦即尊重他們的「他者性」(otherness)。呼籲捨棄全稱化（曾漢塘等譯，2000:141-142）。

三、Smart的後現代觀點
(李衣雲等譯，1997：130-149；Smart，1993：93-107)

　　當Smart在分析「現代理性與後現代想像」此議題時，提到Foucault的見解認為：現代理性宣稱具有普遍性，然而發展卻出於偶然性，這種「結構自主性卻成就了教條主義與專制主義的歷史」。Smart認為，分析家們之所以臆測後現代生活形式的成長，一方面是因為科技、技術理性雖然逐漸在生活中增加其重要性，但是不但沒有根本解決問題，反而不斷地製造更多問題，另一方面後殖民地的人們也質疑「西方文化、科學、社會組織及理性，有何權利宣稱具有普遍性效度」。Smart引用Giddens的看法認為，我們面對的情境是現代性基進化過程所創造出來的後果，但是我們也不排斥在未來出現一種「後現代秩序」或系統的可能性，因此，後現代是一種想像的未來社會，是一種超越現代性的可能社會生活形式與方案。

　　因為後現代情境呈現多元主義與歧異性的頌揚，排拒普遍性，因此，如何重新思考，使社群與人民能有地方性與全球性的整合，而且是具有地方自主性，以及全球一種複雜地連帶其差異性、彈性組織形式的扣連關係，此方向的重新思考，變成後現代的一個重要議題。也就是說，後現代的情境雖然是缺乏確定性與必然性，可能使我們覺得害怕、焦慮與不安，但卻同樣也可以讓我們生活得富想像力與責任感。

　　為了面對後現代情境中的許多問題，以及創造新機會，也為了使得歧異、多元的生活方式與「共同選擇並相互服務的生活方式」間，達成一種可以接受的適當連結（Bauman，1991：273），我們將

必然需要培養容忍力和連帶責任感,此外我們也需要發揮想像力,方能創造有助於維持與強化多樣性的公共生活方式。

Smart所謂後現代想像,是指當現代理性質疑舊有答案和原本解決事情的一些方案,而讓這些答案與方案因為被激烈質疑而毀壞殆盡時,我們必須敢於思考、想像過去未曾想過或經驗過的事物,並能想像,透過後現代化的持續過程反省地建構某些形式的可能性。這種想像,是為各種施行在自己,也施行在別人身上的嘗試---這些嘗試有助於建構新形式的思想、新的連結自我與他人的方式,及透過社會生活的複雜反省循環,連結新社會形式及其所伴隨的安全感與風險、快樂與危險、承諾與問題的新方法。而 Smart認為這個新方法其實就是所謂後現代。

後現代性具有雙重面貌,是一種各種可能性得以展現的場所、空間或空地,而非一種單一的特殊策略,後現代性的觀念雖然影射「怎樣都行」(anything goes),但並不是什麼都做了或必須被接受,而是需要一套相對主義的衡量標準與知識論。「怎樣都行」意味著希望促成各種可能性的實現,或者如Giddens所說「事情無論如何會自然發展的感覺」,一種要求我們與他人擔負起共同形塑命運的責任的邀約。

四、Kearney關於「藝術典範」改變之觀點

Kearney在「想像的甦醒」(The Wake of Imagination)一書中,提出了「藝術典範」改變的觀點,研究人們如何將想像(imagination)與真實存在(reality)的關係概念化:提出三個「藝術典範」:前現代(the premodern)、現代(the modern)、

及後現代（the postmodern）；分別又以一個根本的影像來隱喻。
這裡我們將從Kearney所提這三個「藝術典範」轉變之整體論述，
來了解後現代藝術的特質。試就Pearse針對Kearney的見解之闡
述，綜合說明如下（Kearney,1988:5-18；Pearse,1992:247-249）：

(一)前現代：

是「模仿」（mimetic）的典範--以「鏡子」（mirror）作隱
喻。藝術家被認為是工匠，彷彿一面「鏡子」般地將神聖的造
物者原創之模樣，「模仿」出來。造物者原創的模樣，即真實的
存在。

(二)現代：

「原創者」（the original inventor）的典範—以「燈」
（lamp）作隱喻。藝術家取代上帝，本身即是創造者，彷彿引
領未來之路的「燈」；以人類為中心，由人類的角度出發，用藝
術家自己的想像，去批判世界現況，企圖從貧窮、專制、無知中
解放出來，而由藝術家運用想像，去創造一個新世界來解決。
藝術家可以去創造出真實的存在。

(三)後現代：

「詼諧的改編者」（parodic）的典範--以「多面鏡玻璃
迷宮之反射體」（the reflective figure of labyrith
of looking-glasses）。藝術家又回到前面的模仿和鏡
子，但卻是不一樣的模仿，不一樣的鏡子；藝術家就像一個

「拼貼者」（collagist），眞實世界的現象，被無止境地一再詼諧或嘲諷地「改編模仿」（parodying）、「佯裝扮演」（simulating）、「複製（reproducing）形象」，或是將隱喻交融：去發現眞實現象的瑣碎意義，並重組；彷彿一個發出不斷反彈撞擊其他球的發球者（the bricoleur），這面不一樣的鏡子，反射的不是外在世界的特性，或內在主觀世界，而是反射自身到一種無窮境界，一個多重意義連結的複雜迷宮。

任何特定發掘出來的引涉（reference），或是先驗的意味，都不可能透過外在語言所認爲的眞實，或透過人類主觀上所認爲的，去呈現出來。因此，「眞實」被無止境的詼諧的改編所取代，一再地詼諧或嘲諷地改編，藝術家就像一個後現代的普通人，沒有創造他自己或控制他自己地去傳遞著這世界的多元形象與符號。

五、Efland等人對於後現代藝術觀之歸納：(Efland et al.,1996：38-41)

(一) 藝術是文化的產物：

在後現代的討論中，藝術被當成是一種「文化的產物」的形式，本質上就是建立在文化狀況的一種反射。藝術基於文化被評論，所以，質疑有所謂的高文化與低文化，認爲所謂的「大師」、或精緻文化，都是文化的結果。因此，後現代藝術通常會將他們個人的動機揭示讓觀眾知道，他們了解這些動機是有某種社會意義的，且在作品中會引用某種文化意符。

(二) 世俗空間的一股熔流：

　　後現代的觀念質疑現代主義的線性式進步的看法，人類的進展應該是「複雜的」；後現代文藝的現象，就像是成串混合的片段之綜合體，同時包含許多的進展、及各種可能同時發生在不同文化中的枝節之描述。這種對於主流進展的觀點，反應到藝術上，則是慣用「模仿混成」、「折衷主義」的手法，去加以借用、再製或變形。

(三) 民主化與其他文化的關注：

　　後現代的理論關心權力與知識的關聯，主張以開闊的態度來接納不同的種族、性別、及社會團體；藝術上則是對地方傳統與價值的關注，而非侷限於西方觀點，大眾文化也同樣被認可，認為是對日常生活的關注。因此，後現代藝術常用「權充」的手法，此時，形象存在於真實生活世界中，在大眾文化、種族文化、所謂的「高文化」…等等之間，或內部裡面，持續地遞變與轉化。

(四) 接受「概念衝突」的觀念：

　　後現代藝術反對現代主義的本質說，反對現代主義認為宇宙和藝術的本質是統一、穩定、理性、純粹性、普遍性等觀點；反對現代主義的知識論中，認為大部分的問題都有一個單一且最好的答案之假設。後現代主義者認為本質是複雜的，其形式與觀點是多元的而非單一的，無法經由主觀的標準去認定。因此，每當某種意義被運用語言或透過社會呈現時，就必然存在

著衝突。故而後現代的理論家，利用「解構」的方式，揭開此種內在本質的矛盾。

(五) 多元解讀：

　　一些後現代主義的批評家認為藝術批評主述者不再有優位性，觀眾在觀賞藝術作品時，可以根據其自身的經驗做多方面的解讀，而不必如現代主義所主張的－去遵循其設定的規準。藝術作品因不同的解讀，而有了不同的意義，此種意義就是實在。因此，觀者在其理解藝術品時，他本身即成了藝術家，藝術的實在隨著觀者不斷發現而賦予新意義。而就後現代藝術的表現而言，故意地利用矛盾、諷刺、隱喻和曖昧含糊的策略來呈現藝術（這種手法又被稱為雙符碼），就是為了要讓觀賞者去產生不同的解讀。

(六) 小結

　　Efland等人認為後現代藝術是一種文化的產物，這種文化產物的主題和目的是在建構人們所分享的社會實體。藝術的價值在於促進人們對社會與文化更深層的了解。對於後現代的藝術教育的內容與方法，Efland認為應該著重「小敘述」，即著重所謂專業藝術家所專注之外的不同人物或團體；並應詮釋使藝術知識有效化的權力的作用；善用爭議性論題，以凸顯出基於解構的觀點，其實並沒有那一個觀點是絕對權威的這一事實；並確認藝術作品是可以透過許多不同符號表徵系統來構成，呈現多元的象徵(Efland et al.,1996:72)。

六、陸蓉之 (1990) 在「後現代的藝術現象」一書中，關於後現代藝術內涵之相關論述

　　陸蓉之認為，後現代藝術部分源自於普普，形式不重要，時間與地點成為關鍵性的要點，強調個人涵義，生活性的內容，主觀的事實，表現心理的，敘事性的…。其實是來自於一種觀念藝術家的思維。也就是所謂：藝術即資訊 (Art is information!)。後現代主義的方法是「綜合」 (synthesis)，而不是「分析」 (analysis)。後現代藝術反對劃地自限，使得藝術與藝術以外的世界邊域地帶模糊不清。筆者根據陸蓉之在「後現代的藝術現象」一書中的論述 (陸蓉之，1990：21-22、27、46-47)，歸納出三項後現代藝術的內涵，即 (一) 後現代藝術與生活；(二) 後現代藝術與資訊與媒體；(三) 後現代藝術與觀眾。試分述如下：

(一) 後現代藝術與生活

　　　　從達達對藝術與生活結合的要求開始，早就破除現代主義「為藝術而藝術」的主張，允許藝術與俗物共存，素材媒體的自由，客觀形式不再重要，強調生活性的內容，誠實表達及認可日常俗務的需要，不信任理性的邏輯，讓機緣造就未發生的可能。打破與日常生活的真實行為的界限。

(二) 後現代藝術與資訊與媒體

　　　　後現代主義的藝術，利用電子通訊的傳播媒體，發展不同語言的交換流通，反對歷史傳統卻從歷史中學習，將人類過去的歷史，當作「現成物 (ready-made)」來應用，絕對不是一項

「復古」的行為或運動，而是當今的人類學家，文學、哲學，藝術家生活中體認生活。後現代主義的語彙綜合各種觀點，甚至引用他人文語，成為不具權威的一種紀錄，成為一種互涉的拼貼。不像現代主義那樣追求宇宙統一的語言，而是現代主義的反動。

藝術在此，已打破藝術、文學、戲劇、音樂、舞蹈之間的界限。偶發藝術、表演藝術、觀念藝術、環境藝術、地景藝術總括起來，稱作完整藝術。一連串運用時空遊戲的藝術。甚至於打破與日常生活的真實行為的界限。同時，後表演藝術也不排斥和大眾傳播媒體娛樂事業相互溝通與結合。

(三) 後現代藝術與觀眾

後現代主義的藝術家不必對自己的作品負起詮釋的權威責任，創作時可以不拘形式規範，不像現代主義講求原創性與權威性，反而重視觀者接觸作品時可因不同觀眾背景與領悟不同而產生不同的接觸。甚至，從達達刺激觀眾反應開始，偶發藝術以後，觀念藝術，表演藝術，觀眾往往不再只是觀眾，而可以成為參與者，或者是作品的一部分。

七、Pearse對於後現代藝術內涵的闡釋

在Pearse的文章中，提及經由Jagodzinski的著作的指引，我們可以想像一些在後現代主義的架構下實施的藝術教育模式(Jagodzinski,1991,轉引自Pearse,1997:36)。首先，

Jagodzinski認為在後現代主義下，藝術可被視為是一種社會過程，並可重新命名為「文化的產物(cultural production)」。他認為如果我們將藝術視為是一種「社會實踐的形式(a form of social practice)」，藝術可被視為是人們參與世界的方式，及他們解讀世界影像及符號的方式。同時，藝術也是人們參與世界時如何被解讀的方式。Jagodzinski認為，當一個後現代藝術教師要教導學生能批判地審視大眾傳媒和其他視覺語言時，他必須熟稔於各種不同符號系統之編碼與解讀，並擅長於解構社會意義的方法。(Pearse,1992:250；Pearse,1997:36)。

Pearse認為我們現在所生存的環境，是一個被傳播科技與消費主義徹底改變的世界，我們無法用以前同樣的模式處理後現代的世界，因此，質疑現代主義對於藝術創作所謂「原創性」的崇拜、藝術進步的觀點，認為這個時代的支配性潮流就是「後現代主義」，也就是適合此時代的一個新的「典範」。(Pearse,1992:248-251)。而關於其對後現代藝術的闡釋可以歸納如下：

(一) 後現代的作品，其「語言」的組成是一種開放性(open-ended)意符(signifiers)的遊戲；其「意義」則被解構成無止境的語言符號，彼此之間是彼此相關的一個不斷詼諧地改編的循環。因為，後現代藝術的觀點認為，任何特定發掘出來的引涉(reference)，或是先驗的意味，都不可能透過外在語言所認為的真實，或透過人類主觀上所認為的，去呈現出來。

(二) 藝術家彷彿一面戲鬧屋的鏡子(a fun-house mirror)，無名地不斷詼諧或嘲諷地改編、佯裝、或複製形象，或是將

隱喻交融，丟出一個典型的後現代的雙關語。後現代藝術家，其實就像一個後現代的普通人，他沒有創造他自己或控制他自己，去傳遞著這世界的多元形象與符號。

（三）藝術可被視為是一種社會過程，並可重新命名為「文化的產物」(cultural production)。藝術是人們參與世界的途徑。藝術生產者的挑戰，不在於製造新奇的形式，而是去製作作品--使能夠有意義有批判性地闡釋出文化形式與其交互作用間的無限潛能。

八、Taylor (2002) 在「服務學習做為後現代藝術及一種教學法」一文中所提關於後現代藝術的論述

在後現代的世界中，所謂藝術品將不盡然來自那些所謂的藝術家或專家；而藝術品也不一定必然存在於美術館或博物館中。後現代關注的焦點在於藝術影響、刺激和挑戰藝術家與觀看者的方式為何。後現代的藝術可被視為是一種改變的媒介，在它的創作、詮釋，以及參與的過程中，可能對藝術家和觀看者產生改變。

Taylor提出了一個具有服務學習精神的後現代行動藝術的實例--「Mazeud的清河運動」的行動藝術，來說明後現代藝術已經不同於現代主義的藝術觀，強調「合作」與「觀賞者的參與」在後現代藝術活動中的重要性，並且從日常生活的結構化與價值化中，引出了對於社會現實力量與知識的一種關注，由此來說明後現代行動藝術與服務學習理論之間的關聯性。

九、Richard Cary(1998)對於後現代藝術觀之論述

　　立基於Michel Foucault(1972,1977)的兩個知識論的基礎上，Cary提出了對於後現代藝術觀之相關看法。Foucault指出，以往現代主義的知識論有兩個產生普遍扭曲的錯誤想法，第一個錯誤的想法是，認為知識是客觀而可以透過人們理智上的正確努力而獲得；另一是認為知識是價值中立並且是與權力無關的。有別於現代主義知識論的看法，在後現代主義的認知中，知識是主觀而屬社會建構的，此外，知識也是常帶有價值成分、為某種權力利益者所形塑。這些看法也適足以為批判的藝術教育之基礎。

　　關於Cary的後現代藝術觀之論述，筆者將之歸納為四大特質，即(1)從權威、以及權力的懷疑，批判權力與知識的關係(2) 由對權威、以及權力的懷疑，打破「藝術家─觀者」、「作者─讀者」等界限，並鼓勵自由冥想(3)放棄以往藝術拘泥的形式，強調藝術創作取材的多種可能(4)後現代藝術在個人與社會層次可以具有的正向轉化力量。試分別敘述分析如下：

(一)對權威、以及權力的懷疑，並批判權力與知識的關係：

　　基於後現代主義者Foucault對於知識常是受權力利益所形塑、以及知識是主觀而屬社會建構的看法，後現代藝術普遍對權威、以及權力持懷疑的態度，並批判權力與知識的關係。

　　例如後現代藝術家Kruger以全然黑白印刷的照片，對於社會的議題，特別是有關性別歧視和女性關懷的主題，提出尖銳的批判。她經常用大眾媒體的刻板印象圖片，來表現出性別歧視是如何地一再被複製。

(二)由對權威、以及權力的懷疑，打破「藝術家—觀者」、「作者—讀者」等界限，並鼓勵自由冥想：

對權威與知識的懷疑是後現代藝術與文學批評之所常見，因此，他們反對二分所謂的「藝術家—觀者」、「作者—讀者」、「老師—學生」與「專家—老師」等界限的看法。後現代的美學思維已去除原有之形式化觀念，而重視觀者的藝術經驗。後現代主義學者也反對傳統美學上所謂「差異」(difference)的看法，他們認為傳統美學以西方藝術為中心，而貶抑其他的藝術是種錯誤，反對傳統美學中貶抑民俗藝術的看法。

後現代主義質疑以下的這種預設和宣稱：科學知識、邏輯和理性優於其他各種形式的知識，特別是直覺、藝術和美學上的知識及其他各種想像。他們甚至可以利用各種在求知上或價值上，可能看似互相矛盾的方法。後現代主義者對想像持開放的態度，他們鼓勵人們自由冥想。

(三)放棄以往藝術拘泥的形式，強調藝術創作取材的多種可能：

後現代主義者放棄藝術以往拘泥形式的主題，和以模仿為基礎的藝術法則。他們批判，透過現代主義的影響，藝術成為社會全體資本主義化的工具。後現代主義者並不認為任何一種新法則可被視為權威，後現代領域中，藝術家和作家可以自由創作，創作的方式也可跳脫傳統的材料和形式，甚至取材於以往所認為的「非藝術」之大眾傳媒和印刷物品。後現代藝術家可以自由取材於以往的藝術和非藝術元素，而「組裝」(configure)出各種新的可能。

(四)後現代藝術在個人與社會層次具有的正向轉化力量：

Gablik指出了後現代藝術一個較有意義的方向，她欲重建及甦醒藝術在社會及個人的轉化力量，她質疑在現代主義的社會中，資本主義及實證論在個人經驗上的疏離、垂死及無味，她要重新尋回藝術的魔力，她建議應該透過具意義、價值和想像的參與，以致力於建立有凝聚力的社區。她認為藝術可以教我們成為夢想家和有覺察力的幻想者。

Gablik引證芝加哥後現代藝術家Fern Shaffer的藝術表演為例，說明後現代藝術所開創的樂觀的方向。為了創作一個具有重新建構意義，且強調某種儀式的後現代藝術，Shaffer在十二月二十二日的芝加哥冬至當天，天氣酷冷至極，她演出了清理密西根湖畔凝結物的某種儀式。這種儀式當然是Shaffer自己所創造的，她在晨光微曦時，穿著一件特別為這儀式而製作、滿覆著一條條拉非亞樹葉的奇特服裝，以自由的方式，舞動在水邊具規則形狀的結冰上。她表示這儀式的用意在創作一個屬於思考的視覺模式的可能性。她意在創作一個具神奇性、神話般和具儀式性的經驗，以抗拒傳統理性的限制。

第三節　後現代思想之啓示在藝術上的意義

誠如Kearney與Pearse所以為，後現代主義者若要終結現代，並不一定要用無價值（futility），或者虛無主義的態度才能做到（Pearse，1992：248）。Hassan在「後現代的轉向」一書中提出，

後現代主義除了有否定的特徵與解構的趨勢之外，也應該有所重建（Hassan,1987：168-173）。所以「後現代的轉向」之「轉向」的意思，乃是認為後現代應該「轉向」重建的趨勢，而非一再地只是解構。因此，我們在此將從前述後現代觀點的探討，了解其中的啟示性觀點，並歸結出這些概念在藝術上的意義。

在這一節中，我們將分兩部分來了解後現代思想在藝術上的意義，第一部分將從後現代主義對於現代典範的「主體哲學」、「表象」、「理性總體化思想」三大特點的批判立場出發，歸結後現代思想這些批判的立場反應在藝術上的意義。這部份可以根據本章第一節中已討論的內容作延伸剖析。另一方面，我們更將從這第一部份的分析中再導引出一些後現代思想中所關心的基本議題，例如：「權力與知識的關係」、「藝術是文化的產物」、「不確定性」、「和解包容的態度」、「後現代的想像」…，以綜合前面第二節中其他後現代主義的相關學者的論點，做為這裡第二部分的探討內容，就這些議題綜合論述，總結後現代思想在藝術上的意義。

首先，我們將先從後現代思想對於現代典範的「主體哲學」、「表象」、「理性總體化思想」三大特點之批判出發，探究其反應在藝術上的意義，並導引出一些後現代主義的基本議題。

一、從後現代主義對於現代典範「主體哲學」、「表象」、「理性總體化思想」三大特點的批判，歸結藝術上的意義

（一）對「主體哲學」的批判之啟示

在後現代的「主體」概念上，反對現代典範觀念中，將人當

做思想認知的主體，去付予了此「主體」太過絕對的權威性之情況。因此，後現代的思想反對「以人為中心出發」來思考外在事物，認為任何文本均出自某種文化並且有某種意識形態，反對以人為主體思考世間萬物，卻忽視了客體的主動性，及主客體之間的互動性。故而不再相信絕對權威的真理，強調不應該將某種知識認定為絕對的權威而以為能涵蓋所有世間之實情成為普遍性的理論，而是從社會文化的角度來思考各類知識在世界上的角色與意義；並強調主客體之互動關係。

反應在藝術上的意義則認為，並非被認定為藝術家就是不可批判的權威了，也沒有哪一類的藝術是高文化的藝術，而定義其他就是次級藝術，而是從文化的角度來思考其意義，即「藝術是文化的產物」的概念。

藝術家所表現的事物不被認為是不可批判的權威，因為藝術家也是基於某種文化與意識型態提出對事情的看法，因此主張應從文化的角度來解釋並且思考，但也並非因此否定傳統中各類倍受肯定的藝術之價值，而是強調應該用另一種態度去思考其價值。

其目的在於避免因權威態度而產生排他的狀況，或者藝術家過度自大，而觀賞者則人云亦云地，最後也失去了自己判斷藝術對自己之意義的能力。另一方面，藝術批評家對於藝術家藝術作品的看法也不再絕對不可質疑，重視觀賞者、參與者基於其文化背景，與藝術的互動所可能產生的意義。藝術不再只是單向的、「說教似的」、傳達表現的一方，而是一種互動的關

係,其間的意義是具有發展性的,而非封閉性的。

從這裡我們可以發現「權力與知識的關係」、「藝術是文化的產物」、「主客體的互動關係」等議題被引導出來了。

(二) 對「表象」的批判之啟示

現代典範認為世界有某種絕對權威的真理,強調以人為主體的角度出發去思考掌握,可以靠建構一套「表象」的理論、概念,去正確地掌握真相。

但是以語言傳播的角度來看,我們可以發現後結構主義者所強調的一種「不確定性」。後現代思想認為語言無法絕對確定地掌控所要表達的事物,因此不相信透過現代主義中的「表象」就可以將所謂絕對的真理呈現並傳達給他人,認為語言傳遞是「解釋」的問題,而不是如何用「表象」呈現真理的問題。

因此,一方面藝術不一定是表達真理,另一方面,藝術也不再是尋找一套套能確切表達真相的方法。也就是說,藝術方法不再僅止於尋找封閉性的一套「表象」規則,以為透過一幅畫、一個立體作品這樣的「表象」就能模仿呈現某種真理。

加上因為科技的發展,人們生活的型態、溝通的模式已有相當大的變化,藝術在社會中的角色與可能的型態當然也不應一成不變。藝術的發展可朝向深入我們生活中的方向,不再只侷限於美術館、展演廳,而可以在我們身旁、各類空間網路、活動中,融入整個後現代文化、環境與生活中,是各種多重形

式、多重題材；藝術、非藝術的材料內容之拼貼。它有無限表達
的可能性與發展性，有不確定的結果與定論。

　　因為不相信「表象」可以絕對地表達權威的真理，所以藝
術表達時，也往往強調能留有彈性思考的空間，在一些後現代
藝術表現的方法中，我們也可以發現許多利用矛盾、諷刺、隱
喻和曖昧含糊的策略，其目的即在於不要把話說絕了，留給觀
眾思考解讀的空間，留下不確定性。藝術家與觀眾的關係當然
也被改變，觀眾可以是參與者，利用不同的藝術型態來使詮釋
角度可以更多元。

　　另一方面對於過去的藝術之研究角度，也同樣認為可有更
多小敘述與多角度的探索。甚至體驗過去藝術的方法與途徑
也可以有更多樣的發展。

　　所以「小敘述」、「不確定性」、「多元解讀」、「後現代的想
像」，於此被強調了出來。但是一些聲稱自己為後現代藝術家
的作品，若只是標新立異唯我獨尊，一種遙不可及的侷限於自
己領域中的態勢，其實並非真是此理念該有的結果與方向而
應調整反省轉向，否則即又落入現代主義原有的圈套中。

(三) 對「理性總體化」的批判之啟示

　　後現代思想批判「後設的敘事方式」的模式，不認為透過科學
化的理性邏輯推論出的理論或思想就可以呈現出絕對的事實，認
為「事實」不能被簡化或絕對化，所以沒有哪個理論可以說是絕對
權威地可以解釋一切，而必須更完整地去呈現各種現象與可能性，
所以強調小敘述，並試圖避免只肯定理性邏輯的單一化價值。

　　所以，藝術的表現不是強調一套完整可普遍通用的理論，而是將藝術放在各類文化背景中加以考量其意義，所以說藝術是文化的產物。利用「小敘述」讓各類文化現象的可能性都有呈現的機會，強調批判性地闡述文化與藝術交互作用的過程，以了解藝術在各類文化中的意義。一方面強調對多元文化的尊重，同時也強調一種能從權力與知識的關係，解構各類文化與藝術內在性的批判特質；一方面則強調後現代的想像力。

　　尤其隨著科技的發達，藝術發展的可能性若能加上後現代的想像力，引向一種無窮的思維世界，其可能性將是無限的。就如同電影中許多拍攝未來世界的影片，為何往往缺乏藝術性，因為人們無法想像未來的藝術之發展，藝術的發展是不可預期的。後現代藝術家所扮演的角色已產生轉變，她或他的發聲不再是一個具有總體化特質的絕對標準。

　　藝術不再只是一種風格或一套普遍性的理論的特質，藝術家所扮演的角色也產生轉變：藝術的方法與途徑的多樣發展，藝術與觀眾關係的改變…，這種種變化都使得後現代的想像可以有更大的發展的空間。藝術在後現代生活中的可能性擴展了；了解世界、過去或現在各類藝術文化的方式更靈活了，藝術在後現代生活中的意義也可添入更多意義。

　　於此「小敘述」、「多元包容的和解態度」、「權力與知識的關係」、「後現代的想像」等議題也被強調出來。

　　以下針對上面三項啟示所延伸出來的幾個議題，「權力與知識的關係」、「藝術是文化的產物」、「不確定性」、「和解的包容態

度」、「後現代的想像力」，並加入「後現代的責任感」，共六個後現代思想的基本議題，更深入探討其在藝術上的意義。

二、六個後現代思想的基本議題與其在藝術上的意義

(一) 權力與知識的關係之認識與批判

　　後現代學者諸如Lyotard、Jameson、Foucault、Derrid、Hassan均曾提及權力與知識的關係。Foucault提及，在後現代主義的認知中，知識是主觀而屬社會建構的，常帶有價值成分，而且往往被某種權力利益者所形塑 (Cary,1998：338)。因此，後現代觀點質疑知識的權威性。如同Jameson所言，任何一種深層模式都不再能對真理有絕對的發言權 (蔡錚雲，1998：66)。認為「事實」並非絕對的，不應該被簡化，或以為有所謂普遍性的最好答案，所有知識不過是藉由文化與語言來聯繫罷了 (Barrett,1977:17-18)。後現代的觀點從意識型態，從權力的角度看待知識，並且批判反省。

　　所以，認為一切不過是某種意識型態下的「虛構」，將各式各樣影像視為某種意識型態下虛構的擬象，重視權力與知識關係的了解。這種主張的意義，即在於將一切對世界的解釋與看法，均擺在一種如同啟示性的文學角度來省視，不認為它是絕對客觀的。認為各類文本不過是某種意識型態下的「虛構」，意指各類知識並不能等同於真理，強調權力與知識關係的了解。不過雖然把各類知識看成虛構的，我們依然應肯定其中埋藏無限的人生啟發。

於是反應在藝術上的意義，認為藝術是文化的產物，本質上是建立在文化狀況的一種反射，質疑高低文化之區分（Efland et al.,1996:38）。強調了解各類文化現象的內在特質與藝術之關係，尤其從一種權力與知識的關係之批判性出發，來了解文化與藝術交互作用的過程。雖然沒有高低文化之區分，但也意味著檢視批判的視野與內容不僅止於傳統藝術觀所認定的藝術，而是包括我們生活世界的種種影視文化現象、環境空間…等各類藝術在文化中的角色、功能或形成之原因。

從一種權力與知識的關係之批判性，來探究各種文化現象所造成我們對藝術知識認知的影響，而不是絕對化地標榜某種藝術的權威性；而是能透視藝術的內在性，由此體驗藝術的內在意義與價值，並從中得到啟發。例如都市景觀設計，並非只是美不美的問題而已；一方面應考慮人們生活其中的種種文化問題，一方面在台灣的都市景觀文化現象中，還包括地方勢力權力運作的問題、炒地皮、人事、制度…等因素；若是我們的藝術觀只能侷限於美的問題時，我們便失去批判反省社會文化的能力，更談不上追求文化內在的品質了。

換言之，雖然後現代觀點強調文化沒有高低之分（因為質疑文化之間的比較並沒有絕對的標準而應順應其多樣性），但是某種追求正義、藝術昇華的文化仍是至關重要的（雖然正義不一定存在，但至少應是努力的方向。不應任由不正義的權力為所欲為）；此種企圖使文化正向昇華發展的理想性，追求各文化內在品質的訴求仍是需要的。事實上，後現代精神批判權

力與知識的關係之目的也應即在此。

一方面強調關懷各種多元立場的他者之文化與所產生的藝術之開放視野與包容性；但一方面卻是具有批判性地加以省視，以做為不同立場的個體，自己建構個人文化並發展藝術性的養份，以追求自我藝術與文化的內在質感。

不論在後現代藝術表現或藝術教育上關注的議題，其實都應能具備敏銳的洞察力、反省性與批判力去關注到各種知識背後與社會文化現象的關係。儘管如此，各種意見之闡述當然也只是希望能成為具有啟發性的虛構，而非絕對的標準答案。

後現代的觀點一方面強調批判性，一方面也強調對於衝突立場的包容性。因為了解衝突、矛盾與對立乃無可避免的現象，儘管立意均出於善意時也仍會存在。因此承認並接受不同立場同時存在的可能性，所以往往利用「小敘述」的方式，使各種動機立場均能呈現出來；在藝術創作的態度上，則鼓勵藝術創作者也能將自己的文化與動機呈現出來。

總之，此種後現代的觀點下，強調一種批判性，不論在做藝術表現時，或接受各類知識、影像時，其背後的知識與權力關係的批判議題成為重要的教育內涵。

(二) 藝術是文化的產物

再就「藝術是文化的產物」此一概念闡釋。新時代的文化現象，已使我們需要新的態度，去面對過去也創造未來。林曼

麗（2003：96）曾提及，在整個社會發展的趨勢下，藝術面也有相當大的轉變，「由於快速的科技革新與發展，勢必發展出更多更普遍的傳播手段與製作手法。如：電視、電影、錄影、電腦、多媒體、超媒體⋯，更由於錄音、複製、再生技術的擴張，藝術的接受與欣賞，將隨著媒體多功能的發展，更形大眾化、通俗化與社會化。因而藝術家與他人及社會的關係將更形密切與直接。可預期的，二十一世紀的藝術行為與活動，將在人類生活中扮演更積極與普遍的角色。」這種藝術面的轉變，其實就是一種後現代藝術特徵。

後現代的藝術觀認為藝術是「文化的產物」（cultural production），認為藝術本質上就是建立在文化狀況的一種反射。藝術基於文化被評論，所以，質疑高低文化之區分，認為所謂的「大師」、或精緻文化，都是文化的結果（Efland et al.,1996:38）。

Jagodzinski(Jagodzinski,1991,轉引自Pearse,1997:36)也認為，藝術可被視為是一種社會過程，並可重新命名為「文化的產物」。如果我們將藝術視為是一種「社會實踐的形式(a form of social practice)」，藝術可被視為是人們參與世界的方式，及他們解讀世界影像及符號的方式。同時，藝術也是人們參與世界時如何被解讀的方式（Pearse,1992:250；Pearse,1997:36）。文化的多樣性，就像是人的生活習慣、需要與立場各自不同一樣，自然會有多樣的呈現，是人們參與世界的方式之呈現，藝術即其產物。

　　雖然文化就多樣性言，不應有高低之分。但每個文化的自我提昇卻仍是應該努力的方向，就如同Dewey所主張每個人的經驗之昇華才是藝術經驗一般，文化的昇華，也才能產生重視藝術性的文化。不管是整體性的文化或各種次文化，其實都有其文化形式的背景因素、特點，以及需批判解構與有待努力開發並提昇之處。

　　因此，強調從文化的角度認識藝術，了解社會、文化現象與各類藝術之間的關係，藝術教師尤其需具備能解構其知識與權力關係的批判力。同時強調利用「小敘述」讓各類文化現象都有呈現的機會，批判性地闡述文化與藝術交互作用的過程，以了解藝術在各類文化中的意義。

　　既然藝術是人們參與世界的途徑。就藝術生產者的挑戰而言，則不在於製造新奇的形式，而是去製作作品，使能夠有意義有批判性地闡釋出文化形式與其交互作用間的無限潛能（Pearse,1992:250；Pearse,1997:36）。於是此觀點下的藝術創作不只是表現美如此單純的事，而是如何真誠地從本身的文化出發，面對自己與自己的文化，批判性地闡釋、解構，並重新建構自己，也關懷他者；且能因應新時代的文化現象，開發新的藝術活動與途徑，更可利用新時代的文化資源、新的文化傳達模式，從更多元的人與人的互動關係中，在藝術創作中也學習成長。

(三) 不確定性內涵

　　後結構主義哲學家Derrida提出對語言的看法，認為語

言的符號—意符（signifier），其實也只能表現出不確定的提示，而符號所指涉的意義—意指、所指（signified），只是所指稱的意義（signification）之無止境的過程之片刻，意義（meaning）只存在於一種意符的無窮的拼組遊戲之中。即Derrida所言之：「意義的意義是利用意符的不確定之提示，來表達所要表達的意義，具有無窮的牽連。…符號所指的意義（signified meaning）是沒有止境、沒有終止地….總是一再地意指著其他不同的意義。」也就是說，後結構主義者認為，語言是一種動性（dynamic）的生產；意義是非穩定性的（instability）；所以不相信西方傳統理論中所認為的：「意義可以被再現」的說法（Best & Kellner,1991:20-25；Derrida,1973）。

因此認為意義只存在於一種意符的無窮的拼組遊戲之中（Derrida,1973）。任何特定發掘出來的「引涉」（reference），或是先驗的意味，都不可能透過外在語言所認為的真實，或透過人類主觀上所認為的，去呈現出來（Pearse,1992:248-251）。

從後現代的觀點來看，意義的表達並無法絕對地透過語言再現。藝術的表達也就像一種視覺語言，其實也沒有絕對確定的風格形式可以被絕對認定是權威；對於過去之藝術產品的內涵與相關知識，則認為應以一種解釋的態度與過程去看待。因為想法上是多元的，意義的表達也是不具確定性的。因此，強調小敘述取代大論述，而觀者與作品的關係，也強調多元解讀。

　　王秀雄（1998）曾提及諸多學者對於將讀者（或觀者），視爲一個具有主動性的主體，去詮釋作品之重要的相關論點，例如Hans Georg Gadamer的解釋學之論點，認爲文本整體的涵義不再是固定不變的作者的原義，它被置於全部流動生成的歷史文化發展的前後關連之中；而Roland Barthes 亦曾提出所謂「創造性文本」的動態特質，認爲讀者對於文本的關係不是被動接受的，而是能主動地創造，允許讀者發揮自己的作用去領會。

　　再者，從後現代藝術創作的方法之角度來思考時，則放棄以往藝術拘泥的形式，強調藝術創作取材的多種可能，不再認爲藝術必定要透過某種封閉性的特定模式來從事。因此，後現代主義者不認爲任何一種新法則可被視爲權威，後現代領域中，藝術家和作家可以自由創作，創作的方式也可跳脫傳統的材料和形式，甚至取材於以往所認爲的「非藝術」之大眾傳媒和印刷物品（Cary,1998）。藝術也不一定是美術館裏的事，而是能融入整個後現代文化、環境與生活中，甚至讓觀眾也參與進來的事。

　　尤其當科技發展導致人們生活型態改變，溝通與表達途徑與模式也都在改變，各種影像、物件之複製成爲常態。它有無限表達的可能性與發展性，有許多不確定的結果與定論。

　　過去在現代主義的作品中，藝術家呈現的是對於機械的崇拜（葉維廉，1992：24）。但是在後現代主義的情況下，現在我們的藝術能力從對機械的崇拜轉移到各種複製的過程，諸如

攝影機、錄影機、錄音機…等等擬象生產與複製的技術（蔡錚
雲，1998：71）。現在的我們可以直接利用現代科技的各式媒
材，生產力、再造和複製的潛力無窮，可創造出無限的可能性，
而意義與符號之間的不確定性更是遠遠超過我們的掌控。

　　總結來說，由於對於傳播的不確定性，一方面對於已被創
造出來的藝術產物認為沒有絕對的確定性意義而留有解釋空
間，想法上是多元的，並且留給觀賞者多元解讀的空間。觀者
在其理解藝術品時，他本身即成了藝術家，藝術的實在隨著觀
者不斷發現而賦予新意義（Efland et al.,1996：38-41）。
即尊重觀者本身的背景與心靈需求，強調對多元文化的尊重，
同時具有大眾化的傾向，強調觀眾的參與性。

　　另一方面就如何創造新的藝術而言，則將新科技的所有
各式媒材都納入傳達的可能性，藝術家們可以利用拼貼嘲諷
的手法，呈現出多元思考的面向之基礎，引向一種無窮的思維
世界。例如將各種可能的事實作拼貼一併呈現，其中可能有反
諷、批判與不確定性，而且強調參與和表演，讓過程中有更多
小敘述呈現的機會，留給主、客體之間一種思維發展的空間。

(四) 和解包容的態度

　　後現代思想中和解包容的意義可以從兩個層面來講，一是
「從主體走向他者」，包容與主體不同的聲音，甚至是衝突的
立場的聲音，但並非反而使與我們衝突的聲音成為權威，而是
用解釋的方法，讓各種立場的全貌都能呈現，並且是以一種關

懷他者的態度，走入他者的世界，看到更多的他者：一是重視「主客體的互動」，除了主體之外，也應重視客體，以及其間的互動，所以「多元解讀」、「觀眾參與性」被強調出來，當某種事物被表現時，站在理解者一方的角度來看，留給他多元解讀的空間，因為理解者的文化與立場也是應被包容與重視的，甚至使觀賞者不僅僅是一個被動的理解者，而且是具有主動性的參與者。

1.強調主體走向他者—小敘述取代大論述

後現代主義者認為本質是複雜的，其形式與觀點是多元的而非單一的，無法經由主觀的標準去認定。因此，每當某種意義被運用語言或透過社會呈現時，就必然存在著衝突（Efland et al.,1996:38-41）。並且後現代的觀點應接受衝突是必然的事實，因此才有捨棄總體化、全稱化的呼籲，而強調「小敘述」，利用「小敘述」讓每種不同的形式、不同的聲音均有呈現的機會，其實這就是一種包容的態度。這也即是Derrid所謂「讓他者成其為他者」（let others be）--亦即尊重他們的「他者性」（otherness）（曾漢塘等譯，2000:141-142）的意義之所在。

主體不再是絕對權威的角色，也不被當成絕對的真理，例如本書的立場也是從諸多後現代學者文本的虛構之中尋找啟示性的觀點。這種態度的目的並不是要我們鄙視一切，而是提醒我們以一種更包容，且能從社會整體、批判、多元省思的角度看待事情。因此，強調一種和解包容的態度，鼓勵走向他

者、主客體的界線之打破。認爲各種「虛構」都是知識的資源，應該利用「小敘述」讓每種不同的形式、不同的聲音，以及其背後權力與知識的關係之小敘述，都有呈現的機會，可以認識、批判並靈活運用。

因此，反應在對於各類已存在的藝術態度上，主張以開闊的態度來接納不同的種族、性別、及社會團體；對地方傳統與價值、大眾文化也是予以認可與關注，認爲沒有所謂高低文化，認爲藝術是文化的產物(Efland et al.,1996:38-39)。了解不同文化的藝術，可以幫助我們「走向他者」，如同Pearse (1992:250；1997:36) 所主張的，藝術可以幫助我們去了解不同環境的人們如何參與世界，如何解讀世界影像。

2.重視主、客體的互動─多元解讀、觀眾參與

因爲重視主客體的互動，故強調觀賞者與被創作之藝術之間的互動，多元解讀即是尊重觀者自身文化背景的立場，認爲觀者可以有解讀的空間。另一方面，對於藝術創作的態度，其意義顯示藝術家應走向他者，重視主客體的互動，而非絕對個人主義地排他的，因此，其呈現個人見解時也應留有餘地，例如利用反諷的方法、多重見解同時呈現的方法。一方面觀賞者更易從事能多元解讀；一方面，藝術家不再是以絕對的權威者角色自居，雖主導著呈現藝術的全局，卻可主導使觀賞者或參與者能與主體產生互動。因此，Kearney才會認爲後現代的藝術家，就像一個「拼貼者」(collagist)，如同一面不斷反彈撞擊其他球的發球者(the bricoleur)的鏡子

(Kearney,1988:5-18;Pearse,1992:248-249)。因為藝術家自己沒有絕對的定論,而給予互動者發球的空間。這也即是後現代思想中所強調的多元解讀的意義。

3.各種「虛構」都是知識的資源

後現代思想雖然主張沒有哪一套理論是絕對權威地可以解釋一切普遍性事實的。各種理論各自只能解釋某一部分的現象,同時強調我們應能了解各種立場背後的意識型態。不過,這些多元的知識確實形成了人們認識世界的豐富資源,如果我們能讓自己了解更多的立場並從更多元的角度了解事實,則每個人將越能在自己心理建構越接近眞相的視角。因此,後現代的批判觀點,使我們更能尊重到每個人與不同文化的多元性與歧異性,並且能從一個較具批判性的角度來衡量並思考事情。

因此,在和解包容的態度下,所有過去或未來的知識,都是我們可利用的資源,例如過去的藝術作品成了今日的文本(蔡錚雲,1998:70)。我們可以自由地去複製、拼貼、利用;更可作多方面的詮釋。在和解包容的態度下,用更開闊包容的視野從各類知識中吸收養份,體驗且啓示人生。

(五) 後現代的想像

後現代主義質疑西方傳統價值中,認為科學知識、邏輯和理性優於其他各種形式的知識,尤其是直覺、藝術和美學

上的知識，及其他各種想像的這種價值觀。後現代主義者則對想像持開放的態度，並且鼓勵人們自由冥想，甚至可以利用各種在求知上或價值上可能不合邏輯或看似矛盾的方法（Carry,1998:339）。

其啓示性的目的應在平衡矯正西方世界過頭的理性態度，以及其中自設的種種禁忌，與一些無法踰越的框架。目的應在於平衡矯正過去對於直覺的輕視，希望突破既定的界限，開闢更豐富廣闊的思維，所以強調自由甚至可以不合邏輯的後現代想像空間。不過這種另一類思考模式的強調，並不等於主張不需嚴謹，而是強調可以以嚴謹的態度處理人們直覺的想像空間的事物。

換言之，後現代的想像應該是更多樣多元的，筆者以爲，可以是直覺，但也不需完全排斥理性與邏輯。可能對於已經強調理性過頭的西方世界而言，需要用極端地強調直覺的方式來加以調整。但是，對於我們台灣的需求而言，並非完全如此：我們只需要換個角度思考，平衡理性與直覺也就夠了。一方面了解理性思維成果下的侷限與困境，一方面加入後現代充滿直覺的想像力。重點應在於其整體的啓示意義，而不需要激烈地顛覆理性的思考模式。

因爲西方理性思想中重視科學合理性、邏輯性與秩序性的傳統是我們社會文化中向來就不怎麼重視的：理性邏輯的思考力與判斷力，在台灣一般的學習過程或對於知識的追尋過程中，並不存在著對此種理念或中心思想的堅持，甚至可能並不

清楚其所以然（不過這也並不代表我們的社會就比較重視藝術，而後現代的想像思維就更不用提了）。

西方文化已然經歷過理性傳統的過程而企圖以直覺來突破其僵局的現象，事實上其啓示性應在於多元地了解各種主張與思維模式下的優缺點，並從中得到啓發。否則若只是套用某些看似為所欲為的模式，而無法了解後現代思維強調直覺的真義，可能反而是誤會一場。

就好比警察辦案，基本程序與合理性的事理之分析能力仍是最基本的，但是推論的過程中卻需要一些想像空間，否則無法揣摩犯罪者不合邏輯的行徑與各種可能的意外，因此後現代的想像可使我們不侷限於封閉的成見與框架中，去揣摩各種可能的意外與人性的多元性。

因此，理性邏輯是事理分析能力的基礎；直覺與想像是其間的調和、彈性與其發展的空間之能量，它的能量可以幫助我們不故步自封，也不會封閉在缺乏自我感受能力，而只能接受既定概念與成見的框架中。一方面較能擁有獨立批判、感受、直覺想像事物的能力，另一方面也可能利用較多元的手段發展表現出較多元化的觀點。

以美術歷史研究爲例，美術歷史研究者可能盡全力地試圖還原歷史的真相，或者也可以使用另類的多元的方式，對事物表達某種看法，試圖呈現某種有啓示性的真相。研究者需要某種嚴謹的考舊過程，但無論如何，考舊的過程仍然存在著許多

未知空間有待想像力的發揮,而這些部份沒有人能聲稱擁有絕對的權威。因此,一方面我們可能利用不同手法來表現歷史研究的成果,也可能使未知的部份能留有較多的想像空間;另一方面看待研究結果也需要某種批判與想像力。

尤其在後現代的世界中,Jameson更舉出一個實例說明這層道理,以懷舊歷史的角度言,後現代因為其媒體的發達,充斥著商業、藝術與品味中的懷舊影片,但是那絕非是歷史的重現,而是透過時尚的言外之意,與影像的光鮮性來傳達過去性。指涉物的歷史真相我們是看不見的,我們只能看到擬象(蔡錚雲,1998:68-69)。

這些論述,意味著一方面歷史的呈現方式已然不同以往而可能加入許多想像空間,形式內容可能更多元;但另一方面也可能因為時代的改變,往往有強烈的商業因素,因此我們必須具備一種能洞悉其背後因素的想像力,認知到這些其實都只是虛構的擬象。

提醒我們在感受各類藝術的同時,也能批判性與想像其背後的意圖,使我們擁有自主的想像世界,而非被外在複雜的影音世界牽著鼻子走,失去了自我。在接觸各類媒體時,雖然也許像是瞎子摸象一般,但是我們仍應去組織想像;利用感官上可以利用的各種潛能,賦予一種對生命、對人生的詩意而感性之感受,去發揮我們內心所能掌握的真實感受與啟示。

因此,Smart(1993:93-107)所謂後現代想像,是指當現

代理性質疑舊有答案和原本解決事情的一些方案，而讓這些答案與方案因爲被激烈質疑而毀壞殆盡時，我們必須敢於思考、想像過去未曾想過或經驗過的事物，並能想像，透過後現代化的持續過程反省地建構某些形式的可能性。這種想像，是爲各種施行在自己，也施行在別人身上的嘗試--這些嘗試有助於建構新形式的思想、新的連結自我與他人的方式，及透過社會生活的複雜反省循環，連結新社會形式及其所伴隨的安全感與風險、快樂與危險、承諾與問題的新方法。而Smart認爲這個新方法其實就是所謂後現代（李衣雲等譯，1997：130-149）。

而Jameson也提供了所謂「認知性的繪圖」的方法，也是本人認爲台灣社會學習與教育領域很值得提倡的一環，認爲主體與其存在現實條件的想像關係應使之再現，好讓社會結構之無法再現的整體，得以在每個個人主體中再現（蔡錚雲，1998：74）。

換言之，我們可以從後現代的想像之觀點中得到的啓示是，後現代的世界是多樣多變的，包容而具有啓發性的。但是，強調想像的能力的同時，也不失嚴謹、認眞、誠懇的態度。後現代的想像在藝術上的啓示，可以涵蓋所有前面幾個議題之內容來想像，例如對於權力與知識的關係在藝術上的意義之想像；新科技時代來臨，人們如何利用新媒介參與世界的想像；人們可以透過何種媒介與人、世界，或自然溝通交流的想像；體驗各類媒體的可能性，想像各式各樣古往今來影像世界其背後的文化與意識型態，以及他想說什麼？關懷「他者」的想像、多

元包容的想像各種立場，傾聽、探入各種小敘述的世界，重視過程，而不再是只重視最後一個簡化的、普遍性的、結果的所謂「標準答案」…；想像自己如何在參與世界…等等。後現代的想像是無限的。

(六) 後現代的責任感

尼采被公認是後現代藝術的啓蒙者和先驅，正是他，奠定了後現代藝術的「不確定性原則」的基調（高宣揚，1996）。Hassan提及尼采對於後現代論述的許多觀點都是至關重要的，他打破了一切關於絕對眞理的觀念，同時讚頌使生命昇華的虛構。然而Hassan提及當諸多形上學偉大的破壞性之學者，把一切的知識基礎的哲學破壞的同時，我們卻也不應該忽視正向的觀點，尤其是對生命的尊重，對人性的期許。Hassan認爲認知需要生物進化和人類從心理上把握自我、創造自我的一個具有預示力的因素。因此，Hassan反對虛無主義，認爲反權威的同時其實可以有正向性；於是他提及Rorty的一個很不錯的見解，即結合Dewey與Foucault（劉象愚譯，1993：298-299）。由此，實用主義也在後現代的思想中被強調了出來。

換言之，雖然我們解構傳統的許多知識論上的限制性價值與態度，但目的不在顚覆一切，所以如何能又不侷限於現有的框框，又能對整個人類社會產生正向的意義，有建設性，才是我們應該努力追尋的方向。

也因此，本書將於第五章提出後現代的藝術觀結合Dewey的美學的觀點，即期望後現代的藝術觀能更具積極正向的人生觀。是故在本書所將舉出的兩個教學法上的主張，均希望能融合Dewey的美學理念於一個如同後現代藝術的活動中，一為「以服務學習作為後現代藝術教育的教學法」、一為「將統整課程設計成如同一個後現代藝術活動」，在這兩個教育相關的主張中，後現代的責任感都是很重要的內涵。

Smart（1993）也認為後現代的情境雖然缺乏確定性與必然性，可能使我們覺得較缺乏安定性，但卻也同樣可以讓我們生活得富想像力與責任感。而為了使歧異、多元的生活方式與「共同選擇並相互服務的生活方式」間，達成一種可以接受的適當連結（Bauman，1991），我們必然要培養容忍力和連帶責任感，方能有助於維持與強化多樣性的公共生活方式。

所以，在如此多元的世界中，應該是包容他者，盡自己的一份心，對自己負責，走向他者，關懷他者並願意付出與服務的態度，多參與後現代的活動，從多種雖是有某種意識型態的虛擬知識、虛擬影像尋求啟發，以豐富自己學習經驗，進而能定位自己與社會之關係。

三、總結

當我們從基本的知識論的探討出發時，我們可以發現後現代的後典範對於人、世界、知識、文化、藝術與現代主義全然不同的解釋方式與態度。後現代的觀點雖然對現代思維提出質疑，但是，其

積極面應該是對於現代主義霸權與某些基本態度的質疑，並非全然丟棄現代主義中各類可資運用的文化資源之內容。另一方面，後現代主義的內涵，已經非如同現代主義的中心結構的模式，因此，即便是現代主義的批判性的科學之「解放」概念也無法涵蓋，而是超越了既有典範的，是纏繞的結構，一種超越既有典範模式的「後典範的」（Pearse,1997:32）。是另一種態度，一種後現代的精神。

　　本章已從後現代的啟示性思想探究出反應在藝術上的意義，在接續的章節中，我們希望能繼續探尋在這些基本精神下，後現代藝術創作的可能性，以及在後現代藝術教育的未來方向下，是否能更具體地在教學中借用某些後現代藝術創作觀下之理念與方法，成為未來教育趨勢中能互為融用的教學法。本書相信這樣的一種嘗試是非常令人期待而對於未來教育是深具意義的，其貢獻將不僅止於藝術教育的領域，甚至希望能貢獻於更廣泛的整個未來教育中。

4
CHAPTER

從後現代思想的啟示探討後現代藝術觀

　　在此一章中我們將建構後現代之藝術創作觀。就後現代對前衛藝術的觀點而言，在後現代理論研究的模型中，英國後現代哲學家Steven Connor認為有兩種基本模型，一是針對既有的藝術風格作認定與分析，如Jencks；一是尋求如何重新捕捉並淨化前衛策略與觀點的模型，如Lyotard。Connor認為Jencks的觀點，顯得無批判力地，對於那種文化與時尚兩相融合的情形，只是採單純接受一途的態度（唐維敏譯，1999：377）。誠如Connor的說法，目前存在的知名藝術家的前衛藝術品並非後現代藝術研究的絕對標準，後現代藝術研究應該是跳脫出來，具有批判性。而本書的立場，也將從這樣的角度出發，主張應從後現代的觀念與精神來思考後現代藝術創作的方向與其正向內涵的問題，而非先認定某些事物叫做「藝術品」，再來解釋為何它們被稱為藝術品。

　　Dewey也認為，美學理論的建立不能直接從研究藝術品著手（劉昌元，1994，115）。因此，當我們從事後現代藝術研究時，從根

源探求藝術的價值之所在將是相當重要的工作，為何我們需要藝術？何謂藝術？藝術的創作方向與意義何在？如何走向一個具有正面積極意義的道路？這也是藝術批評的重要基礎。所以，本章我們所要探討的，即是從這樣的角度出發，希望延續前文對於後現代觀點的分析，繼續探討其內涵引申到藝術領域時，我們所可以建構的藝術觀點可能有那些。

　　我們探討後現代的藝術創作觀時，可以就後現代的基本精神，發展出藝術可以利用的一些較有正向意義的方法與內涵。而這些方法與理念，也正可以作為後面說明為何服務學習可以是一個後現代藝術的活動與教學法之理論基礎，以及本書主張統整課程為何可以被設計得如同一個後現代藝術活動的理論基礎。筆者以為，後現代藝術創作的方法並非定格化的，後現代藝術可以運用的方法其實是有無限可能性的，我們在這一章中只是列舉一些與後現代藝術精神相符，並且對於實踐後現代精神之啟示性相當不錯的方法。因此，接下來我們將就後現代藝術創作的可能性與正向內涵深入探討，以建構後現代藝術的創作觀。我們將延續上一章的結論分為五項理念探討，而其中各項理念中，我們將試圖舉出能相關發展的方法做說明，以下五點是我們即將探討的：

一、對權力與知識的關係之認識與批判。

二、藝術行為不一定要與日常生活行為絕對劃分開來：藝術可以是真實行為的真實生活事件。

三、藝術家與觀眾原本的關係被解構了，所謂藝術家與非藝術家的行為，其界線也被解構了，強調合作、參與與表演活動。

77

四、藝術可以自由地使用新時代的各式科技媒材，「拼貼」出各
　　種屬於自己的感動世界。

五、藝術的正向性的感動內涵之重新追尋。

一、對權力與知識的關係之認識與批判

(一) 理念

　　從權力與知識的關係之角度來分析後現代藝術創作的可
能性，這個理念事實上在上一章的第三節中已有相關分析，而
此處延伸說明關於藝術創作的方法之問題。後現代藝術觀不
僅一方面在表現題材上，鼓勵我們可以以權力與知識的關係之
相關批判為表現之議題；另一方面，則是對於既有「藝術知識
與概念」的質疑，對於藝術本身傳統中認定的價值、概念提出
解構與批判，並發展新的方法與價值觀，因此藝術形式與方法
也被賦予更多可能性。

　　就第一方面就藝術可以表現的題材而言，權力與知識的
關係之相關批判議題則為後現代藝術家所喜好表現的議題，
後現代藝術中即反應了許多這類主題，例如後現代藝術家
Kruger，以全然黑白印刷的照片，對於社會的議題，特別是有
關性別歧視和女性關懷的主題，提出尖銳的批判。她經常用大
眾媒體的刻板印象圖片，來表現出性別歧視是如何地一再被
複製(Cary，1998：338)。即針對藝術作品本身的意識型態作反
省。

　　就第二方面來說，對於「何為藝術？」「人類如何感知藝

術?」這類關於藝術的相關既定知識之批判而言。事實上在西方世界的認知中，並非固定不變的一個眞理，相反的，它是不斷在自我解構，並且重新建構定義的過程。例如一次世界大戰時，「達達」(Dada)主張反戰、反理性邏輯、反傳統美學，解構了西方既有的價值觀，Marcel Duchamp以一個命名爲「泉」的小便池，來挑戰傳統「藝術的定義」、否定舊有「藝術性媒材與形式的界定方式」，一個工廠製造的「現成物」(ready mades)，一個我們可能因爲既定的價值觀念而覺得「絕非藝術」的事物，換個角度想，也許外星人會覺得很美呢！這在當時雖只是解構性的思維，卻爲後現代思想開啓了無限的可能性。

　　基於對傳統藝術知識與概念的解構，後現代對於「何爲藝術?」「藝術與生活的關係」「藝術的材料」「藝術與觀衆的關係」…等，均提出了反思。Perloff稱讚「情境藝術」或「參與藝術」，認爲這些作品不將觀者當作對物體的崇拜者，而能夠主動反思這些物體作爲藝術作品的本質，才是後現代藝術可取的內涵。她並且提及，後現代的前衛藝術，反而是在現代主義的開始之際找到它主要的內涵動力，例如蘇俄與義大利之未來主義，以及布拉克及畢卡索拼貼藝術家的作品，其中促進藝術與非藝術之間分野之模糊化的動力。這正是後現代前衛藝術應該加以捕捉的。因此，Lyotard也讚揚杜象透過「現成物」瓦解「雕塑藝術品」這個概念的貢獻；贊同Daniel Buren對藝術作品展覽場所的質疑。即是認爲：「前衛主義的眞正過程，是一個針對現代性的種種預設條件，所進行的長期、固執、高度負責的研究勞力。」（唐維敏譯，民88：377-378）

　　因此，後現代的藝術概念認爲，藝術行爲不一定要與日常生活行爲絕對劃分開來，藝術可以是眞實行爲的眞實生活事件。藝術家與觀衆原本的關係被解構了，所謂藝術家與非藝術家的行爲，其界線也被解構了，強調合作、參與與表演活動。藝術可以自由地使用新時代的各式科技媒材，同時也發展出新的藝術方法。這些新觀點，我們將在接下去的各項中繼續了解，而此處以下我們先舉出與權力與知識相關的藝術方法做探討。

(二) 方法發展之一：後現代批判

　　對於後現代的思想在藝術上的應用，一種後現代的批判力當然是很重要的，就解構權力與知識的觀點而言，台灣的情形可以借用的方法應是屬於以整個地球村出發來思考的觀點下之方法，尤其是新時代的藝術觀與一種勇於解構反省自我文化的知識架構之態度。不過，因爲台灣文化中既有的知識、價值、文化背景不同，必須反省解構的內容並不盡相同，只能從中轉化其啓示性，並不適合用直接套用的方法。

　　例如西方藝術創作者如同後現代思想在解構西方傳統思想上一般，也經常針對現代性之三個面向，即「主體哲學」、「表象」的思想、「理性化、總體化」的思想做解構，而他們所用的手段，由Hassan（1987：168-173）在「後現代的轉向」一書中提出的後現代幾個解構性的特徵最具代表性，包括：不確定性（indeterminacy）、分裂性（fragmentation）、反聖典性（decanonization）、無自我性與無深度性（self-less-ness,depth-less-ness）、不可表象性與不可呈現性（the

unrepresentable,the unpresentable)。其中「不確定性」
在於因爲不確定任何事物,使一切事物相對化;「分裂性」所
要攻擊的是「總體化」;「反聖典性」解構一切規範標準的合
法性,即Lyotard對於「後設論述」的否定;「無自我性與無深
度性」在否定現代主義的「主體哲學」;「不可表象性與不可呈
現性」在否定現代主義的「表象」的思維。其中,只有「不確定
性」是針對整個地球村的知識現象做的回應,其他都是對西方
傳統的思想架構與現代主義的挑戰。

因此,因爲其目的在解構西方傳統思想架構,除了「不確
定性」之外,對於不同思想環境的台灣而言,台灣的藝術創作
者若只是依樣畫葫蘆地方法照用,實屬不合理。因爲傳統中國
文化背景下的文化思維,以及台灣的特殊政治文化的影響下,
完全不同於西方傳統文化,我們從後現代思維所得到的啓示之
借用,應著重在解構性的觀點,尤其是一種勇於反省自己,自我
解構的態度,促使這樣的觀點能在我們的社會文化現象中產
生反省修正的作用。

一方面,台灣的思想架構與環境,並不像西方世界受現代
思潮影響深刻,台灣不僅沒有徹底的現代主義的思想,甚至其
影響往往是變調的影響,並非道地的現代主義精神。另一方
面,後現代在解構的同時卻也產生頹廢混亂的情形,因此,其
實後現代解構的特質應重在解構的反省,後現代的重建之趨
勢更是重要,這也是爲何筆者要尤其強調後現代思想的啓示性
之因。否則很可能正向的意義未能受惠,反倒是負向的影響成
了主流。

　　後現代思想的啟示性並非反對追求有意義與有價值的知識，而是另一種觀點與態度，強調多元的解釋，以一種較包容多元且具有權力與知識的批判力的態度下，來追求知識中的啟示性。

　　並且，若要達到前述「不確定性」所要解構的「因為不確定任何事物，使一切事物相對化」，也不是只有消極地解構的「不確定性」的方法，Hassan更提及可利用「表演性、參與性」來填補不確定性的缺口（Hassan，1987：171），更強調一種「內在性」。換言之，內涵上的目的相同，卻可使用一種較積極性的方法與做法。

　　因此，後現代的批判可以利用Hassan關於「內在性的反省」的觀點（Hassan，1987：172-173），可以針對整個新時代下各式媒體環境背後的權力與知識的關係做批判。例如擁有廣告權力者所一再重複傳遞的影像與知識，或是台灣傳統以來權威的知識與權力的關係之批判。質言之，台灣後現代藝術創作所需解構的內容，與西方世界相同的是科技底下的複雜媒體的內在性，以及對事物絕對權威的態度；所不同的是原本被認為是絕對與權威的事物不同。方法可以借用一些較傾向建構性的方法，更可自己發展出新方法來。

　　事實上，藝術創作若要針對本身台灣社會、文化、環境的弊病提出批判與建設性訴求，其中大有可為的空間不計其數，也是台灣藝術家有待努力的方向。我們可以借用後現代思維下解構的方法，包括創作方法上的思維，以及對既有知識、文化

批判上的思維。藝術的動能，應該能檢視整個社會文化中的權力與文化之問題，應能融入整個社會生活中，進而促成社會文化的反省，使整個文化特質產生正向的變化。

(三) 方法發展之二：反諷與狂歡性

「反諷與狂歡性」是Hassan所提及後現代方法中較具建構性的方法，也是我們進行後現代的批判與想像時可以利用的建構性方法。其中反諷（irony）的方法是為要避免鮮明的原則或典範的限制，因此轉入一種遊戲性、相互作用、對話、多元對話、寓言、自我反思，簡言之，即反諷。其特性是，非確定性的、多價值性的；但熱望具有明晰性，當中具有激烈的「多樣性、隨意性、偶然性，甚至荒誕性。」在述及其中的狂歡性（Carnivalization）：此項特性乃縱情地包含前面所有已提過的內涵。狂歡性更進一步地意味著「複調」（polyphony）、語彙的離心力量、事物縱情的相關性、前瞻性以及生活中狂野的無秩序的表演與參與、笑聲的內在性（Hassan，1987：170-173）。

舉例而言，我們針對台灣社會前幾年房價飆漲的不合理的現象，或是傳統以來台灣普遍辦理喪事的模式進行批判，即可以利用後現代的想像、反諷，甚至帶點狂歡性來進行某種權力與知識的關係之批判。

(四) 方法的發展之三：在「虛構」概念下的發展

後現代思想因為基於權力與知識的關係之觀點，因此認為

不需把任何藝術奉爲盛典,只作爲一種有啓示性的虛構。於是藝術工作不需要固執於既定的權威模式,也不需執著於自我,而是走向他者,強調主、客體互動之「參與」。而藝術工作者最重要的是眞誠、嚴謹地想像,擅於利用各式媒材資源「拼貼」創造各種可能的啓示。如同進行一個「儀式」一般,並非在實踐眞實,而在尋求一種對人生有啓示的經驗感受。因此,儀式、參與、拼貼….也是後現代藝術創作很有意義的方法,我們將在繼續關於後現代的藝術觀點各項中說明。

二、藝術行為不一定要與日常生活行為絕對劃分開來;藝術可以是真實行為的真實生活事件

(一) 理念

若從後現代思想家Derrida的「不確定性」觀點出發,藝術並沒有所謂確定能傳遞正確訊息的藝術語言,引申來說,藝術表現的方法也不一定要某種封閉性概念下的方法與行爲才行;從權力與知識的關係之觀點出發,藝術的既有「知識概念」也不是絕對的權威。因此,以後現代的思想出發,藝術的形式規範與價值意義不一定是傳統中所認知的美術館中的藝術;或只有精緻藝術才是藝術。

後現代的藝術觀不再只侷限於表象文化的藝術,也不再是「爲藝術而藝術」的觀點。後現代的藝術家如卡布羅、克爾比,直稱他們的作品爲「活動」,這種「如生活的藝術活動」的特色,並不希望參與者覺得那是藝術的活動。他們試圖把

藝術從過去所謂藝術圈的環境中移出來，轉移到真實世界裡去。所以卡布羅說：「『活動』是日常生活的一部分，不講舞台或特別的觀眾，像遊戲，像儀式，卻帶有批判意識，不是給人定型的道德，而是促使參與者去尋思與發掘。（葉維廉，1992：53-75）」

Lyotard才告誡人們「放棄『藝術品』或一切符號體系給他們提供的安全港」，要他們「真正認識到，無論在任何領域沒有什麼藝術的東西，只有原始的或繼發的事件」。如此一來，藝術即「原發事件」或「繼發事件」，因此，此乃後現代對藝術的認識的解體，當然也會出現相應的革新，但也可能對環境產生某些嚴酷的影響。（Hassan，1987：136；劉象愚譯，1993：212）

而這種觀點則與Dewey的美學主張有相一致之處，在Dewey的「藝術即經驗（Art as experience）」一書中，認為藝術不應該脫離勞動，不應脫離自然，尤其不能脫離人們正常的經驗。「藝術不是某種孤立存在的東西，不是某種供少數人享用的東西，而應該賦予一切生活之活動以終極意義，使其完善的東西。」（夏乾丰譯，1989）Dewey指出，在資本主義的社會下，藝術發展到後來，卻與文化及人類本質中的根切離了，藝術已經和日常生活脫離了關係，某些特定階級文化認可的物質與活動，被理想化成高品味的美學經驗而與公共生活區分開來，於是許多文化相繼消失，…美學的經驗成了專家的特權，藝術和它原本的作用分離，成為經驗中的特殊階層（徐梓寧譯，1996：5-7）。

因此，Dewey的觀點也影響了後現代偶發藝術家卡布羅的藝術觀點之發展，運用了事件拼貼的手法，將藝術置於Dewey所謂「日常事件、事物及苦痛等一般認定的實際經驗」。對他而言，日常生活中的活動，如吃草莓、流汗、和第一次見面的人握手…等經驗，都是最好不過的藝術題材，它們才是生活的真義（徐梓寧譯，1996：6-7）。於是出現了這樣的理念：藝術創作可以拼貼真實生活行為與事件。

所以我們會發現後現代藝術中例如偶發藝術，就是直接設計活動的計畫，打破了所謂表演者與觀賞者的分別；同時也打破了傳統繪畫、雕塑、劇場的界限，做音樂、造型、行為動作的拼貼。

也就是說，在後現代的藝術觀下，其形式與觀念的發展是具有無限可能性的，我們可以充分運用後現代的想像力，讓我們的平凡生活也有不平凡的感動，而運用的理念與技巧並不一定要侷限於舊有形式，卻可更貼近人生，可利用的資源與概念也不應有侷限性。

(二) 方法的發展 ── 如儀式

Taylor（2002）在「服務學習做為後現代藝術及一種教學法」一文中，提到關於後現代藝術的論述時，曾提及Mazeud的清河運動的行動藝術形成的方法論，包括：儀式（ceremony）、行動（performance）、日記（journal writing）、詩意（poetry）、教育（teaching）、

改善（curating）、演說（lecturing），以及合作
（collaborating）。而其實其中的「儀式」即可包含其他各
項，許多後現代的藝術家也都曾使用儀式的概念，而這種儀式
性的方法，可以讓實際眞實的日常生活行爲有種眞誠、專注、
嚴肅的過程性與結構性，是藝術與日常生活結合的一種重要方
法。

　　卡布羅也曾提及：一些神聖的宗教儀式在我們現今的社會
中已經不復存在了，但是，運動、節慶、假日聚會派對當中的
規則之儀式性質卻是仍然存在的。卡布羅在提及「參與性的
表演活動」（participation performance）時，也針對所謂
的「儀式」在藝術中可以應用的技巧與方法做說明，提到有一
些偶發藝術的活動之方法，就像廣播或電視的雜耍劇場讓觀
眾參與的情況類似：或者他們有的是讓參與者遵循一些有引
導性的遊歷、遊行、狂歡性嘉年華會般的技巧之嘗試、秘密社
團、或者禪宗的大眾化主題。而在這過程中，藝術家是個創作
者也是個活動指導者，引領觀眾進入這種拼組式的獨特儀式中
（Kaprow，1993：114、183-184）。

　　卡布羅認爲經驗可以成爲一種儀式的行動，他的實踐可以
成爲通俗信仰的一部分。有系統的活動蛻變成某種執迷的自
傳性儀式，方法便成一種規則，使經驗變得有形，而且可以被
解釋，意義不是全然設計的，而是衍生中不被限制的部分（徐
梓寧譯，1996：20-21）。他還舉出Pollock的行動藝術，認爲
Pollock帶給我們後來的藝術思考很有啟示性的遺產，就是要
聚精會神，也就是要眞誠專心地投入我們所經驗的事物，震懾

於平常生活中的空間和事物。Pollock可以很誠實地說他自己就「存在」於他的作品中，他以一種直接的機械式、無意識的自動性行為做畫，近似一種「儀式」的感覺（徐梓寧譯，1996：31-36）。當Pollock眞誠、莊嚴地全心投入其創作的場域中時，就是這種猶如儀式般的感覺，使他的藝術並不僅止於作品結果，而是整個行為動作的過程均為作品的全部。

先前提到的Taylor（2002）「服務學習做為後現代藝術及一種教學法」文中，也提出了一些藝術活動儀式可參考依循的準則，包括：

1.社會性與政治性的功能。

2.社會再現的力量與知識的內在連結。

3.透過批判之自我反省及改變，連結藝術與生活。

4.透過一些小事件的敘事、可塑性與內在訓練，引發人文本身的關懷。

5.利用矛盾與衝突。

6.創造藝術的人不再僅限於藝術家，而是包含合作與觀衆的參與。

這些方向的目的，主要在使一個藝術活動具有批判性、深思性與感動力的內涵，而不是僅止於遊戲、慶歡等表面層次的意義，雖然不是絕對性的準則，但卻提供我們如何昇華平凡生活經驗，以追求另一層次的豐富感受時，很不錯的一些參考途徑，就好比Dewey的美學思想中追求完滿狀態的藝術經驗的過程。這些方向都將是我們在設計後現代藝術教育方案實例時，

很好的參考依據。

　　Gablik也曾引證芝加哥後現代藝術家Fern Shaffer的藝術表演為例，說明後現代藝術所開創的樂觀的方向。為了創作一個具有重新建構意義，且強調某種儀式的後現代藝術，Shaffer在十二月二十二日的芝加哥冬至當天，天氣酷冷至極，她演出了清理密西根湖畔凝結物的某種儀式。這種儀式當然是Shaffer自己所創造的，她在晨光微曦時，穿著一件特別為這儀式而製作、滿覆著一條條拉非亞樹葉的奇特服裝，以自由的方式，舞動在水邊具規則形狀的結冰上。她表示這儀式的用意在創作一個屬於思考的視覺模式的可能性。她意在創作一個具神奇性、神話般和儀式性的經驗（Cary，1998：343-344）。而其中卻是相當具有正向性的訴求的，使我們藉由一種具有豐富後現代想像空間的情境，反思著大自然環保的問題。

　　總之，儀式化的過程可以使平凡的生活行為產生嚴肅性、深思性與某種具備藝術美感的結構性。可以包括任何身體上的感覺，視覺、聽覺、觸覺、肢體活動、思想、感情……，就像經由Shaffer這樣一個儀式性的行為活動，使我們不僅能嚴肅地正視大自然的問題，更使神秘的藝術經驗中具有相當正向性的訴求，猶如Dewey所謂完滿的藝術經驗的實踐。

三、藝術家與觀眾原本的關係被解構了，所謂藝術家與非藝術家的行為，其界線也被解構了，強調合作、參與與表演活動

(一) 理念

　　因為後現代藝術強調從主體走向他者，藝術家與觀眾的關係，不再是將藝術家看成彷彿「燈」一般絕對的權威之主體角色，而觀眾也不再只是被動的角色。重視主體與客體的互動關係，因此，強調合作、參與、表演活動，以及多元解讀。因為後現代思想強調小敘述取代大論述，在參與中希望讓多元的個體有自由發展的空間，並且容許衝突的概念同時存在。Cary(1998：339)提及，後現代藝術的特質由對權威、權力的懷疑，打破「藝術家—觀者」、「作者—讀者」等界限，並鼓勵自由冥想。後現代的美學思維已去除原有之形式化觀念，而重視觀者的藝術經驗。

　　後現代的知識論上構成「自由」的因素認為，觀賞者或讀者的行動也是構成性的一種創造。例如文學上的文本（或客體）是多樣的和轉移的，自我（或主體）也是這樣。主體和客體有時確實轉移或互換位置。生活、批評或藝術侵越或者說跨入他人的領地。（劉象愚譯，1993：198）。

　　這是一種藝術創作者與觀眾關係的改變，後現代主義的藝術家不必對自己的作品負起詮釋的權威責任，創作時可以不拘形式規範，不像現代主義講求原創性與權威性，反而重視觀者接觸作品時可因不同觀眾背景與領悟不同而產生不同的接觸。從達達刺激觀眾反應開始，偶發藝術以後，觀念藝術，表演藝術，觀眾往往不再只是觀眾，而是成為參與者，或者是作品的一部分（陸蓉之，1990：21-22、46）。

　　其實後現代藝術此種特質的形成，也與後現代思想中的

「不確定性」概念相關，因爲藝術形式的表現，不一定要堅持舊有形式中讓觀衆處於被動狀態的模式，反而因爲鼓勵主客體互動，因而強調參與性。Hassan（1987：171-172）在「後現代的轉向」一書中也曾提及「表演性、參與性（Performance,Participation）」乃後現代藝術創作正向性的內涵，目的在塡補不確定性的缺口。有許多後現代藝術，當他們打破了既有的藝術形式時，都聲稱自己爲表演（performance）。

由以上的分析，我們可以發現到，合作、參與、表演，乃是後現代藝術中非常具有積極性的方法與特質。

（二）方法之發展：參與性與表演性

Perloff稱讚「情境藝術」或「參與藝術」，認爲這些作品不將觀者當作對物體的崇拜者，而能夠主動反思這些物體作爲藝術作品的本質，才是後現代藝術可取的內涵（唐維敏譯，1999：377-378）。

這種特質在卡布羅的偶發藝術的觀點中也可以找到其正向意義，對卡布羅而言，實際參與的活動才是完整的，這種實際參與，讓我們的身心都專注於藝術活動中，從而將藝術轉化爲經驗，將美學轉化爲意義。認爲所謂藝術是一種參與活動的經驗，將參與者和遊戲都轉型了，讓觀衆參與的藝術渙散爲某種情境、操作、結構、反饋系統，與它自己也像是的一種學習過程（徐梓寧譯，1996：14、19）。例如圖2：偶發藝術的實例《肥皂》（偶發計劃書）（吳瑪俐譯，1996：53）。

肥　皂

本演出由佛羅里達州立大學委託製作，於1965年2月3、4日在沙雷蘇塔(Sarasota)舉行。像之前的作品一樣，本計劃也將與大家一起討論，然後只演出一次，不預演，沒觀眾，地點由參與者在演出前決定。括號裏的行動是提供變通的方式，參與者可自由選擇決定。

第一天早上　　衣服被尿濕

第一天晚上　　洗衣（在海邊或自助洗衣店）

第二天早上　　在交通頻繁的馬路邊以果醬塗汽車汽車
　　　　　　　（在停車位上或洗車廠）

第二天晚上　　以泥巴塗身把身體埋在沙丘裏以潮水洗身

相 關 注 意 事 項

第一天早上及晚上：每個人弄髒自己的幾件衣服很重要，因爲這可以讓人回憶一些童年的經驗。參與者可以把自己的水和海水或洗衣水混合，使洗衣變成一個非常個人的經驗。

第二天早上：必須把車整個塗滿果醬，並且得讓人看得出來。洗車也需同樣地徹底。如果給洗車廠洗，也必需當作稀鬆平常的一件事。任何相關的發問，儘量隨意回答。

第二天晚上：最好是找一個空曠的沙灘，可以一對對或以個人方式進行。

彼此必須保持相當距離。成對的，則，其中個用果醬埋另一個（最好是裸體），爲他（她）鑿洞，把身體埋入沙堆到頸部，之後等著海水慢慢來沖刷乾淨，然後離去。

圖2.卡布羅，《肥皂》（偶發計劃書），資料取自吳瑪俐譯（1996：53）

在當中沒有所謂藝術家的行為，而是設計出一個由大眾參與的活動，讓參與者可以有機會在某種特殊的行為活動中，去體驗「弄髒」、「洗淨」，以及過程中的偶發經驗，我們會發現那是一個觀眾參與的活動，以現實生活為舞台，參與者從事著日常生活真實行為，並體驗其中。

在後現代複雜的媒體影像與訊息世界中，對一般大眾而言，讓自己從事一些不一樣的活動經驗，避免整天只是耗在電視機前，去參與一些動態的活動，不僅可以實踐Dewey的美學思想追求所謂藝術經驗的學習(Dewey，1980：118)，使Dewey做與受的經驗更深刻、具體而多面向，更有助於後現代主、客體互動的訴求之實踐。如同Richard Poirier所主張的：參與的自我，應該是表達著「一種運作的能量」、「一種自我原狀的能量」，而其中的內涵必須是「自我反省的、自我正視的，最後是自我的完滿感…，對於壓力，對於困難所反應出的省思後之完滿感」(Hassan，1987：171-172)。

這是一種讓大眾在平凡的生活中能有參與多樣活動經驗的機會之訴求，如果藝術家的創作能走出一幅畫的框架，設計能讓更多人投入視覺以外的多感官之參與途徑，則藝術經驗將更具意義，將促使人們注意到自己的身體、思想、情感並且動起來，去從事有助於自己、家庭、社會、大自然….之實際事物且能批判、反思，使平凡的生活藝術化，轉化成一種能量的滿足感。利用大眾的力量，讓世界更美好，而藝術家的努力將可做為引導者。

四、藝術可以自由地使用新時代的各式科技媒材，「拼貼」出各種屬於自己的感動世界。

(一) 理念

　　從現代科技進展的角度來看，藝術創作不一定要使用傳統所界定的藝術媒材，不一定要以傳統的方式分類；在如此多元而便利的媒體科技環境中，應該是可以自由地使用新時代的各式科技媒材，更可從多樣的影像資源中去選擇、去處理，拼貼出各種屬於自己的感動世界。當然我們也不必否定傳統的媒材也仍是這多元媒材中重要的途徑，只是各類新科技媒材綜合運用的情況增加了，藝術表現多了新的途徑。

　　如同Cary所指出，在後現代的藝術表現中，放棄以往藝術拘泥的形式，強調藝術創作取材的多種可能。後現代主義者並不認為任何一種新方法可被視為權威，藝術家和作家可以自由創作，創作的方式也可跳脫傳統的材料和形式，甚至取材於以往所認為的「非藝術」之大眾傳媒和印刷物品。後現代藝術家可以自由取材於以往的藝術和非藝術元素，而「組裝」（configure）出各種新的可能（Cary，1998：339-340）。這種「組裝」也就是所謂「拼貼」（collage）的方法。

　　從後現代傳播普及的現象來說，傳播的媒介已非僅止於工業文明以前的模式，攝影機、照相機、電視、電影、DVD錄放影機，甚至電腦的數位化功能更有逐漸取代機械性功能的趨勢。影音、文字、圖像…等複製輕而易舉，我們的世界每天不斷製造出的新事物，已到了難以估計的地步，我們幾乎是淹沒在後現代的複雜影音、傳媒環境中。如同後現代思想所主張的，沒有誰能擁有絕對的權威性，都是某種虛構，我們必須具備某種批判性，才能體驗社會的豐富資源下之啟示，不是尋找絕對正

確的標準答案，而是每個多元個體如何從各類文本尋找自己之
啓示性。

　　因此，除了不斷被製造的新事物，過去的藝術作品也可以
輕易地被複製，成了今日的資源，隨處可見的廣告紙頁、雜誌圖
像…也都可以被當成創作媒材之「現成物」(ready mades)。
「現成物」一詞，源自於達達(Dada)藝術運動時，從Duchamp
利用「現成物」表達對傳統藝術媒材與方法的批判與質問開
始，如今，「現成物」的運用已成爲後現代藝術創作中重要的
一種途徑。藝術創作可以運用各式「現成物」，將之變異處理
或拼組，其實就是一種「拼貼」的手法。

　　「拼貼」概念的擴張運用，宣告了造形藝術將產生根本的
變化，所謂「拼貼」，一開始是立體主義(Cubism)直接將眞
實的東西拼貼，不製造幻覺，而是以物體本身的自我生成顯現
物體本身的自我存在。於是後來衍生出材料拼貼、蒙太奇、集
合藝術(Assemblage)、環境藝術(Environment)、偶發藝術
(Happenings)，於是藝術間的界線流動起來，不再以繪畫、
雕刻區分，甚至擴大到包含行動藝術，並且打破了所謂「藝術
性」與「非藝術性」媒材的界線(吳瑪俐譯，1996：14)。被拼
貼的對象，逐漸擴大範圍，從平面的拼貼到小東西到大物件，
到空間的裝置，到整個環境，最後連「事件」也成爲可以拼貼
的對象。

　　在後現代解構了原本的造形藝術之概念後，「拼貼」的概
念與方法，成了後現代藝術很重要的一環。也正因爲這種種的

現象與概念的轉變，使得後現代的藝術更豐富而充滿想像空間。

在後現代的世界，藝術和大眾文化、傳播媒體之間關係開始糾纏，所謂造形藝術也揚棄過去視覺掛帥的情形，開始同時重視視覺、聽覺、觸覺等整體知覺的傳達，因此無法以傳統的藝術框架論之（呂清夫，1996）。

正如同Kearney所形容後現代藝術的典範，是「詼諧的改編者」（parodic）的典範--以「多面鏡玻璃迷宮之反射體」（the reflective figure of labyrith of looking-glasses）來做隱喻。藝術家就像一個「拼貼者」（collagist），真實世界的現象，被無止境地一再詼諧或嘲諷地「改編模仿」（parodying）、「佯裝扮演」（simulating）、「複製（reproducing）形象」，或是將隱喻交融；去發現真實現象的瑣碎意義，並重組；彷彿一個發出不斷反彈撞擊其他球的發球者（the bricoleur），這面不一樣的鏡子，反射的不是外在世界的特性，或內在主觀世界，而是反射自身到一種無窮境界，一個多重意義連結的複雜迷宮（Kearney,1988:5-18；Pearse,1992:247-249）。這樣說來，「拼貼」的意義已擴張到Kearney所形容後現代藝術的典範這樣一個層面的意義了。

關於「拼貼」的意涵，尤應避免被誤以為只是表面的模仿、複製、拼湊如此膚淺簡單的意思，它應該意味著一種充滿想像空間、非線性的思考模式下之藝術表達的方法，於其中引

發批判性、感動力與深思性。例如達達的藝術家Duchamp拼組腳踏車輪與板凳，兩個不相干的「現成物」被拼組成一個作品時，Duchamp利用不合原本我們對於此二物件的邏輯概念的方式將二者拼組，來強調一種非概念式的思考，藝術家要我們直覺感受物體的造形意象，而非概念中我們所認定兩現成物原本各自的實用功能。因此，這種拼貼的手法中，深層的意義在於一種哲思性的提問，強調與理性邏輯的概念式思維相反的直覺感受、非線性的思考，此種強調不必局限於直線思考的訴求下，後現代的想像力也往往有更大的發展空間。「拼貼」手法的運用，意味著後現代藝術取材、立場、表達模式上的自由多樣化，但是它的內涵與深思性的意義，卻仍然應該是被努力追尋一種內在品質的。

重要的是一種真誠的啟發性與感動力的追求，而非另有功利目的，則我們每個人都可以利用各式科技影音設備「拼貼」屬於自己的感動世界。

(二) 方法的發展之一：偶發藝術的事件拼貼

在此，我們特別針對「拼貼事件」說明，因為，本書第六到九章中關於後現代藝術教育的實例將會運用到此方法。

「拼貼」內涵隨著各種風格的進展不斷擴充其內涵與意義，後來除了運用到更大的生活實用空間中，也可運用到本書所要探討的實際生活行為中。偶發藝術所謂「事件」的拼貼，即將拼貼的元素，從先前「現成物」的拼貼之概念拓展到現實

生活中之「事件」的拼貼，不僅拼貼造形「物件」，更是多元地進展到同時包含聲音、造形與行為動作。偶發藝術的發展，將拼貼的可能性推展到更多元感官的層面，而當然其利用各式科技產物、複合媒材與現成物的可能性也更大了。

「拼貼事件」的概念，源自後現代藝術家卡布羅的偶發藝術。而藝術是一種參與的經驗，此乃卡布羅在「藝術與生活的模糊分際--卡布羅論文集」(Essays on the Blurring of Art and Life:Allan Kaprow) 一書中的中心思想，他的藝術哲學思想受美國著名哲學家John Dewey所寫的「藝術即經驗」(Art as Experience) 影響甚深。當Dewey將藝術定義為經驗時，卡布羅則將經驗定義為實際參與的行動，無形當中，將Dewey的哲學推廣至實驗性的社會內涵和精神互動（徐梓寧譯，1996：5-6、14）。主張一種不同的藝術觀：認為藝術可以是真實生活事件的拼貼；打破傳統中所界定的藝術媒材；強調藝術是一種參與的經驗，突破藝術家與觀者的距離；且具有教育性的反省訴求（徐梓寧譯，1996：137）。這種藝術觀與後現代思想的觀點非常相符。這也是筆者為何認為其方法可以被應用來實踐後現代的啟示性思想於教育中之因。

「拼貼事件」的概念，開始結合不同藝術裏的元素進行藝術拼貼，拼貼的「事件」包括音樂拼貼（聲音拼貼）、造型拼貼、行為動作之拼貼。真實生活中的任何行為、造形、聲音，即便是原本「非藝術性」的材料，也成為可以拼貼的元素。其中，音樂拼貼，諸如：掌聲、笑聲、叫聲、椅子聲、流水聲…任何自然的聲音也成為可以拼貼的聲音；造形拼貼，諸如：壁紙、

車票、報紙、布、鐵絲、輪胎…任何生活中的造形元素,均可拼貼;行爲動作拼貼,則指活動中的人與物(吳瑪俐譯,1996:13)。此種藝術概念,包括各種可能性的形式,如文字、音樂、視覺影像、教育活動、表演…等,均可被納入。各式傳播工具、影音器材、科技媒體,各種不同情境的活動空間、視覺造形材料…均可被利用,創造出多樣性可能的藝術活動。

卡布羅的觀點,認爲藝術創作可以將藝術與藝術以外的經驗聯結在一起,方法是一種傾向於世俗、量化的製作形式,從材質、形式和主題題材的藝術意義中獨立出來,而與日常生活的意義結合。經驗本身可以成爲一種儀式的行動,它的實踐可以成爲通俗信仰的一部分,「按照計畫進行」,意義即隨之產生,意義的內涵才是藝術。即便是搬運炭塊,使之成爲有系統的活動,蛻變爲一種儀式,運用方法使之有某種規則,例如搬運數量充足的炭塊,使經驗變得有形,則可被解釋爲創作活動的一項實踐(徐梓寧譯,1996:20-21)。

偶發藝術是一個有目的的活動,不論它是否像遊戲、儀式或冥思。目的暗示了偶發藝術的選擇性運作,在生活中無數的選擇中將它限制於某些特定的條件中。影像-情境的選擇表現出來的特質也許是武斷或消極的,但選擇本身便顯現出價值觀(徐梓寧譯,1996:137)。

在一九七四年卡布羅所著「非藝術家的教育之三」(The Education of the Un-Artist,PartIII)中寫道,「這一代的實驗藝術的典範,已不是以往經驗中的藝術,而是現代社會本

身，尤其是人們如何溝通、溝通的內容、在過程中所發生的種種，以及它如何將我們和超乎社會的自然法則相關聯。」在這篇文章中，卡布羅認為傳播的模型都根源於「日常生活、和藝術無關的行業以及自然」，卻把它們都當作構思創作的方法。也就是從社會而非從原本人們所認定的藝術行為出發，卻仍像是藝術家的創作（徐梓寧譯，1996：11）。

所以我們會發現，偶發藝術主張主題、材料、行動可以來自任何地方，反而刻意避免與傳統概念中被認為是藝術的相關場所相關聯，有時也刻意秘密進行以避免被傳統藝術化（Kaprow，1993）。本書以為，其實不必刻意如此，其理念的實踐反而是應更大眾化地、生活化地去實踐。其實踐可以統括前述各項議題之相關內涵，包括後現代的批判性、利用儀式性、回歸到平凡生活上的運用、走入人群重視觀眾的參與與表演、新時代科技產品的靈活運用…等。可以有更多的社會關心、人文關懷、自我反省、教育、知識內在意義的追尋、平凡生活的感動、服務、關懷他者….等議題，因此以服務學習的生活事件拼貼為主題結合的方向，或是利用於統整課程中均將使偶發藝術的活動理念更具有教育意義，將是很不錯的實踐途徑。

五、藝術的正向性的感動內涵之重新追尋

後現代解構了過去我們對於藝術的一些觀點與概念之後，對於傳統美學的概念也有許多批判。因此，後現代藝術的感動內涵到底為何，即成了一個新的議題，並且有必要發展與追尋。

Efland等人認為藝術的價值在於促進人們對社會與文化更深層的了解(Efland et al.,1996:72)。Jagodzinski認為我們必須能檢視各種文化實踐、文化製品,比如符號表徵系統和各種象徵的實踐,但不是檢視那些來自美麗情緒下所產生的美麗事物(Pearse,1992:250;Pearse,1997)。因此,後現代不再是美的概念;不再是「為藝術而藝術」。所謂後現代的正向感動性是重在藝術與其他領域之間的聯繫,將藝術置於整個文化社會中,置於我們實際生活的經驗中思考。

如同Pearse所言的一種「和解的態度」(1992:34)。藝術可與社會、政治、文化、道德的感知力與批判相關,並且有權力與知識的批判。另一方面,Hassan認為在後現代的文化中,存在於理智範疇、道德意義和批評實驗之間的聯繫,仍舊是立基於現代主義的某些觀點中的(劉象愚譯,1993:223)。也就是說,在後現代的觀點中,藝術與其他如實用、理智與道德之間,並非截然分開的。

因此,當Rorty和Hassan都提及在後現代的方向上,應重新重視Dewey的見解(王岳川,1992:202;Hassan,1987:225-230)。我們也就不難理解了。這其實是試圖從Dewey所謂把握具體事物的方向,以及從關心社群與具體日常生活之經驗與反省的角度出發,希望後現代能在包容多元價值與對傳統價值批判的同時,也能指引一條積極正向的方向。

Dewey(1980)在「藝術即經驗」(Art as experience)一書中,曾述及一種從現實生活的「完整經驗」出發之藝術經驗。Dewey說:「藝術是經驗作為經驗而言,最直接與完整的顯現。」又說:「藝術代表自然的巔峰事件與經驗的高潮。」經驗就是人為了

適應環境而與其產生互動的結果。從主動方面看,「適應」就是為了克服他與環境的疏離而做的努力。適應的良好使人之內部需要與外在環境的限制能保持平衡與和諧的關係。它給人帶來的不是表面與局部性的快感,而是深入吾人整個存在的幸福或喜悅。但是,平衡與和諧的狀態是不能一勞永逸的,環境的變遷要求人重做新的適應。若是要求幸福永在、喜悅常存,而漠視周圍世界的變動,是生命頹廢的表現。倘若一個人能擺脫畏縮的心理,勇敢地面臨環境的挑戰,不向困難投降,則他的生命之流可以擴張,他的人生內容也會更豐富,因此,人們應該追求一種「完整經驗」,尤其是具有強度審美性質的藝術經驗(劉昌元,1994:124-125)。

真正活著的人善於把握現在。因為不論是活在過去的追憶,還是活在對未來的憧憬,都不能算是現在真實的活著。而藝術經驗正是以這種「物我合一」的狀態著稱。藝術活動乃是人之過去、現在、未來融合無間的狀態。即過去的經驗被現在的情境引起新的情感擾動與表現的衝動,通過某種媒介,在未來將之具體地表現出來,並成就所謂的藝術品。所以,Dewey說:「經驗是生物體在事物界的掙扎與成就,而這就是藝術的根源」(劉昌元,1994:125-126)。即鼓勵一種真誠、負責面對生命的態度,認為藝術的經驗來自於真實生活的「完整經驗」。包含一種勇敢面對人生各類經驗所產生之心靈正向性的感動力量。也正是後現代藝術追尋正向感動力之基本的反省態度。有關於Dewey的美學思想在後現代藝術教育中的意義,我們將在下一章之第二節中再做更深入的探討。

於是我們由此可以了解,為何在Hassan(1987:171-172)提示的後現代藝術創作的方法中,會提到所謂「狂歡性

（Carnivalization）」的運用，以及「表演性與參與性
（Performance,Participation）」。其中之一的「狂歡性」，係指
一種反系統中的正向性的熱鬧氣氛。當中雖有顛覆因素，卻預示
著更新的氣息。在狂歡的氣息中，我們真實地享有時間（time）、
我們之將為何（becoming）、我們的改變（change）、更新的氣息
（renewal）、人（human beings），然後就在當下，發現。一種特
殊邏輯。其中之二的「表演性、參與性」，則如同Richard Poirier
所主張的，認為參與的自我，應該是表達著「一種運作的能量」、
「一種自我原狀的能量」，而其中的內涵必須是「自我反省的、自我
正視的，最後是自我的完滿感…，對於壓力，對於困難所反應出的
省思後之完滿感」。即在後現代藝術創作方法中，注入一種追求完
滿的正向感動力之素質。

即一方面顛覆了原有的美的看法，但一方面仍有其正向的感
動力之追尋。故而Lyotard（1994）提出了所謂的「崇高」的感覺，
Hassan也強調：偉大的批評家的判斷力必須是能對後世有助益並
且是有預見性的。認為後現代強調「自由」的同時，更應該有正向
的對於文化的預見力與對於道德的思考力。因此，批評家的重要方
向必須從「自由」回歸到「責任感」（Hassan，1987：143-144）。也
就是強調後現代藝術的正向態度。

因此，Cary（1998：343）提到Gablik所指出的後現代藝術一個
較有意義的方向，乃在重建及甦醒藝術在社會及個人的轉化力量，
質疑在現代主義的社會中，資本主義及實證論在個人經驗上的疏
離、垂死及無味。因此，若要重新尋回藝術的魔力，她建議應該透
過具意義、價值和想像的參與，以致力於建立有凝聚力的社區。她

認為藝術可以教我們成為夢想家和有覺察力的幻想者。所以，我們發現後現代藝術不僅強調個人之正向性的感動力之追求，更是一種希望走向社區，強調「從主體走向他者」的方向。若與服務學習結合，將更能激發正向的感動經驗。若實踐於學校教育中，則能鼓勵學生關懷其他生命，而不會沉溺於凡事競爭的價值觀中。

所以，本書認為後現代藝術的正向感動力，可以結合三位重要學者的相關看法，包括Lyotard的「崇高」的感覺、Dewey的所謂「完整經驗」的「藝術經驗」，以及Hassan的所謂「參與性、表演性」或「狂歡性」。藉由參與、表演的方式，或某種反系統的正向更新的氣息，注入某種對社會、文化、知識或個人的批判反省，既具有省思的批判性精神，卻也可以同時是一種真誠、負責，面對自己真實生活的態度；藉由反省，追求一種具有強度審美性質之「完整經驗」，追求一種具有理想性的崇高感；融合著走向他者的關懷、多元寬容的視野與胸襟；一種多元之實用主義下的正向感動力之追求。這也正是本書在第五章第二節為何提出主張，認為可以結合後現代藝術家卡布羅的偶發藝術與Dewey的美學，於未來教育實務中應用之重要原因了！

5
CHAPTER

後現代藝術教育應有的方向

從前文關於後現代理念與後現代藝術觀的探討，我們在這一章中將從兩個角度來討論後現代藝術教育的方向，在第一節中我們將就前面對於後現代的基本觀念探討的結論出發來析論後現代藝術教育的趨勢；另一方面，延續前文曾提及，Hassan等後現代思想家，試圖重新恢復Dewey的思想，使後現代的解構概念也能有更積極正向的實用方向之想法，我們在此章的第二節中，將從探討Dewey的美學思想著手，以了解其思想在後現代藝術教育中可能的啟示與如何運用之可能途徑，分析Dewey美學與偶發藝術結合之可能性，由此角度來探求某種後現代藝術教育可行的實用角度；並希望由此引出我們在下一章中將提出的後現代藝術教育之方案理念與計畫。

第一節　後現代藝術教育的五大方針

我們在本書前述析論了科學研究的典範理念，及典範理念在

藝術領域被應用的情形。發現典範理念已非科學的專利,在藝術領域已被充分應用,並有相當不錯的闡發,使人藉由典範的理念更能了解不同藝術思潮的特質。

而Pearse認為,我們現在所生存的環境,是一個被傳播科技與消費主義徹底改變的世界,我們無法用以前同樣的模式處理後現代的世界,Pearse質疑現代主義對於藝術創作所謂「原創性」的崇拜、以及藝術進步的觀點,認為這個時代的支配性潮流就是「後現代主義」,也就是適合此時代的一個新的「典範」。不過它的特質是多樣嘈雜,而成一種「不斷變化的狀況」。所以,其典範的模式,也就是在傳統典範模式之外的所謂「後典範」(Pearse,1992:248-50)。

所以,我們可以了解後現代藝術觀已超越既有典範的模式,呈現出後典範的特有模式。藉由前述相關理念的分析,在此我們希望以後現代超越典範的後典範觀念為立足點,勾勒出一個正向的後現代藝術教育的方向,茲分析論述其五大方針如下:

一、中心化的解構 (decentered):

後現代主義接受所謂「局部真理」(local truth)--即人們可就一般的觀察或經由方法論的規範而獲得認同,而不需要求如同現代主義一般達到普遍性「通用」的真理(曾漢塘等譯,2000:138)。後現代的觀點,幫助藝術教育者從一種過份簡單化的龐大整體中變革出來,而不再是「一種尺寸通用的模式」(one-size-fits-all)。因此,從後現代的知識論的觀點出發,藝術教育的課程不再是以學科為中心、以學生為中心,或是嚴格地以社會為中心

出發了，而是「中心化的解構」（Pearse，1997：37）。這種觀點是打破學科的界限，打破學生、老師與社會之間的固定模式與關係，企圖尋求更多元的連結。

(一) 重視整個地球村每件人事物不可化約的內涵：

　　所謂中心化的解構，後現代雖然強調沒有普遍性的中心理論，但是，Pearse（1997：37）認為，每個自我卻是他（或她）自己的中心，不過這並不代表就是無拘無束無所克制或是自我中心主義，而是另一種觀點，認為應該把自我本身當成一個軌跡來探尋「自身」（identity）。當我們課程所關心的是「自身」（identity）時，我們會發現我們可以有許多方向與途徑可供探尋。每個多樣的自身和個別自我的感覺，可能因為他們身為不同群體的成員而有多樣的情況，每個人都來自不同家庭、有其同輩、性別、種族、鄰居，或國家。而整個社會是一個全球的概念，不僅包括人類社會，還包括生物學、地質學，以及天體世界。這些種種都是圍繞在每個自身的。

　　所以，在後現代權力與知識的關係的觀點下，後現代的藝術教育應該重視多元文化、理念、對立衝突之概念…等的和解態度，並且強調以小敘述取代大論述，讓每一個有根據的合理立場都能有發言敘述的空間，而不再侷限於某一個中心理念，或者以某一個權力的核心文化為中心出發來解釋一切的知識。

　　因此也主張應該給予教師、學生均有某種自由思想的空間。但重點是多元資訊、理論立場的多元呈現。當然教師本身

的多元胸懷之立場之建立與知識廣博度也相對重要。多元之下
的混亂情形，方向則在於責任感與正向人生觀的指引，但正向
的大原則下，使每個不同的個體能運用後現代的想像力與創造
力，在互動中，在自由多元選擇的知識資訊中，將分離獨立的
知識，有系統地組合起來並且能有正向批判媒體事物的能力，
而非懷恨衝突的無聲頭的反抗與敵視權威，反而是能擁有組
織自己知識體系的能力與客觀的批判力。

（二）藝術相關內涵相應擴張：

　　基於這種概念，我們可以提供藝術教育是更豐富的視
覺意象。我們關心的可以包含更多，包括：藝術製作、藝術批
判、研究藝術相關的史料、政治、社會、環境的相關內容，或
者以哲學的或心理學的角度切入：由此我們關心的重點將從
自我引入其他人，到其他群體、社會與大環境；從主流到邊
緣；再從外在世界回到自我。而這其中的關鍵就是--相互連結
（Pearse,1997：37）。

　　藝術教學將朝向一種新的發展，與藝術所牽涉到的人類經
驗結合在一起，也希望能幫助我們建立現代人面對現代都市生
活應有的基本能力與了解周遭生活環境時所需具備的能力，於
是，結合多元文化、理論與實務、社會、行為科學、藝術技巧、
電腦科學…等觀念的應用與批評方法，也成了後現代藝術教育
中很重要的內容（McFee,1974：13-4）。

(三) 藝術教育的態度:

此種以「自身為基礎的藝術教育」(identity-based art education),其課程內涵,除形式之外,還包括過程;而且需要多元而多角度的實際資料做材料。因此,敘事與說故事的機會隨時存在。這樣的課堂中,學生的藝術操作可以是如迷宮一般去自由地掘取新意義;而且,不僅僅是藝術教師,藝術教師的教育者、藝術教育的研究者,均有必要去發展出方法來,使我們有能力對文化與環境有回應力,而且對自身也有知覺能力。也就是強調現實生活的結合與培養學生批判與反省的能力(Pearse,1997:37)。

教師與學生的關係、教師的上課空間、內容、方法、氣氛,可以如同一個後現代藝術般,運用許多「權充」、「雙符碼」、「解構」的手法,有如後現代的拼貼一般,在教師與學生之間有如創作者與觀眾之間的關係之改變,而不同的藝術教師也將拼貼出不同的藝術課內涵。Pearse(1997:35-36)認為,後現代的觀念下,重視個別差異,並且重視知識存在的競爭性概念。而藝術教育的課程策略,則如同Sullivan所建議的,可以採取的策略包括:參與學習、同儕學習、互惠學習。而學生與老師的關係則是共同參與的一種學習方式;課程內容則必須來自多樣的觀點,以不同的方式研究與運作。

二、和解的態度:

Pearse(1992:34)提出了一個相當重要的看法認為,其實後

現代主義所挑戰現代主義的，並不是現代主義本身的內容，而是追求一種「和解的敘述」（compromised version）。而Smart說明後現代的概念時，也提出一個重要的觀點認為，當我們討論現代性與其結果的問題時，我們發現，Habermas所建構的兩種選擇：要嘛就實現啓蒙主義的承諾，不然就放棄現代性方案，其實另外還有第三個選擇，即：並非一定要在接受或背叛之間做一個選擇。我們可以自己創造自己的歷史，一方面，不管我們接受與否，事實上我們已或多或少地受啓蒙運動的影響（李衣雲等譯，1997：128-129）。所以，後現代的精神應該是希望直接面對現實的這些現象，以一個「和解」的態度，來重新面對問題。

劉豐榮（2001）也曾提及一個頗值得深思的問題：「若以極端化之後現代主義應用於藝術教育中，必然產生以下之問題需加以思考：現代主義之價值觀是否在當今之教育與文化沒有任何值得保留之處？」我們所採取的立場，亦認為後現代主義不需要極端化地強調無價值（futility），或者虛無主義的態度。因為後現代是立基於現代，因此後現代雖然反對現代主義，它卻是立基於現代主義的科學文化結果之上的，一方面承接現代主義的科學成就而延續應用，一方面也企圖解決現代主義所造成的種種問題。所以，應該是接受衝突而非強調衝突，並且企圖以和解的方式去解決問題。

因此，後現代的藝術教育也可包含現代藝術教育理念成果的應用，只不過，後現代藝術教育家不贊成以往教育界或藝術教育認為「改變」是種「進步」的看法，並且認為沒有絕對權威的主體知識。例如Efland即認為不同的典範其實是在反應外在不同時空環境的需要，而非進步。並且主張以開闊的態度來接納不同的種族、

性別、及社會團體(Efland et al.,1996:39、69)。

雖然如同Jameson所主張,後現代觀點下將豐富的人類智慧資源,都當作豐富可資利用的文本,認爲沒有絕對權威的眞理。但並非不再追求眞理,而是以更多元包容的態度、更具開闊性的角度來看待一切可能的現象。因此,藝術內涵當然包含各種不同的藝術,重視課程內容的多樣性,策略上則是更多元的態度。

(一) 對各類藝術的多元接納態度:

後現代的和解態度,使後現代對藝術的接納也是多元的,認爲所謂「舊」或早先的典範其實依然存在,歷史上的人工製品、統治者的觀點,對某些人來說仍然重要;前現代與後現代的藝術也仍存在於美術館中;此種新模式的作品也可能正嶄新地創造。這是一個各種典範可以共存的時代。然而,引領此時代精神的概念就是後現代主義的和解態度(Pearse,1997:34)。

後現代的觀念質疑現代主義的線性式進步的看法,人類的進展應該是「複雜的」;後現代文藝的現象,就像是成串混合的片段之綜合體,同時包含許多的進展、及各種可能同時發生在不同文化中的枝節之描述(Efland et al.,1996:38-41)。

(二) 多元接納的藝術教學方針:

Pearse認爲,後現代的觀念下,重視個別差異,並且重視知識存在的競爭性概念。課程內容則必須來自多樣的觀點,以

不同的方式研究與運作（Pearse，1997：35-36）。因此，後現
代藝術教育者本身必須擁有豐富的藝術知識與組織研究知識
的能力，並且有學習的彈性與包容力，有足夠的能力與視野提
供多元文化、風格、主流、邊緣、多元角度、論點、立場之豐富
藝術面貌與資訊，並且能在學生互動參與中，使學生能自由地
馳騁於豐富的藝術面貌中去「拼貼」其自我的感動世界。

三、多元解讀、小敘述取代大論述：

後現代主義在「知識」與「事實」上的觀點，其實是比現代主義
謹慎小心而較多限制的，強調「事實」不能被簡化地解釋，「事實」
並非絕對的，而是由個別群體所構成，所有的知識只不過是藉由文
化與語言來連繫協調罷了(Barrett，1997：17-18)。一方面也是因
為是解構中心化的一種和解的態度，沒有所謂絕對的權威，因此，
小敘述取代大論述。

另一方面因為後現代主義批判現代典範的「主體哲學」，主體
被認為必然存在著某種意識型態，而強調主體與客體的互動關
係，一些後現代主義的批評家認為藝術批評主述者不再有優位性，
觀眾在觀賞藝術作品時，可以根據其自身的經驗做多方面的解讀，
而這也是反應了後現代藝術的不再以藝術家本身的觀點為絕對崇
高不可侵犯的觀點，於是，強調觀賞者與藝術之互動與多元解讀。
以下就這兩個特點論述：

(一) 以小敘述的方式敘事與說故事的機會隨時存在：

美學家Benedetto Croce曾提出，世間個別的事物都有

其特殊性，直接知覺事物個別的特性原是我們感受外在事物的根本，我們必須看到藝術內在的特殊世界（劉文潭，1991：46-49）。後現代的觀點，幫助藝術教育者從一種過份簡單化的龐大整體中變革出來，而不再是「一種尺寸通用的模式」（one-size-fits-all）（Pearse，1997：37）。雖然不強調普遍性的中心理論，但是每個自我卻是他（或她）自己的中心，把自我本身當成一個軌跡來探尋「自身」（identity），於是我們可以發現有許多方向與途徑可供探尋，以小敘述的方式敘事與說故事的機會隨時存在，也讓每一個有根據的合理立場都能有發言敘述的空間。

因此，藝術教學時需要多元而多角度的實際資料做材料，例如：我們可以從人類生命中種種互動關係的知識訊息、實際都市生活密切相關的問題、與藝術相關的社會因素…來考量藝術；也可以根據不同的藝術家、批評家、藝術史家所關心的問題去探究藝術（Efland,1970）。以小敘述的方式，去觀注所謂專業藝術家所專注之外的不同人物或團體；詮釋使藝術知識有效化的權力作用；善用爭議性論題，來凸顯出並沒有特定觀點是絕對權威的這一事實；並且可以透過許多不同符號表徵系統所呈現的多元象徵來分析藝術作品(Efland et al.,1996:72)。更可從藝術製作、藝術批判、研究藝術相關的史料、政治、社會、環境的相關內容，或者以哲學的或心理學的不同角度切入，以敘事或詮釋細節過程的方式，使我們的藝術教育內涵可以有各種不同的深刻體認。

(二)多元解讀：

教學的過程中，其課程內涵，除形式之外，還包括過程；而且這樣的課堂中，學生的藝術操作可以是如迷宮一般去自由地掘取新意義；不僅僅是藝術教師，藝術教師的教育者、藝術教育的研究者，均有必要去發展出方法來，使我們有能力對文化與環境有回應力，而且對自身也有知覺能力。也就是強調現實生活的結合與培養學生批判與反省的能力（Pearse,1997：37）。

因後現代思想強調主、客體之互動，主體既是必然有某種意識型態，客體應有批判性，即面對每個不同虛構時的自我發展空間，因此，強調多元解讀。當某種事物被表現出來，站在的理解者一方的角度來看，留給他多元解讀的空間，因為理解者的文化與立場也是應被包容與重視的，重視主客體的互動。

以後現代藝術教育的角度言，影像背後的知識與權力關係的批判議題成為重要的教育內涵，而師生的互動增加多元思考的機會，讓學生從事多樣性質的活動，也是主客體互動的重要事情。如果我們在後現代的生活中，多增加一些參與性質的動態活動，從參與中增加互動與多元思考的機會，不僅有助於我們走向他者，更能增加多元、批判性思考的機會，同時也能建立尊重他者、關懷他者的人生態度，更有助於後現代的人們走出電腦與電視前的擬象之暈眩，避免成為後現代各式擬象的俘虜。

所以，學生在觀賞藝術作品時，可以根據其自身的經驗做多方面的解讀，而不必如現代主義所主張的去遵循其設定的

POSTMODERN ART EDUCATION

MODERN ART EDUCATION POSTMODERN ART EDUCATION

規準。尤其在欣賞後現代藝術的作品時，更可引導學生了解到後現代作品故意地利用矛盾、諷刺、隱喻和曖昧含糊的策略來呈現藝術的目的，其實也是為了使觀眾有自我解讀發現新意的空間。使教師與學生的關係、教師的上課空間、內容、方法、氣氛，可以如同一個後現代藝術般，運用許多「權充」、「雙符碼」、「解構」的手法，有如後現代的拼貼一般，在教師與學生之間有如創作者與觀眾之間的關係之改變，而不同的藝術教師也將拼貼出不同的藝術課內涵。

四、後現代的想像：

(一) 將分離獨立的多元知識資訊有系統地組織的想像力：

因為在後現代的知識領域中，知識的傳播、再製、重組的便利，使得我們面對各種知識文本時，更需要批判與組織想像的能力。一方面可以擁有更多元的想像空間；一方面也應有一種獨立思考、觀察並想像的能力，而不是只能人云亦云的受限於背誦式的概念，而無法獨立思考。

Jameson提供了所謂「認知性的繪圖」的方法（蔡錚雲，1998），也是本人認為台灣教育領域很值得提倡的一環，認為主體與其存在現實條件的想像關係之再現，好讓社會結構之無法再現的整體，得以在每個個人主體中再現。

Lyotard指出，在後現代的情境下，重要的是擁有活用適當資料的相關資料之能力，並且將資料組織起來，成為能解決並面對現實問題的實用知識。將原先可能不相干的資訊組織成

為有系統的知識，如同一個新「步伐」，而非只是相信原有獨立
的知識，一再取得更多的知識，卻缺乏後現代的想像力去組織
串連。這種將分離獨立的多元知識資訊有系統地組織的能力，
稱爲「想像力」（楊洲松，2000：58），是後現代想像很重要的
一種能力。此乃面對後現代知識爆炸、多元的狀況，教育很重
要的一環。

因此，強調科技整合，學科與學科之間不再有絕對的界
限，後現代藝術教育也同樣在這其中扮演著重要的角色。更重
要的是，後現代藝術的一些嶄新的表現手法與理念，更提供我
們此種想像力與創造的許多不同的思維空間，例如以「權充」
的手法所創作的拼貼作品，每一個後現代想像，就如同一次一
次地後現代藝術拼貼。後現代藝術教育即應利用後現代理念
與後現代藝術觀的豐富藝術資源提供此種機會與學習空間。

換言之，我們可以從後現代的想像之觀點中得到的啓示
是，後現代的世界是多樣多變的，我們可以避免西方傳統機械
性的觀點，多鼓勵自由冥想，讓一種目的能藉由多種想像的可
能性去達成，但是我們希望能既具有後現代多元想像的能力
的同時，也不失嚴謹、認眞、誠懇的態度。

藝術教育本身也如同一個後現代藝術一般，每一位藝術
教師均可拼貼出他自己的藝術教育環境與空間。然而所謂自由
的空間，並非意味著漫無目標根據，或可道聽塗說、危言聳聽，
甚至灌輸偏差負面的意識形態。而是以嚴謹認眞地態度選擇
更多的知識資源，建立提示多元想像、多元互動的方法，鼓勵

學生做正向性的後現代想像，並且建立批判精神。此乃後現代藝術教育實施時一個重要的方針。

(二) 正向的責任感與人生觀的想像與指引

為了面對後現代情境中的許多問題，以及創造新機會，也為了使得歧異、多元的生活方式與「共同選擇並相互服務的生活方式」間，達成一種可以接受的適當連結，我們將必然需要培養容忍力和連帶責任感，此外我們也需要發揮想像力，方能創造有助於維持與強化多樣性的公共生活方式（Bauman，1991：148-149、273）。

Smart所謂後現代想像，是指當現代理性質疑舊有答案和原本解決事情的一些方案，而讓這些答案與方案因為被激烈質疑而毀壞殆盡時，我們必須敢於思考、想像過去未曾想過或經驗過的事物，並能想像，透過後現代化的持續過程反省地建構某些形式的可能性。這種想像，是為各種施行在自己，也施行在別人身上的嘗試---這些嘗試有助於建構新形式的思想、新的連結自我與他人的方式，及透過社會生活的複雜反省循環，連結新社會形式及其所伴隨的安全感與風險、快樂與危險、承諾與問題的新方法（Bauman，1991：149）。

後現代的多元和解態度與中心化的解構之觀點，其實也與整個後現代現象與問題密切相關，這是一個價值是非混淆、視聽混亂的時代，也是一個知識爆炸而豐富的時代，但是和解與解構的同時，並不代表可以為所欲為，相反的，反而是藉由正

視問題而非逃避問題的方法，看清各種事物現象背後隱藏的種種。但是，多元的狀況下，除了組織連結知識的想像力很重要之外，一種正向的責任感與人生觀的想像也是相當重要，這是毋庸懷疑的一個重要方針，即一種「正向性的想像」，筆者認爲，這是生活在後現代現象中急需建立與強調的一個方針。

因此，當知識新結構在每個不同的學習互動個體中醞釀與想像的同時，並不是只有所謂藝術本身的思維，而是與整個人生現實世界相連結的。所以，後現代藝術觀中，藝術被解釋成「文化的產物」，而不是獨立現實人生之外的事物，無論如何，所謂「藝術」都是某種文化底下生活的人之產物，我們必須跳脫出現代主義將藝術家當成「燈」一般的指引者的態度，被稱爲藝術者，並非高高在上不可侵犯的，相反的，它可以是很好的人生現實題材，藝術教師不脫離現實的小敘述之文化描述於是更顯現出其重要性，因此，即便是在著名的後現代藝術創作中，也是有某些作品的人生觀與價值觀太過於負面，而須有正面性的引導。也就是說，當藝術教育實施的過程中，正向的責任感與人生觀的想像與指引，在後現代藝術教育中是很重要的一個方針。

五、對後現代多元媒體現象的批判能力：

在後現代因爲媒體科技和消費主義的變革，大眾媒體氾濫的情況下，我們已分不清什麼是眞實的？而當學生面對著這樣一個多變的複雜環境，我們已無法以舊有的模式來思考藝術教育的問題，學生必須學習如何適應後現代的現象。（Pearse，1997,36）

誠如Tom Anderson 所示：藝術不管是個人或獨特團體所製，都有某些文化背景，受到那些社會對他們所無法避免的影響（Anderson,1989：50-1）。藝術總是有某種刻意傳達的訊息，然而面對這些訊息時，以後現代的觀點而言，我們不是絕對的崇拜，而是一種批判省思的立場。例如：Linda Nochlin曾針對十八世紀到二十世紀間的西方視覺形象作探討，在探討女性、藝術，以及權力之間的關係時發現，被選擇出來的視覺形象中，女性在一種權力相關的處境中，往往處於缺乏權力的一方，亦即一種男權的意識形態（Nochlin,1989：158）。

也就是說，不論古今，不論在何種文化背景與社會之下的影像世界，其實都可能有某種意識形態，或隱含某種權力關係。或者如Foucault所主張的，知識是主觀而屬社會建構的，此外，知識也是常帶有價值成分、為某種權力利益者所形塑(Cary,1998)。因此，當我們主張藝術教育必須多元的同時，建立對視聽影像的訊息之批判性與判斷力是很重要的一個方針，如此才能使學生對於多元文化的訊息不只是接受，而是能產生自我的篩選能力，並且能廣泛地運用到整個複雜多元後現代之媒體現象。

如此，當我們面對現代多元媒體影像，例如面對電視廣告時，我們不再是一個沒有主見只會隨媒體起舞的人，不會無形中被外在媒體影響而不自知，而是能企圖去了解廣告的目的與其影像處置之間的關係，批判其說服大眾的手法與需質疑之處，使我們不會迷失於複雜的影音世界中，而是能有批判性地選擇訊息。當然，這其間必然存在著某種爭議空間，於是每個人也是自由有意義地拼貼自我的感受世界。

因此，Jagodzinski認為，當一個後現代藝術教師要教導學生能批判地審視大眾傳媒和其他視覺語言時，他必須熟稔於各種不同符號系統之編碼與解讀，並擅長於解構社會意義的方法。我們也要去檢視各種文化實踐、文化製品，比如符號表徵系統和各種象徵的實踐，而不是檢視那些來自美麗情緒下所產生的美麗事物。藝術教育者應該開始去了解影像修辭學，了解它是如何去說服和妥善安置那些觀賞者與讀者們，強調對於大眾傳媒和各種視覺語言之批判、解讀和解構(Pearse,1992:250；Pearse,1997:36)。後現代藝術教育之此一方針，乃在藉由多元文化與影像世界的多元深入討論引介與批判能力之建立，使學生能學習如何適應後現代的現象。

六、結語

西方傳統典範概念已然給了現代社會科學研究許多支持的根基，藝術也不例外，而且我們也會發現，在藝文互動影響的結果之下，不論是現代主義的藝術風格或是藝術教育的論點，都是相當豐富而影響現代社會甚鉅。然而，時代的巨輪不斷轉變，我們現在所生存的環境，是一個被傳播科技與消費主義徹底改變的世界，我們無法用以前同樣的模式處理後現代的世界 (Pearse，1992：248)。Pearse認為，我們無法用以前同樣的模式處理後現代的世界，後現代主義的典範是在傳統典範之外的所謂「後典範」。他認為現在的時代支配性思潮就是「後現代主義」，其本身已經足以成為一個典範。

本書從後現代主義的後典範之探討下，為後現代藝術教育勾勒出五個正面積極的方針：中心化的解構、和解的態度、多元解讀

與小敘述取代大論述、後現代的想像以及對後現代多元媒體現象的批判能力。其中，中心化的解構的方針，強調解構原本學科的界線、師生的關係、藝術教學的內涵與模式，不再侷限於某一個中心理念，或者以某一個權力的核心文化為中心出發，來解釋一切的藝術知識；和解的態度之方針，則在強調重視多元文化、風格、理念、主流、邊緣、對立衝突之概念的藝術面貌之包容態度，給予教師、學生均有某種空間，能自由地馳騁於豐富的藝術面貌中，去拼貼出自我的感動世界；以小敘述取代大論述的方針，則在讓每一個有根據的合理立場都能有發言敘述的空間，從不同學術角度與多元藝術內涵切入，以敘事或詮釋細節過程的方式，使我們的藝術教育內涵可以有各種不同的深刻體認。而多元解讀的方針，則強調學生在觀賞藝術作品時，注重學生自身的知覺能力，可以根據其自身的經驗做多方面的解讀。

最後，後現代的想像力之方針，則在則在鼓勵多樣性媒體空間下豐富的自由冥想，強調責任感與正向人生觀的指引，當我們處於後現代多元藝術內涵與互動方式之下，極可能產生混亂情形，方向則在於正向的指引，即強調在藝術教育進行時，指引學生運用後現代的想像力與創造力，將分離獨立的藝術課程相關知識，有系統地組合起來並且能有正向性的批判力，並由此結合最後一個方針：對後現代多元媒體現象的批判能力，配合多面向的批判性思考，讓學生藉由多元文化與影像世界的多元深入討論引介與批判，以學習如何適應後現代的複雜影像世界。

而以上的這些理念，其實與Dewey的思想也都頗能相容合，本書在下面幾個章節中，我們將從實際應用的角度，繼續探討後現代

121

藝術教育可應用的方向。接下來一節中,我們將先探討Dewey的美
學思想在後現代藝術教育中的意義與可運用的方向;並且由此引出
我們將提出的後現代藝術教育的實例。

第二節　Dewey的美學思想在後現代藝術教育中的啓示

在接下來的幾個章節中,我們將開始從實際應用的角度來探
討後現代藝術教育。而在這一節中,我們將試圖了解Dewey的美學
思想,並探討其思想在後現代藝術教育中的意義與啓示,以及其理
念之運用的情形。

Dewey雖然不是後現代的思想家,但是Dewey的美學思想給我
們很重要的啓示,即建立藝術經驗與平常經驗的連續性(Dewey,
1980:3),非常具有後現代的精神特質。後現代思想家Rorty認
爲,Dewey提供了一個非意識型態的、和解的,並且與改革派可相合
的一種理論基礎,驅使哲學典型原本絕對性的劃分,能夠轉爲以實
用爲取向,使我們可以更容易探討我們該如何做的問題(Rorty,
1992)。而Hassan也認爲,要想避免批評的多元主義演變成一元
性或相對主義,除了提倡實用主義的態度,來選擇能分享的價值、
傳統、期望和目標的知識領域外,其實也想不出其他途徑。要想使
我們這片『沙漠』變得稍微綠一點,除了訴諸於一些旨在於恢復
公民的責任、寬容的信仰,以及具有批評的同情心的,這類以和暖
爲出發點作爲其權威基礎之訴求範圍外,其實也想不出其他辦法
(Hassan,1987:182)。所以,Rorty和Hassan都曾經提及,在後
現代的方向上,應重新重視Dewey的見解(王岳川,1992;Hassan,
1987:225-230)。

　　因此，當我們進行後現代開放性的、反系統的、解構的、批判的、多元的思維之同時，Dewey的經驗哲學能提供我們一個人生經驗正面方向之反思與指引，使我們能從實際的經驗中與生命的內在經驗連結，追尋一種真誠而正向的感動。

一、Dewey的美學思想——「藝術即經驗」(Art as experience)

(一)Dewey的自然主義經驗哲學

　　對Dewey來說，藝術就是經驗。1934年Dewey發表了「藝術即經驗(Art as experience)」一書(Dewey,J.,1980)，認為藝術不應該脫離勞動，不應脫離自然，尤其不能脫離人們正常的經驗。「藝術不是某種孤立存在的東西，不是某種供少數人享用的東西，而應該賦予一切生活之活動以終極意義，使其完善的東西。」(夏乾丰譯，1989)

　　一般學者將Dewey一生的哲學發展畫分為三個時期，第一個時期是受黑格爾式唯心論和絕對主義影響的時期；第二個時期是二十世紀初年以後倡導實驗邏輯和工具主義的時期；第三個時期是晚年建立完整哲學系統的時期。在這三個時期中，第二期的論點最為人熟知，影響也最大，但是從內容的深度和廣度來看，其實第三期的思想，才是Dewey哲學上最具有長遠價值的貢獻(郭博文著，1990)。而此處所述Dewey「藝術即經驗」一書的觀點，乃是Dewey晚期哲學系統中的一部重要論著。

　　首先，從Dewey對經驗的概念談起，其概念界定不同於英國經驗論的傳統，傳統中「經驗」一詞主要指感官經驗，是感

官被動與靜態地接受外界刺激所造成的結果。Dewey則認為經
驗是動物為了適應生存而與其環境發生互動的結果（劉昌元，
1994：117）。同時包含理性與經驗的思維，包含所有自然的經
驗（Dewey，1980）。經驗論是Dewey教育哲學的核心，Dewey認
為經驗的連續性與經驗的交互作用，是衡量經驗的教育意義
與價值的標準。就經驗的連續性言，必須使連續性的經驗有助
於成長，此種經驗才具有教育的價值；而經驗的交互作用，指
的是有機體與環境交互作用的結果，人們不僅被動的適應環
境，而且能主動的作用於環境，另一方面環境的變化又對個體
產生作用。因此，Dewey所說的經驗，是把主體和客體都包括
在內了（姜文閔，1988；Dewey，1953：23-76）。而且，非常強調
人與環境「互動的關係」。而Dewey所謂的環境不單指「自然
環境」，也指「人文環境」，如文化傳統、社會背景等（劉昌元，
1994：117）。

　　Dewey美學除了講究人類客觀的具體經驗，也處理形上概
念與下層經驗的溝通關係，這一套哲學世人稱之為自然主義經
驗論，其中自然的前景與背景可以說是自然主義經驗論的主要
特色。所謂「自然」指的是人與環境互動的整體，人和周遭所
有的事件都被視為自然的一部分，所以人和經驗都是自然的
一部分。也就是說，自然涵蓋我們生活環境的全部，人類無法
脫離自然的範疇，藝術的經驗也就不能夠抽離環境。自然既是
孕育人類經驗的來源，美育的源頭也就在自然之中。自然主義
經驗論所秉持的美育觀，其實就是：人人都在美育情境裡受到
薰陶，無論是思想家、創作者、觀眾都無法逃離現實的生活環
境（江合建，2000：125-127）。

(二) 強調藝術經驗與平常經驗的連續性

劉文潭曾在分析Dewey的觀念時提到，時下大多數人的觀念，也許提到藝術就是只想到戲院、畫廊和藝術館，以為藝術就是脫離現實的。但是，Dewey卻指出：其實藝術與戲劇、畫廊或是藝術館原本根本毫無關聯，事實上與藝術相關聯的應是有價值意義的生活，也就是說，藝術原本是生活中的一部分。例如：有的當初可能是宗教儀式和慶典的一部分（劉文潭，1996）。

就西方的美學史的發展來看，美學主要是研究各種藝術現象，Dewey認為，美學理論的建立，不能直接從研究藝術品著手。在現代精細的分工制度下，生活中的每個事物都有其固定的位置，藝術也一樣被歸類而分化，所以現在我們要欣賞畫便到博物館，好像只有在這些特殊的地方，我們才能找到藝術似的。其實，藝術真的可與其他的生活經驗分門別類的劃分出來嗎？人真的不能在一般工作中找到藝術性的滿足嗎？Dewey建議我們回到人生的「平常經驗」（common experience）。因此，在「藝術即經驗」一書中，Dewey一開始即強調美學研究的基本工作之一，即在恢復藝術經驗與平常經驗的連續性（劉昌元，1994：116；Dewey，1980：3）。換言之，Dewey的美學觀乃是從藝術在人類現實生活中的經驗之角度，來重新思考藝術的意義與價值，並且避免以既有的成見做基礎。

(三) Dewey對藝術與經驗的解釋

1.「審美性質」與「藝術經驗」的區別

　　Dewey區分「審美性質」與「藝術經驗」，認爲一般的「經驗」與「一個（完整）經驗」是有所區別的，而只要是一個符合完整經驗的條件的經驗就有一審美性質(esthetical quality)，但是它不一定是一個藝術經驗，一個完整的經驗可能是藝術的經驗，也可能並非藝術經驗。當一個完整經驗由審美性質所支配時，我們才稱之爲藝術經驗。差別只在於強度或程度上的不同，而不是種類上的不同。因此不贊成孤立派美學克羅齊將「藝術」與「實用、理知與道德活動」劃分的看法，而是站在脈絡派的美學立場，認爲凡是一個完整的經驗，不管是藝術經驗還是非藝術經驗（實用、理知與道德活動），都具有審美性質，在形式方面都有共同的特徵，只是審美性質強度或程度上的不同。Dewey認爲，與藝術經驗敵對的，是漫無目的之活動與機械化活動兩個極端。Dewey一再強調這才是美學理論可以建立之唯一的穩定基礎（劉昌元，1994：121-123）。

　　審美性質雖可出現於非藝術的經驗中，但是在非藝術經驗中審美性質並沒有成爲主要性質，那麼究竟在什麼情況下一個完整經驗才可說是由審美性質所支配的藝術經驗呢？

2.「完整經驗」的條件

　　首先，我們先了解符合完整經驗的條件是什麼？完整經驗的形成過程有起始、中程、結束的階段，而一般日常經驗則不具這些特點，它只是例行工作的重複，使當事者失去反省的興趣（江合建，2000：129）。也就是說，並非所有的經驗都是完整的，經驗是人爲了適應生存而與其環境互動之結果，互動即

一連串的做與受，在一連串的「做」與「受」的互動中，「做」與「受」必須保持一「有意義的均衡」，這有意義的均衡即是能滿足一個完整經驗的形式條件。而審美性質的「美感」是指這種完整經驗所引起的情感反應（劉昌元，1994：121）。一個完整經驗即是一各部分都組合得很好的整體或統一體，各部分以有機的結合在一起，並不是散漫無章也不是機械化（劉昌元，1994：120-121）。

3.「藝術經驗」的條件

而一個藝術經驗也是一個完整經驗，是一個同時包含「做」（doing）與「受」（undergoing）的知覺經驗，所以其所謂藝術經驗，是同時包含主動性的創作行為（the act of production）與被動的感受（perception）之一種互相為用的感受。Dewey所謂「藝術的」（artistic）與「審美的」（esthetic）定義並不是像傳統一般，傳統中我們乃是將所謂「藝術的」定義為主動創作特性，將「審美的」定義為被動性欣賞之知覺感受。而Dewey認為「藝術經驗」應該是同時包含此兩者之相互作用的內涵才對，是一種「做」與「受」的相互作用之完整經驗（Dewey，1980：46-51）。而當一個完整經驗由審美性質所支配時，我們才稱之為藝術經驗。

藝術經驗則不僅是一個完整的經驗，而且包含一種審美知覺的正向熱情（passion），必須是與生命的內在世界相連結的。透過真誠（honest）地感受，諸如眼見、耳聽、味覺、理智與情感的感覺。不僅是一種具強度的（intensity）深度完

整經驗,而且是具情感的 (emotional),我們有盡力去控制 (control) 的過程 (movement) 所產生的經驗。即有計畫的 (guided by purepose)「做」,並因此而「受」,從過程中產生的有相當強度之一種正向熱情 (Dewey,1980:38,46-50)。而此種審美性質具有支配性的強度。

所以,要擁有「藝術經驗」必須是真誠地、有挑戰心地,去計畫並盡力而為,起而行勇敢去經驗,面對挑戰,全方位地去感受,如眼見、耳聽、味覺、理智與情感的感覺。並因此而產生某種正向的熱情。是人生中值得追尋的一種經驗感受,即「藝術經驗」。Dewey此種關於藝術的想法,挑戰了傳統中人們對藝術的看法,但卻是與後現代主義的藝術觀頗能相容。從根源去思考藝術在人生中的價值與意義,而非先認定何者為藝術品,再來解釋藝術之所以為藝術。是相當具有顛覆性的,卻又是相當強調正向的人生經驗成長的意義。其在後現代藝術教育的意義也即在此。

二、Dewey的美學思想在後現代藝術教育中的意義

Dewey的美學思想,建議我們回到人生的「平常經驗」(common experience)。Dewey強調美學研究的基本工作之一,即在恢復藝術經驗與平常經驗的連續性。其所謂的「經驗」同時包含理性與經驗的思維,包含所有自然的經驗。把主體和客體都包括在內,非常強調人與環境「互動的關係」。所謂的環境不單指「自然環境」,也指「人文環境」,如文化傳統、社會背景等(劉昌元,1994)。這些全是Dewey所謂的「自然」,所以又稱為自然主義經驗

POSTMODERN ART EDUCATION

MODERN ART EDUCATION POSTMODERN ART EDUCATION

哲學。藝術的經驗也就不能夠抽離環境，無論是思想家、創作者、觀眾都無法逃離現實的生活環境。這些理念均與後現代的觀點頗能契合，將人與自然界的一切事物都視為我們該同等尊重並值得去體驗、經驗與認識的對象；並且質疑我們原本對於藝術的概念，重新由生活經驗的角度解釋藝術在生活中的意義與價值。

在Dewey的思想中，提出了所謂「完整經驗」與「藝術經驗」的看法，認為人們在生命中，必須有種提昇心靈讓經驗成長的企圖，審美的性質存在於每個「完整的經驗」中，而當我們具備了更多心靈經驗成長的條件，使「完整經驗」有更強烈的內涵與某些意義時，則是更高層次的「藝術經驗」。認為不管是藝術經驗還是非藝術經驗（實用、理知與道德活動），都具有審美性質，在形式方面都有共同的特徵，只是審美性質強度或程度上的不同（劉昌元，1994）。與藝術經驗敵對的，是漫無目的之活動與機械化活動兩個極端。所以，要擁有「藝術經驗」必須是真誠地、有挑戰心地，去計畫並盡力而為，起而行勇敢去經驗，面對挑戰，全方位地去感受，如眼見、耳聽、味覺、理智與情感的感覺。並因此而產生某種正向的熱情。是人生中值得追尋的一種經驗感受，即「藝術經驗」。Dewey此種關於藝術的想法，挑戰了傳統中人們對藝術的看法，強調藝術與生活之關係，與後現代主義的藝術觀相當吻合；從根源去思考藝術在人生中的價值與意義，而非先認定何者為藝術品，再來解釋藝術之所以為藝術，是相當具有顛覆性的，卻又是相當強調正向的人生經驗成長的意義。並且，Dewey的觀點打破了藝術與其他領域之間的關係，與後現代理念中將藝術置於整個社會文化中來加以了解的態度也能相容合，這也就是為何Hassan與Rorty會認為可以將Dewey與Foucault結合之因了。

職是之故，Dewey的美學思想是相當具有開放性的思維，雖然其本身並非後現代的代表思想，但卻能與後現代的精神相容，並且能指引出一個不錯的正向意義。使我們了解到後現代藝術強調反系統、解構、批判與多元的同時，其實不僅不必放棄正向的感動經驗，而且更應強調出藝術最重要的就是必須具備這種真誠的、正向的經驗內涵。而在後現代藝術教育的教學中，此種理念必須是其中心理念，否則很容易產生頹廢的反教育現象。

所以，後現代藝術所關懷的主題，除了「解構」的議題外，更可因結合Dewey的理念而使許多更貼近人生，而具有正向意義的內涵發揮出來。如果運用在教育中，既具有批判性、省思性，也同時能積極鼓勵有啟示性而有正向性之教育內涵。而且此些特質彼此之間不僅不相矛盾，反而更能朝向一個積極具有正面意義的方向發展。

因此，在後現代的社會中，應強調實用的經驗哲學，讓日常生活與藝術經驗恢復其連續性。這種強調站起來，讓身體動起來，讓感官敏銳起來，讓理智、省思、批判的思維開始運作，讓生命的經驗活起來的生活態度，實是一個很正向積極的教育方向。應該強調一種和解的尊重態度，使生活於其中的人有彼此互相尊重的良性互動。而學會付出與願意讓自己的心靈成長的企圖，更是後現代教育中的一個重要議題。由此我們發現到Dewey的思想，在整個後現代藝術教育是相當重要而值得提倡的。

Dewey的藝術觀在後現代給我們的啟示是，後現代的社會中，日子可能很無聊，沒有批判性地日覆一日，無大腦地接受資訊，隨著整個大眾媒體的價值觀浮沉。但一個有藝術性的人，卻是讓肢

體動起來活動，讓腦子動起來省思、批判、學習，讓心靈動起來眞誠、付出、負責並擁有正向的感動。日常生活中即便忙碌地勞動，或遭遇阻力，甚或忙到無閒暇，都可以相當豐富而有活力。這也正是本書認爲藝術課程應該指引學生的最重要的方向。

　　從Dewey的思想出發，從藝術與人生的角度來說，筆者以爲，去看展覽、觀賞藝術性節目、電影、參與藝術活動、去經驗一個不同設計的視覺現象與空間環境，或者自己從事有藝術性質的活動…等，彷彿是宗教的儀式一般，其實是透過經驗這種具有儀式性質的行爲，讓我們體驗自然界人生中各種深層的人生感動。因此，這個儀式中應有眞誠性、反思性與正向性。使我們如同「加過油的車子」一般，當我們回到眞實的人生現實生活中，能有一番不同的感受。不斷提醒我們，讓我們也能在自己的眞實生活中不斷創造充滿藝術性感動的經歷。即使是艱困不如意，也能擁有某種力量去經驗並感動。

　　也就是說，藝術能開發、發現不同層面的經驗，以做爲現實生活可追尋的參考，提醒我們反省我們的模式，也讓我們可以直接創造自己生活的藝術性的感動生活。此即Dewey（1980：3）所強調，使藝術的經驗與平常經驗的連續性恢復起來的意義。

　　本章下一段，我們將具體舉卡布羅創作實例說明後現代藝術活動如果能從卡布羅的偶發藝術之觀點出發，結合Dewey美學，則將可提供後現代藝術教育一個相當具有意義而有創意的教學法。這是本書所提出一個嶄新的見解，筆者將於繼續的章節中，更具體從當前教育議題中相當受注目與關心的兩個議題「服務學習」、「統整課程」出發，來探討說明本書結合卡布羅偶發藝術與Dewey

美學的嶄新的理念，確實可以與此類融合著某種程度的後現代思想的教育理念充分融合運用，成爲相當棒的教學法。

三、Dewey的美學思想在後現代藝術教育中的應用分析—Dewey美學與偶發藝術之結合運用

在本書第四章之第四項關於後現代藝術創作的可能性中，我們已提過卡布羅的偶發藝術是實踐後現代啓示性理念不錯的一種藝術創作方法；加上本節前文已探討之Dewey美學，綜合第三、四章關於後現代藝術的相關思維，發現Dewey的藝術理念與後現代的思維其實頗能相容。

例如Dewey強調一種情境互動的結果之「經驗」，同時強調「做」與「受」的互動性，強調人在環境中的主動與被動經驗之間的互動性，這種觀點與後現代思想強調主、客體的互動觀點頗能相容；另外，Dewey的美學思想強調藝術與日常生活經驗的連續性，這點也可以與偶發藝術的觀點互相融用，偶發藝術強調以往被認爲「非藝術性」的日常生活行爲可以利用拼貼的方法被計畫成偶發藝術，而且事實上偶發藝術家卡布羅的藝術即受Dewey理念之啓發（徐梓寧譯，1996：5-6）。因此，這其間具備相當不錯的相互融用的特質。再者，Dewey在談及「經驗」時，並非只以人的經驗爲出發，而是源自於「自然主義經驗論」，認爲人無法脫離自然的範疇，所謂「自然」指的是人與環境互動的整體，人和周遭所有事件都被視爲自然的一部分，所以人和經驗都是自然的一部分（江建合，2000：125-127）。這種不僅強調人的經驗，也同時重視人與環境的關係之觀點，與後現代思想認爲我們不應該侷限於現代主義那

種凡事都「以人爲中心」來建構知識的特質，其實是相當吻合的，使我們可以尊重人以外的世界。因此，這兩者有相當高結合的可能性。

本書於此提出一個見解認爲，後現代藝術家卡布羅的偶發藝術與Dewey美學之結合，將可於後現代藝術教育中被運用，而成爲一種不錯的教學法。

(一) 偶發藝術家卡布羅受Dewey影響，兩者均強調日常生活經驗 (徐梓寧譯，1996：14)

在卡布羅分析的六種偶發藝術的類型中，他非常強調偶發藝術是活動的類型。這類偶發藝術與每天的日常生活息息相關，忽略舞台與觀眾。挑選並組合需要參與的情境，而非僅是觀看或思考。可能我們會懷疑「聖誕節是個偶發」？「生命本身就是個偶發」？這樣的說法，那麼藝術與生活的界線到底在哪裡。事實是，生命中的事情，可能顯然不是偶發藝術，但也可以讓它成爲一個偶發藝術 (徐梓寧譯，1996：131-137；Kaprow,1993：84-89)。依據Dewey (Dewey,1980：3) 的論點，藝術的經驗不應是脫離日常生活的獨立經驗，應建立起藝術與日常生活事件、活動與各種阻力之間的連續性。此兩者理念一致，且有淵源，兩者的結合更具教育意義。

以這樣的觀點出發，下面章節中我們將繼續舉例應用探討的「服務學習」與「統整課程」，本來也許顯然不是偶發藝術，但是我們可以讓它成爲一個偶發藝術，也就是說，我們在設計在此類教育性活動時，可以利用後現代藝術創作的已被運用的一些方法，使它如同一個後現代藝術活動的計畫與創造。並且

融入Dewey的藝術理念，讓它具有明顯正向的教育意義，成爲
教學上的指引。由此，我們也發現到此二理念結合運用到教育
上的可能性。

　　而在這裡，筆者將根據Dewey的美學思想與卡布羅的偶發
藝術之觀念，來界定出一個後現代藝術活動如何與日常生活不
同，即兩者結合後之一個後現代藝術活動的條件如何。並且我
們將舉出兩個卡布羅曾創作的實例，藉以說明若是卡布羅的創
作實例能結合Dewey的藝術理念融合運用於藝術教育中，其意
義與教育指引方向爲何。以此作爲後續章節中與更具體教育實
務融用的理念之依據。

(二) 兩者結合後之一個後現代藝術活動的條件

　　根據Dewey的說法，「完整的經驗」必須是經過正向的整
合與感受。藝術經驗則不僅是一個完整的經驗，而且包含一
種審美知覺的正向熱情（passion），必須是與生命的內在世
界相連結的。透過眞誠（honest）地感受，諸如眼見、耳聽、味
覺、理智與情感的感覺。不僅是一種具強度的（intensity）深
度完整經驗，而且是具情感的（emotional），我們有盡力去控
制（control）的過程（movement）所產生的經驗。即有計畫的
（guided by purepose）「做」，並因此而「受」，從過程中產
生的一種正向熱情（Dewey，1980：38,46-50）。也就是筆者所
謂的「正向的感動力」，可能是相當多元，或具有批判性的，但
無論如何，必須是眞誠的，立基於生命的正向意義之上的。

　　因此，一個偶發藝術之所以可以成爲一個藝術經驗，是因

為它是一個有目的性有計畫性的活動，如同儀式性的計畫。卡布羅言到：偶發藝術是一個有目的的活動，不論它是否像遊戲、儀式或只是冥思（徐梓寧譯，1996：136）。而若結合Dewey的見解，卡布羅之偶發藝術的計畫將提供一個機會，一個使所有參與者產生「藝術經驗」的機會，包括計畫者與參與之他者。讓參與者從「做」的過程中，經驗各種肢體感官知覺以及理性的思維反省，並且「受」，產生一種正向熱情，追尋Dewey所謂的「藝術經驗」。而真誠的態度則是基本條件（Dewey，1980：38、48、49），最壞的則是假裝誠敬（徐梓寧譯，1996：137；Kaprow,1993：88-89）。

我們可將Dewey所謂「藝術經驗」的「做」與「受」之互動過程，做這樣的解釋，將有計畫的去「做」，當成一種儀式一般，盡力去達到一種完滿的狀態；過程中相對地得到一種「受」，而產生的正向感動，即一種藝術的感動經驗。這也正是一個後現代藝術活動，或說是偶發藝術的日常生活行為，之所以可以為藝術之緣故了。

而其中的體驗還可包括許多後現代的啓示思想，在偶發藝術的方法之下，因為計畫了行為的儀式性或遊戲性，而使具體可拼貼的事物有了基本的成分，其中可包括影像、聲音、肢體動作、各類科技媒體的運作…，而在互動與進行過程中，環境中的一切、人與人之間、人與自然之間…，均產生交互作用，亦成為偶發藝術活動中的另一部分，每個不同的參與者於其內心也許有不同的激發，卻都是豐富而引人思索、想像、反省。而其主題則更是具有無限可能性的，例如：各類人生議題、服

務、學習、教育、社會、政治議題、權力與知識、媒體、心理、物理或化學現象、大自然之關懷、詩性、視聽文化、民俗禮節的議題、公共問題、種族問題、都市種種、家庭生活、婚姻、社會階層、貧窮、疾病與關懷、工作倫理、豐收…，都可因被計畫成後現代藝術活動，使我們擁有機會直接於無異於日常的生活行為中去體驗某種不平凡的心靈之旅。

(三) 實例說明與教育上的指引

在卡布羅的偶發藝術的實例中，我們可以看到偶發藝術家將日常真實行為計畫成一個可參與並經驗與反省的活動，可能如同一個儀式、遊戲，或是一個冥想。當我們去參與、經驗時，我們可能經驗到一種不同於以往的特殊經驗，或者可能是讓自己的某種遺忘的經驗再度拾起，再加入新經驗感受。即是追尋Dewey所謂的完整經驗。當強度足夠強烈而成一種正向的感動力量時，即是一種藝術的經驗（謝攸青，2003c）。

所以，共同參與者，可能有些人能有較深的藝術經驗，有些人則較淺，甚至稱不上有完整經驗，更遑論藝術經驗。經驗的範疇不只是一種感官的陶醉，還包括理性的思維、反思與批判，即筆者所謂正向的感動性。因此，這種經驗的產生即日常生活之儀式性的經驗之所以能成為藝術的特質。而一種真誠的態度，當然是能產生其感受的基本態度。

這給我們的啟示是，在後現代藝術教育中，應指引一個重要的方向，即一個有藝術性的人，應讓肢體動起來活動，讓腦子動起來省思學習，讓心靈動起來真誠、付出、負責並擁有正

向的感動。日常生活中即便忙碌地勞動，或遭遇阻力，甚或忙到無閒暇，都可以相當豐富而有活力。這也正是本章認為藝術課程應該指引學生的最重要的方向。

　　卡布羅提及，一些可能平淡無奇的日常生活事件，只要有偶發藝術創作者願意將它們納入展演中，即一個有目的的活動，也正是成為一個偶發藝術的先決條件（徐梓寧譯，1996：136）。以下舉出經過卡布羅設計的活動實例，說明其與Dewey的所謂藝術經驗之關聯，以及當我們從事教學時，可以提示的方向。此些實例活動，都彷彿一個儀式一般，讓參與的人，從行為動作中，從偶發的互動中，經驗、體驗Dewey所謂的「做」與「受」。以下我們針對實例說明。

「理想的床」

　　此乃卡布羅1986年的一個偶發藝術實例。在我們最深的夢的最原始的暗暗的深處，我們都在尋找那個理想的床（給我們不圓滿的生命圓滿的休息）。或者，偶然，我們找到那理想的床，我們最終休息的地方。但總是輾轉後發現什麼。床、地點、時間總是這樣被尋尋覓覓，不知不覺地做著。卡布羅提示我們去試試看不同的床，不同的地方，公園、旅館（也帶著自己的床），每次睡過醒來，問問自己有沒有睡好，這在你生命中的感受又如何？（葉維廉，1992）

理 想 的 床
●●●●●●●●●●

理想的床

尋找那理想的床

尋找理想的床的理想的地點

尋找理想的床的理想的時刻

　　當我們如此去做時，我們藉由經驗一個實際的生活行為，我們有了一個機會去體驗一種生命中的特殊經驗。所以該問問自己生命中的感受如何。如果我們在這個偶發的互動經驗中，感到自己的滑稽，或者有出糗之感，那都是卡布羅要我們直接去面對的經驗。

　　在活動中，同時也讓參與者人與人之間產生互動，人與環境也有某種「做」與「受」的互動性，主體與客體的互動體驗。不同的參與者，也將因為不同經驗過程，在他自己來講產生不同的拼貼元素，但重點它必須真誠地面對自己的感覺，讓自己的感官真正地去體會這經驗到的一切，包括天空的藍、馬路地面的交通線、大樓、都市嘈雜的聲音、自己的感覺、同伴的感覺⋯。

　　而我們是否真誠地去經驗，達到 Dewey 所謂完整經驗，是否從中體驗到一種深度的藝術經驗，則將因人而不同。諸如，我們可能感受到，原來能舒適地在自己家裏的床睡覺的那種

POSTMODERN ART EDUCATION

MODERN ART EDUCATION POSTMODERN ART EDUCATION

幸福，就是一種真正的幸福，感受到真實的生命感，生命的價值其實如同「床」的意義，每日的生活就是價值，所謂「理想」不必假外求，「理想的床」就在自己原本的生活中。若是突然之間，一種可能原本不自覺的感受，突然感受到了，那就是一種經驗的突破，即是一種正向的感動力了；或者，也許我們體會到世界是如此奇妙，各種肢體感官活了起來，知覺著整個環境；或者，體會到原始人類雖然沒有科技，卻隨處可睡，而我們身為一個文明人，在繁華的都市中，竟然四處充滿尷尬與不安的困窘而難以入睡，一種省思啟示下的正向感動；或者，也許我們能體會生命的價值與意義，即便是如此簡單而不可或缺的「睡覺」，竟是包含著如此複雜的人生意義；或者，我們可能覺得，自己在活動過程中體會到原來四處可為家，世界不過如此；或者發覺在不同環境中睡覺的感覺真奇妙；或者，在經驗中突破自己的環境適應力，而有種自我挑戰的感覺…。其實，正向的感動力可能很難預測或清楚解釋那到底是怎樣的一種感受，每個人也都將不同，這也正是後現代精神中強調走向他者，讓他者成其為他者，每個人都可能因其不同的思想背景而有不同的體驗。而結合Dewey理念的意義，則在於此種「不確定」的特質之下，仍然期盼一種對於人生的責任感，讓這種藝術形式能建立在更有教育價值的基礎上。

也就是說，透過後現代偶發藝術的形式活動，賦予我們一種體驗Dewey所謂「完整經驗」的過程，可能在追求滿足的過程中會產生緊張、某種阻力。但是我們仍將持續去面對，使經驗保存、累積與發展，達到一種完滿的感覺（劉昌元，1994：120）。當我們有了一些正向的感動力量時，那是反思、是啟

示。當我們再度面對原本平乏無奇的日子，你發現了，原來生命
還有如此不一樣的一些感受。

　　Dewey的美學思想是相當具有開放性思維的，雖然其本身
並非後現代的代表思想，但卻能與後現代的精神相容，並且能
指引出一個不錯的正向意義。使我們了解到後現代藝術強調
反系統、解構、批判與多元的同時，其實不僅不必放棄正向的
感動經驗，而且更應強調出藝術最重要的就是必須具備這種
眞誠的、正向的經驗內涵。而在後現代藝術教育的教學中，此
種理念必須成爲指導原則，否則很容易產生頹廢的反教育現
象。

　　所以，藝術關懷的主題，除了「解構」的議題外，更可結合
許多更貼近人生，而具有正向意義的題材。既具有批判性、省
思性，卻同時是有啓示性而有正向內涵的。而且此些特質彼此
之間不僅不相矛盾，反而更能朝向一個積極具有正面意義的
方向發展。不僅後現代藝術教育如此，藝術創作的方向也應該
如此。因此，類似「慈悲爲懷」（徐梓寧譯，1996：180）這種具
有「服務」、「省思」、「教育性」的方向之藝術創作，結合創作
與教育，應是相當值得重視並鼓勵的。而從藝術教育做起將是
很不錯的一個途徑。

慈悲為懷
‧‧‧‧‧‧‧‧‧

買一堆舊衣服

在夜間還開放的洗衣店裏

清洗它们

將它们再還給舊衣店

---活動,A.K.柏克萊聯合校區,1969年3月7日---

四、結語

　　由此節關於Dewey的分析，綜合前面第四章第五項中，關於後現代藝術正向感動力的追求之分析，我們可以發現，Dewey的美學理念不僅僅是有助於後現代藝術創作本身某種正向感動力的追求，在後現代藝術教育中更是相當重要的理念。而本章所主張後現代藝術家卡布羅的偶發藝術與Dewey美學確實相當適合互為融用，且若能應用於未來的教育實務中，將可能發展出相當令人期待的景象。

　　後現代偶發藝術家卡布羅受Dewey影響，也強調日常生活經驗。在卡布羅分析的六種偶發藝術的類型中，他非常強調偶發藝術是活動的類型。這類偶發藝術與每天的日常生活息息相關，忽略舞

台與觀眾。挑選並組合需要參與的情境。卡布羅提及，一些可能平淡無奇的日常生活事件，只要有偶發藝術創作者願意將它們納入展演中，即一個有目的的活動，也正是成為一個偶發藝術的先決條件。

此類後現代藝術創作的啟示，實可擴及更廣更積極的教育與社會層面來利用，而當我們將這樣的理念結合到教育實務中運用時，先前第四章所探討的藝術創作之可能運用的方法，其實也都是可以考慮轉化成教學方法上的應用。

在這樣的一種後現代藝術教育中，不僅能提供後現代主義對於「藝術概念的思考」，更有主體、客體的互動學習，而且是強調正向的經驗成長的概念的，實深具意義。在後面幾章裏，我們將進一步就具體教學法與方案做探討。

在下面兩章中，我們將先提出一個可以結合「服務」、「教育」與「後現代藝術精神」的教學方法，即「以服務學習做為後現代藝術教育的教學法」。我們以為，此乃實踐Dewey的美學思想在後現代藝術教育的應用之一個相當不錯的途徑。設計這樣的一種可共同參與的活動，加入某種後現代的狂歡特質。使整個服務學習過程成為一個有結構性的藝術儀式般，拼貼著充滿人生真實意涵的感動意象，從互動對談中、從參與中、從影像經驗分享中、從合作的學習經驗中，經驗人生的感動力、後現代藝術行動的儀式、參與感、服務付出的可貴，以及學習的經驗與成長。事實上，一個統整課程活動也可以朝此方向規劃。

因此，在本書第八、九章中，我們也提出關於此觀點於「統整課

程」中應用的途徑。「統整課程」強調生活教育，以及各知識領域的統整。本書提出主張認為，若能將上述「偶發藝術結合Dewey美學」的觀點運用於課程設計中，將「統整課程設計得如同一個後現代藝術活動」，則將可使後現代藝術的啓示性內涵，與Dewey的藝術經驗之理念，於無形中成為課程中教育的一部分；並且，這種教學法，也將能使藝術扮演著各知識領域之間一個相當棒的串聯角色，另一方面，一些已被發展的後現代藝術創作的方法，也可以被轉化利用。能使「統整課程」中之各種教學內涵更具關聯性，更能使平凡的上學經驗提昇為Dewey所謂的「藝術經驗」，並使教育中的指引方向更為明確。這一部分我們將於第八章中探討。

　　而我們在接下來的第六章中，將先深入建構「服務學習做為後現代藝術教育的教學法」的理論基礎，並於第七章中提出一個立基於本書此種理念下的服務學習具體方案實例。第八、九章再就「統整課程」方面應用之相關理念與實例探討。

6
CHAPTER

服務學習做爲後現代藝術教育的教學法之理論建構

　　近年來，美國流行一種新的教育理念--服務學習，非常符合後現代的教育精神，不預設立場與絕對的是非與知識，而是強調從有正面意義與價值的實踐付出與經驗中，自我學習、反省與成長，既有批判多元的思考與實踐的經驗，而且具有明顯正面價值的教育意義，在美國的大學大都有專責的機構負責推行服務學習。而本章即企圖將第五章所建構的後現代藝術教育的方向與服務學習結合運用，認爲服務學習可以做爲一個後現代藝術活動，並且就後現代藝術教育而言，可以是很不錯的教學法。

　　後現代藝術一直是筆者相當有興趣的一個主題，而此章將藝術與服務學習結合的初步構想，則來自於Taylor（2002:124-125）的「服務學習做爲後現代藝術及一種教學法（Service-learning as postmodern art and pedagogy）」此篇期刊論文，該文中Taylor提出一個相當不錯的看法，認爲服務學習本身即

是一後現代藝術，也是一個很好的後現代藝術教學法。其文中主要以舉例的方式說明為何服務學習是一個後現代藝術與後現代藝術的教學法。不過，文中之實例，主要以概括式的方式作內涵說明，並無具體的實例程序與方案發展，對於何以服務學習可以作為後現代藝術與教學法的相關理論基礎，也少有論述。

因此，本章我們希望結合前文關於後現代主義的相關理論，並建構為何服務學習可以做為後現代藝術與教學法之理論基礎，從前文諸多後現代重要學者的觀點、後現代偶發藝術家卡布羅的創作觀點、後現代的「拼貼」概念、創作方法、Dewey的美學觀的探討基礎，在這一章中，我們將與服務學習以及Taylor的觀點結合，以建構後現代藝術的正向內涵、服務學習的意涵，以及服務學習為何可以是一個後現代藝術活動，為何是後現代藝術教育的一個很不錯的教學法。

Delve等人曾提出看法認為，如果我們能將服務學習的模式在大學中推廣，透過具有社會性的服務並學習之方式，將有助於大學生對於整個社會是共棲共存的認知與價值發展（Delve et al.,1990:7-8）。而這個服務學習的模式若與後現代教育結合，不僅能使學生從實際服務的經驗中體驗不同於我們的他者之世界，積極實踐後現代包容多元看待世界的態度，更可推廣互助合作的精神。不僅就學生個人人格發展有助益，對整個世界也將是相當可貴的。

再進一步說，如果這樣的活動能具備藝術性，結合第四章後現代藝術觀與第五章Dewey的美學觀，其內涵相信將更豐富。從Dewey的見解來看，每一個生活中的完整經驗，也可以使之更完滿

地成爲藝術經驗；再從後現代偶發藝術的觀點來看，如果我們能將一個服務學習的活動經驗，當成一個後現代藝術的活動儀式一般來進行，則相信其中將出現許多難以預期的感受與經驗，不僅可以是個藝術活動，也具有相當高的教育意義。因此，「服務學習做爲後現代藝術教育的新教學法」將是後現代藝術創作與教育相當有正向性的一個方向。

本章以下我們將先介紹Taylor的文章，而後從論述服務學習的特質開始，接著結合前文中關於後現代主義思想與藝術的特質之結論，綜合分析在後現代藝術觀點之下，服務學習爲何可以做爲一個後現代藝術活動，並且就後現代藝術教育而言，爲何是很不錯的教學法。而在繼續的下一章中，我們還將舉出一個具體實例的設計方案，以作爲服務學習與後現代藝術教育結合的更積極可行途徑之參考。

第一節 「Taylor的服務學習做爲後現代藝術及一種教學法」析論

Taylor（2002）的「服務學習做爲後現代藝術及一種教學法」是一篇重要相關研究，不論國內外，將服務學習做爲後現代藝術及一種教學法，此類的相關研究僅止於此，故特別在此介紹。

Taylor在文章中提出了一個很不錯的想法，認爲服務學習本身即是一個後現代藝術，也是一個很好的後現代藝術教學法。Taylor解釋後現代行動藝術與服務學習理論之間的關聯性。一方面解釋服務學習的基本要素包括：承諾（互惠與回饋）、反省、共同

意向之合作…等特徵；一方面提出了一個具有服務學習精神的後現代行動藝術的實例--「Mazeud的清河運動」的行動藝術，來說明後現代藝術已經不同於現代主義的藝術觀，強調「合作」與「觀賞者的參與」在後現代藝術活動中的重要性，並且從日常生活的結構化與價值化中，引出了對於社會現實力量與知識的一種關注，由此來說明後現代行動藝術與服務學習理論之間的關聯性。

然後，接著他提出一個服務學習的實例--在「The Beans and Rice」這個服務學習機構裡的一個服務學習。把一些藝術教育服務學習者，在「The Beans and Rice」這個服務學習機構裡面，教導那裏的小朋友的實務經歷與服務學習過程，當成一個後現代藝術，並且解釋後現代行動藝術與服務學習理論之間的關聯性。

從Taylor文中的探討，我們發現到服務學習的教育理念中，確實有許多概念與後現代藝術的精神有相通之處，例如：強調合作、參與與反省。不過，雖然Taylor指引出服務學習本身即是一個後現代藝術，也是一個很好的後現代藝術教學法，但是在Taylor的文中關於何以服務學習可以做為後現代藝術教育的教學法的理論建構是較為薄弱的，因此下一節中，我們將針對此處，結合前文中關於後現代藝術觀的論點，建構起服務學習做為後現代藝術教育的教學法之理論基礎。

第二節　服務學習的教育觀

服務學習的教育觀，根基於Dewey的經驗教育觀（Fertman et al.,1996:5），認為從服務的實際經驗中，不僅服務並且學習

成長，強調實際的活動經驗、合作、互動學習。它所包含的學習領域可以相當廣泛，Wagner認為其學習可以相當豐富、具有深度與廣度，從多元的途經與方法讓學生有學習發展的機會（Wagner，1990）。

服務學習是現今教育的顯學，在美國的大學大都有專責的機構負責推行服務學習。以美國佛羅里達大學為例，它的「志願服務中心」（The Volunteer Action Center at Florida International University）即結合服務學習與藝術、人類學、商類等領域，而提出101個理想服務學習實施方案（The Volunteer Action Center at Florida International University,2002）。

服務學習在台灣可說是方興未艾，各級學校也都紛紛以服務學習為重要的教育方法，例如台北市即訂定了「國中以上學校推廣公共服務教育實施要點」，規定高中職學生每學期必需修習八小時，並列入申請推甄之條件。至於大學部分，在八十九學年度學生必修服務有關課程的大學已達十四所，如台大、成大、中正、中央、中山、台南師院、台東師院、東海等等（黃玉，2001：21）。

雖說服務學習在台灣是方興未艾，但是許多人對它的真正意涵卻常有誤解，以致對於它的重要性、功能及應用認識不清。因此，我們以下將先對它的意義加以釐清，再說明其理論基礎與特質，然後就服務學習的方案設計可利用的觀點做說明，以做為下一節我們說明「服務學習可以被視為一個後現代藝術活動與教學法」的理論基礎。

一、服務學習的意義

什麼是服務學習？它與傳統課程實習、社會服務甚至我國部分大學推行的勞作服務並不相同，學習與成長也是其中很重要的特質。美國學者Jacoby認為，服務學習是一種經驗教育，學生在這種教育中，參與經過刻意規劃過的結合人們和社區需求的結構化活動，藉以提昇學生的學習和發展。在服務學習中反思(reflection)和互惠(reciprocity)是主要的概念。反思是指學生在服務學習過程中對問題的反省思考，互惠的概念則是服務學習與志願服務很大不同的地方，於此，不僅僅是把被服務者視為被幫助的對象，同時也是自己可以省思、成長的來源，所以，服務學習乃是互惠之活動(Jacoby，1996：5-7)。Taylor亦提及，服務學習的基本要素包括：承諾（互惠與回饋）、反省、共同意向之合作…等特徵；以服務學習作為教學法的實例之方法則包括：反省、討論、計畫、議題處理、角色扮演…等 (Taylor，2002)。也就是說，服務學習過程中非常重視參與者的學習、經驗與成長。

Sigmon為了深入說明服務學習中，「服務」與「學習」的意涵，特別就服務學習中的「服務」與「學習」二者的關係和重要性比例列表提出說明（如表3.），他認為真正的服務學習不是偏重服務成果，或是單以學習成果為主，而是強調應同時重視「服務」與「學習」二者，也就是說，服務與學習目標是同等重要的。所以，服務學習對所有參與服務與被服務的人都能幫助他們完成目標(Eyler,1999)。

表3. 服務與學習關係的類型：

1.Service-LEARNING	以學習目標為主，服務成果不重要。
2.SERVICE-learning	以服務成果為主，學習目標不重要。
3.service-learning	服務與學習目標彼此沒有關聯。
4.SERVICE-LEARNING （眞正的服務學習）	服務與學習目標同等重要，對所有服務與被服務的人，都能加強其完成目標。

　　他認爲正規課程安排的實習是類似第一種，以學習目標爲主，服務成果不重要；傳統志工服務、社會服務或勞作服務類似第二、三種，以服務成果爲主，學習目標不重要，或者服務與學習目標彼此沒有關聯；而眞正的服務學習應該是第四種，服務與學習目標同等重要，對所有服務與被服務的人都能加強其完成目標。

二、服務學習的理論基礎及特質

(一) 服務學習的理論基礎

　　Fertman等人(Fertman et al.,1996:5-6)認爲，服務學習的理論基礎主要有三：Dewey的相關著作、經驗教育觀點與公民資質教育。Dewey認爲所謂教育，即是經驗的持續性重新建構，他認爲年輕人需要去挑戰環境並控制環境，在這過程當中，他們會遭遇社會問題，而在處理這些問題的過程讓他們產生智慧及經驗。Taylor (2002:127) 也提及，大部分服務學習的理論源自於Dewey的經驗理論，認爲眞正的教育包含觀察、知識，以及對於各種不同論說的判斷，因爲不同的論說各有其

高度主觀性、個別性與經驗性。當我們以行為實作出發進行教育時，教育並非生活中的手段或工具而已，事實上，它本身就是實際生活的一種運作。所以是一種實用主義的觀點。

經驗教育的觀點主張，學生應該透過與環境的互動，及透過經驗的有效利用來學習，簡單地說即是做中學，但它的涵義不單單是做中學而已，更強調對經驗的反思，這也是服務學習中很重要的概念。許多從事公民資質教育者主張，教育是民主必要的一環，教育的核心應該在發展與民主生活相符的價值。這種強調學生主動參與的經驗學習之教育理念，不僅較有利於建立學生獨立思考的能力，有助於民主社會公民資質之薰陶；對於知識的態度也較不易侷限於某些權威性內容，較能尊重學生自主性並強調師生互動性，相當有助於後現代教育的理念之實踐。

Usher等人(Usher et al.,1997)認為，經驗學習已成為後現代教育的理論與實踐的核心之一，不管是以學科為基礎或以能力為基礎的課程，經驗學習均能開展為其教學法。在其中，教育者不是知識或感知的來源或製造者，而是幫助學習者去詮譯、開創更進一步經驗的可能。且與現代主義教育不同的是，在後現代教育中的學習者比教育者有更大的力量，能產生更大的意義。而這種精神正符合後現代之「使他者(otherness)成為他者」的精神，因此，在符合後現代精神的經驗學習中，他者的自我(self)適可以得到發展、肯定。而如前所述，服務學習實為一極佳之經驗學習，所以設計良好之服務學習實可充分發揮後現代之「使他者成為他者」的精神。此

乃後現代教育中極需努力的一個目標。

(二) 理想服務學習的特質

Jacoby 曾 指 出，有 效 的 服 務 學 習 應 具 有 合 作 (collaboration)、互惠(reciprocity)和多元(diversity)三大特色(Jacoby,1996：34-9)。黃玉 (2001) 綜合Jacoby 的看法與自己的體會，認為理想服務學習應有以下五項特質：合作 (collaboration)、互惠(reciprocity)、多元(diversity)、學習為基礎(learning-based)與社會正義為焦點(social justice focus)。

所謂合作即雙方是平等、互利的關係，在其中雙方透過一起分享責任、權力，一起努力，來分享成果；互惠則是在植基於合作原則之下的服務與被服務的雙方是互惠的，雙方共同努力，共享成果，彼此是教導者也是學習者，彼此從對方相互學習；所謂多元，即服務學習應包含各種多元的族群，不同年齡、不同社經背景、不同性別、不同地區、不同能力等，服務者與被服務者均有機會接觸與自己背景、經驗不同的人，在服務中挑戰自己既有刻板印象、偏見，學習、了解，尊重別人的不同而帶來的觀念的轉變與自我成長。多元也包括服務機構的多元，以適應滿足不同學生多元的需求與發展。

此外，以學習為基礎的特色正是服務學習與志工服務最大的不同，其乃在強調學習與服務的結合，透過服務的具體經驗來達到學習的目標；最後，所謂社會正義為焦點的意義，是指

服務學習的目的在於讓被服務者看到自己的能力與資產，大家一起站起來，追求社會改變與社會正義以解決問題。這與傳統的志工服務以慈善出發的觀點不同，傳統志工看到的只是被服務者的不足與缺乏，只是去幫助、滿足這些人的不足與需求。而服務學習重視的除了服務之外，更是互動、合作、反省與學習。

三、服務學習的方案設計

服務學習的理念既是來自Dewey的經驗教育之觀點主張，學生應該透過與環境的互動，及透過經驗的有效利用來學習，簡單地說即是做中學，但它的涵義不單單是做中學而已，更強調對經驗的反思，這也是服務學習中很重要的概念。因此，服務學習的方案設計如何具體化，我們以下將從三方面加以說明。即（一）服務學習方案關於學習方式的考量（二）服務學習方案之四個要素（三）服務學習方案實例說明。

（一）服務學習方案關於學習方式的考量

經驗教育是服務學習的重要理論來源，因為服務學習是以學習為基礎，透過經驗教育服務學習可以達到學習的效果。以Kolb（1981）的經驗學習的模式來看，學習是經由經驗的傳遞而建立知識的過程，包括四個階段（如圖3）：具體經驗(CE)、反思觀察(RO)、抽象概念化(AC)與行動經驗(AE)。這四個階段是一個循環過程，每一個階段提供做為下一個階段的基礎。Kolb認為有效學習需要具有這四個成分，個人需要完全無偏

見地投入學習經驗中(CE)，觀察並反省來自多元觀點的經驗(RO)，統整觀察所得形成理論(AC)，應用理論於決策和解決問題(AE)。

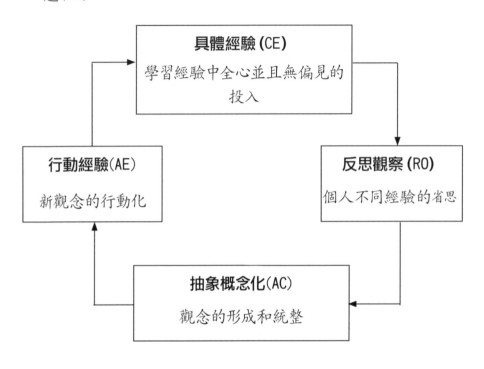

具體經驗 (CE)

學習經驗中全心並且無偏見的投入

行動經驗(AE)

新觀念的行動化

反思觀察 (RO)

個人不同經驗的省思

抽象概念化(AC)

觀念的形成和統整

圖3.Kolb 學 習 循 環 圖

Stewart(1990)指出，Kolb的經驗學習模式，提供了服務學習在建立多樣性的節目內容時一些可依循的途經，在服務學習的設計中，據此學生在活動中可能發展的能力，可以就學生學習的個別偏好與資能，以此作為一個中介的設計依據，設計特別的學習內容。

另外，Delve等人(Delve,I.,Suzann'e M.&Greig S.,1990:10-14)曾提到，良好的服務學習方案有助於參與者之

價值發展--從慈善到社會正義。價值的形成可有五個階段的發展，分別是從探索、澄清、理解、行動、到內化。而參與的方式從最初的團體至最後階段的個人參與，行為動機則應開始於較有誘因的活動，以及能認同團體友誼的活動，以產生舒適滿足及團體之隸屬感，然後再進行其他的學習階段。這些理念均是我們在設計服務學習方案所應特別注意的。

如果能使服務學習注入後現代藝術活動的精神，相信在充滿感性、詩意的藝術過程中，更能增加學習的誘因與豐富性；使學習更具滿足感，且有助於學習者彼此的認同感。

(二) 服務學習方案之四個要素

Fertman等人(Fertman et al.,1996:27-39)認為，有效的服務學習方案需要有四個要素，依序是：準備階段(preparation)、實際服務階段(service)、反思活動階段(reflection)與慶賀階段(celebration)。

準備階段的工作，例如了解社區需求，並與學校課程結合，決定要進行的社區服務主題等；服務階段是實地去做服務工作；反思工作則是服務學習與社區服務最大的不同處；最後慶賀階段是分享的過程，讓學生、被服務機構、老師大家一起來分享彼此的學習與成長，慶賀可以用慶祝同樂的方式進行，也可領贈感謝狀、謝卡、徽章、證明等。

(三) 服務學習方案實例說明

服務學習方案實例之前我們已詳細介紹了Taylor(2002)

的「服務學習做爲後現代藝術及一種教學法」，另外，也還有
許多實例值得參考。例如，在中國的北京的潞河中學，學校剛
好位於京杭運河的源頭，由於運河污泥淤積，環境雜亂，影響
上課和休閒，學校環保社團乃發起一項「綠色承諾」活動（林
勝義，2002）。

這項活動包括研究和服務兩部分，由志願參加的學生分成
歷史、地理、生物和化學等小組，先瞭解運河的現況再規劃服
務的活動。其中生物和化學組所完成的調查報告，部分送到聯
合國教科文組織，具說後來又轉送到中國高層，使運河問題受
到重視。現在，除了學生定期清理運河兩旁環境外，中國當局
也開始整治運河，並且還增設了運河廣場。這是一個成功的服
務學習方案實例，值得參考。

由以上的探討，我們對於服務學習的特質，以及服務學習
的方案設計如何具體化，應該有了基本的概念，我們接下來將
據此綜合之前關於後現代的觀點探討何以服務學習可以被視
爲一個後現代藝術活動與教學法。

第三節　服務學習可以被視爲一個後現代藝術活動與教學法

根據前文第四章對後現代藝術觀所建構的五個論點，在此我
們將據此析論服務學習與後現代藝術結合之可行性與教育意義；
並由此說明服務學習爲何可以做爲後現代藝術教育的教學法。

一、從權力與知識的關係之批判角度言，服務學習對於知識的看法亦是強調經驗學習，沒有絕對權威的知識，與後現代藝術此項內涵相符

從前文第四章中後現代藝術觀的探討之第一項所述：後現代的理論關心權力與知識的關聯，因此在後現代的討論中，藝術被認為是一種「文化的產物」，主張藝術品反應某種文化的內在意義，而沒有絕對權威高尚的藝術。應以開闊的態度來接納不同的種族、性別、及社會團體；對地方傳統與價值、大眾文化也是予以認可與關注（Efland et al.,1996:38-39）。

Jagodzinski認為我們必須能檢視各種文化實踐、文化製品，比如符號表徵系統和各種象徵的實踐，但不是檢視那些來自美麗情緒下所產生的美麗事物。（Pearse,1992:250；Pearse,1997:36）。而Efland等人則認為，應詮釋使藝術知識有效化的權力的作用，善用爭議性論題以凸顯出基於解構的觀點，沒有那一個觀點是絕對的權威這一事實，並確認藝術作品是可以透過許多不同符號表徵系統來構成，呈現一種多元的象徵（Efland et al.,1996:72）。而隨著我們對於權力與知識的批判，傳統對於藝術概念的規範也被解構了。

服務學習做為一個後現代藝術教育活動，首先，如果我們認同服務學習可做為一個後現代藝術與教育活動，則此觀點本身即是對於權力與知識的一種批判。因為它說明了藝術活動並不僅止於博物館、演藝廳裡面的活動，真實生活世界中的活動也可以成為藝術活動；其內涵可以包含大眾文化的、民間文化的、不同社會中之次文化的…等等，多元的影像與聲音。

　　再者，服務學習本身對於權力與知識的看法，也與後現代此項
觀點一致。強調互動關係，從服務中學習。沒有絕對權威的老師與
知識，被服務者也同時是可以省思成長的來源，也是學習過程中的
反思學習對象(Jacoby,1996：5-7)。「反思」包括反省與批判，彼
此互惠的學習，是服務學習過程中學習的重要方法。因此，知識的
形成不是直接灌輸，同樣也是強調多元，從過程的互動與反思經驗
中獲取知識。

　　因此，在這樣一種經驗學習的過程中，配合對於後現代藝術的
權力與知識的關係之批判的議題，服務學習做為後現代藝術的教
學法，將使後現代藝術觀中強調「權力與知識的關係之批判」此一
正向內涵，彰顯於活動與其內容設計中，成為重要的一個學習主
題。同時，也增添「服務學習」批判性的學習內涵。

二、服務學習的教育與後現代藝術的方向，均是強調落實到現實 生活的生活經驗

(一) 後現代藝術行為可以是生活經驗與行為

　　　如前文第四章對後現代藝術觀內涵的探討之第二項所述，
藝術是文化的產物，藝術不能脫離文化、脫離現實、脫離生
活。因此，藝術行為不一定要與日常生活行為絕對劃分開來，
藝術可以是真實行為的真實生活事件。藝術不再只侷限於表
象文化的藝術，也不再是「為藝術而藝術」的觀點。卡布羅的
偶發藝術即是後現代藝術此種理念的一個很好的實例，對卡
布羅而言，日常生活中的活動，如吃草莓、流汗、和第一次見面
的人握手…等經驗，都是最好不過的藝術題材，它們才是生活

的眞義。他的藝術哲學思想，認爲藝術是一種參與的經驗（徐梓寧譯，1996：5-7，14）。這其實是源於Dewey的經驗哲學。這種經驗哲學認爲經驗本身是一個整體，並沒有劃分行動與材料，或是主體與客體（江合建，2000）。而是強調人與環境（包括自然環境與人文環境）的互動關係，認爲應該恢復藝術與日常生活的連續性（劉昌元，1994：116-117；Dewey，1980：3）。

Rorty提及後現代的一個重要方向是：應該重新重視Dewey的看法，即把世界重新賦予魅力，…其方法就是：牢牢地把握具體事物。一言以蔽之，即像Dewey那樣關心社群的具體日常生活，去取代傳統的宗教，強調從具體的、實際事實出發（王岳川，1992）。再者，Hassan（1987：225-230）在「後現代的轉向」一書中，也提出後現代的方向其實就是一種實用的多元主義。也就是說，後現代所主張的種種，雖然顯得多元而不確定，但是卻是有一個重要方向，即落實到實用的生活經驗的目標上。

由此，我們看到後現代藝術觀中強調與現實生活結合的特質，而服務學習也是一種強調從日常生活中去落實的一種經驗教育，以下分析之。

(二) 服務學習也是一種強調生活經驗的教育理念

Usher等人（Usher et al.,1997）認爲，經驗學習已成爲後現代教育的理論與實踐的核心之一，不管是以學科爲基礎或以能力爲基礎的課程，經驗學習均能開展爲其教學法。

　　Fertman等人(Fertman et al.,1996：5-6) 曾提及，服務學習的主要理論基礎，也是來自於Dewey的相關著作、經驗教育觀點。Dewey認為教育的哲學就是生命的哲學，成長的目的是為了帶來更多的成長，堅持：除非某種經驗能帶來成長，使學生由經驗中增加了能力，或因此而更加期待接觸往後的新經驗，否則那種經驗就不是所謂「教育的」經驗（曾漢塘等譯，2000）。

　　Taylor亦提及，大部分的服務學習的理論源自於Dewey的經驗理論。Dewey相信教育包含觀察、知識與判斷，而且是具有高度的主觀成分、個別性以及經驗性的：「教育的成熟與成形，必須透過社會智慧的過程，此乃很重要的一個觀點。」「教育不是生活的手段，教育就是生活本身的作用。」（Taylor，2002：127）因此，生活本身的經驗就是教育，而服務學習就是一種生活經驗教育，透過經驗教育服務學習可以達到學習的效果。相當符合後現代學者們對於後現代發展方向的期許。

(三) 兩者之結合

　　由以上的分析，我們發現服務學習與後現代藝術觀兩者均與Dewey的觀點有某種契合性。後現代藝術的表現途徑可以朝向一種實用的多元主義，藝術發展可以落實到現實生活的經驗；而服務學習也是強調生活中之經驗學習的一種後現代的教育理念。因此，服務學習一方面可以視為一個後現代藝術的生活經驗題材；一方面也是強調從生活經驗的過程中學習，很適合做為後現代藝術教育的教學法。

後現代藝術的創作觀念中,「日常生活的實際經驗」也可以是藝術的很有意義的題材。因此,一個服務學習的過程,可以視爲一個後現代藝術的生活經驗題材,而且,其中我們可以拼貼的生活經驗內容是相當有反省性與教育性的現實人生題材。

另一方面,若結合Dewey的美學,則一個符合完整經驗的條件之經驗,就有一審美性質(劉昌元,1994)。如果我們能眞誠地面對服務學習活動中的實際生活經驗,而藝術經驗則是從其中之完整經驗中去追尋。

三、服務學習與後現代藝術觀,均是強調合作與參與。有助於後現代藝術「從主體走向他者」的實踐

如前文第四章對後現代藝術觀內涵探討之第三項所述:後現代藝術重視主體與客體的互動關係,原本藝術家與觀眾關係被解構了,所謂藝術家的行爲,其界線也被解構了,強調合作、參與、表演活動,以及多元解讀。

(一)服務學習有助於後現代藝術的「參與性與表演性」之實踐

Hassan(1987:171-172)在「後現代的轉向」一書中曾提及「表演性、參與性(Performance,Participation)」乃後現代藝術創作正向性的內涵,目的在塡補不確定性的缺口。

這種特質在卡布羅的偶發藝術的觀點中也可以找到其正向意義,對卡布羅而言,實際參與的活動才是完整的,這種實

際參與，讓我們的身心都專注於藝術活動中，從而將藝術轉化
為經驗，將美學轉化為意義。認為所謂藝術是一種參與活動的
經驗，將參與者和遊戲都轉型了，讓觀眾參與的藝術渙散為某
種情境、操作、結構、反饋系統，與它自己也像是的一種學習過
程（徐梓寧譯，1996：14、19）。例如：偶發藝術的實例《肥皂》
（偶發計劃書）（吳瑪俐譯，1996：53），沒有所謂藝術家的行
為，而是設計出一個由大眾參與的活動，讓參與者可以有機會
在參與某種特殊的行為活動中，去體驗「弄髒」、「洗淨」，以
及過程中的偶發經驗。我們會發現那是一個觀眾參與的活動，
以現實生活為舞台，參與者從事著日常生活真實行為，並體驗
其中。

由Jagodzinski的著作的指引，我們可以想像一些在後現
代主義的架構下實施的藝術教育模式（Jagodzinski,1991,轉
引自Pearse,1997:36）。首先，Jagodzinski認為在後現代主義
下，藝術可被視為是一種社會過程、一種「社會實踐的形式（a
form of social practice）」，藝術可被視為是人們參與
世界的方式，及他們解讀世界影像及符號的方式。同時，藝術
也是人們參與世界時如何被解讀的方式（Pearse,1992:250；
Pearse,1997:36）。

服務學習也是強調合作、參與，以及一種互惠的互動。藉
由服務學習的「合作」，可使參與者透過一起分享責任、權力，
一起努力，來分享成果；透過「互惠」，參與者彼此是教導者也
是學習者，彼此從對方相互學習（黃玉，2001）。所以，參與者
在過程中觀點均改變了。這種透過服務學習的過程，可以改變

彼此的觀念和看法，同時也是後現代藝術觀所強調的，認為從參與的過程中，可能對藝術家和觀看者均產生改變。故服務學習有助於後現代藝術的「參與性與表演性」之實踐。

(二) 服務學習有助於後現代藝術「從主體走向他者」的實踐

另一方面，如前文對後現代藝術正向內涵的探討之第三項中所提及之，後現代藝術重視主體與客體的互動關係之觀點而言。沈清松曾建議後現代的方向應是「從主體走向他者」（沈清松，2000）。對於後現代的藝術教育的內容與方法，Efland則認為應該著重所謂專業藝術家所專注之外的不同人物或團體，以「小敘述」的方式去探尋(Efland et al.,1996:72)。

因此，服務學習的教學法，設計服務學習者或參與者去參與一個不同的文化服務經驗，去體驗不同小文化的特殊性與生活經驗，與後現代的精神吻合，並且，有助於提供後現代藝術活動「從主體走向他者」更豐富而正向的題材。

在服務過程的服務者與被服務者的互惠觀念下，使我們有機會做多元的角色接觸，挑戰自己既有刻板印象、偏見，使我們學習、了解，並能尊重他者的不同，進一步使我們的觀念轉變與自我成長。這樣的特色不僅與Efland等人認為後現代藝術的特質是多元解讀及重視小敘述的精神吻合，也能符合Jagodzinski所認為的後現代藝術可被視為是一種社會過程、是一種「社會實踐的形式」，與完成Jagodzinski所認為的，後現代藝術教育在完成社會符號系統解構的目的。

因之,服務學習的服務與學習都是生活中很具體正向的方向。藉由參與服務性質的活動,走入社會服務他人,符合後現代藝術活動「從主體走向他者」的期許,並且從其經驗中反省學習。也有助於後現代藝術走向現實社會生活之實踐,更能培養對於社會文化的責任感。

(三) 小結

從以上的探討,我們發現到服務學習的教育理念中,有許多概念與後現代藝術觀的此項正向內涵確實有相通之處。服務學習也是強調合作、參與,重視現實經驗的實踐參與行動(徐梓寧譯,1996);而後現代藝術觀的此項正向內涵,則是強調「由主體走向他者」,以及一種「參與與表演性」。兩者確實相當具有相似性,並且有相得益彰之效。

四、服務學習可做為一個「生活事件之拼貼」的後現代藝術活動

如前文第四章對後現代藝術觀內涵的探討之第四項所述:藝術可以自由地使用新時代的各式科技媒材,更可從多樣的影像資源中去選擇、去處理,拼貼出各種屬於自己的感動世界。

Kearney認為後現代的藝術家就像一個「拼貼者」(collagist),真實世界的現象,被無止境地一再詼諧或嘲諷地「改編模仿」(parodying)、「佯裝扮演」(simulating)、「複製(reproducing)形象」,或是將隱喻交融;去發現真實現象的瑣碎意義,並重組(Kearney,1988:8-12;Pearse,1992:248)。Hassan也曾提及所謂的「混雜交合(hybridization),或者各種

形式的變異性複製（mutant replication）」，是後現代藝術創作的正向方法（Hassan，1987：170-171）。這其實與Kearney之「拼貼」的概念是一致的。

從這裡我們發現到，在後現代解構了原本的造形藝術之概念後，「拼貼」的概念與方法，成了後現代藝術很重要的一環。

在後現代藝術家卡布羅的偶發藝術中，利用「拼貼事件」的方法，開始結合不同藝術裏的元素進行藝術拼貼行為，拼貼的「事件」包括音樂拼貼（聲音拼貼）、造型拼貼、行為動作拼貼。也就是拼貼真實生活中的任何行為、造形、聲音。即便是原本「非藝術性」的材料，也成為可以拼貼的元素。其中，音樂拼貼，諸如：掌聲、笑聲、叫聲、椅子聲、流水聲…任何自然的聲音也成為可以拼貼的聲音；造形拼貼，諸如：壁紙、車票、報紙、布、鐵絲、輪胎…任何生活中的造形元素，均可拼貼；行為動作拼貼，則指活動中的人與物（吳瑪俐譯，1996：13）。偶發藝術家設計後現代藝術活動，而觀眾參與其中，產生真實生活行為的經驗之事件拼貼。

卡布羅歸納了五種傳播的模型，這些模型都根源於「日常生活、和藝術無關的行業以及自然」，卻把它們都當作構思創作的方法。它們分別是：情境（situation）、操作（operation）、結構（structure）、反饋（feedback）和學習－－或說日常環境和發生的事情、事情如何進行，內容是什麼、自然和人類活動的循環和系統、藝術品或情境的再循環（有改變和互動的可能），以及諸如哲學探究、感官訓練和教育示範等過程。也就是從社會而非從原本人們所認定的藝術行為出發，卻仍像是藝術家的創作（徐梓寧譯，1996：11）。

165

　　而服務學習即從社會中尋找服務的對象,非常符合卡布羅所謂從「日常生活、和藝術無關的行業以及自然」中尋找題材的想法。而且服務學習強調從服務中學習,其理念亦與卡布羅之五種傳播的模型有相似處,同樣強調反饋與學習。而整個服務學習的活動則可以以後現代藝術的理念加以設計,以融合後現代的拼貼事件的理念,使其結構如同一個儀式般,在操作過程中,經驗各種充滿感動力的情境。而所有服務學習的過程中之行為動作、聲音、造形…,均視為被拼貼的元素。例如:服務、學習、參與、互動、動感活動之設計、影像造形活動、各種聲音、音樂、日記、穿著、表情、各類視覺影像、景象、環境空間…,均成為以服務學習為主題的一個後現代藝術活動之拼貼內容(謝攸青,民92)。

　　因此,透過將服務學習設計成一個後現代藝術的「生活事件拼貼的活動」,將是很有教育意義的一種拼貼題材。

五、服務學習的「反省與回饋」之經驗學習,符合並有助於後現代藝術正向感動力之追求的特質

　　如前文第四章對後現代藝術觀內涵的探討之第五項所述:後現代藝術雖然對過去的藝術觀點作解構與批判,但是仍然應有正向的感動力之追尋。誠如Hassan所主張,後現代主義除了有否定的特徵與解構的趨勢之外,也應該有所重建(Hassan,1987:168-173)。這也是為何Dewey的思想在後現代中會重新受到重視的原因。Dewey強調從現實人生經驗中去追求一種「完滿的」自我實踐的經驗,從真誠面對人生經驗的態度,有計畫的「做」與「受」之過程中反思成長,藉此產生一種正向的熱情,強調藝術經驗與生命內在世界的連結(Dewey,1980:38,46-50)。因此,我們發現

後現代藝術與服務學習兩者的方向，也都強調從參與、互動中「反省」，並藉此追求Dewey所謂藝術經驗的完滿感，走向一種對人生的負責態度，亦即筆者所謂正向感動力。

　　服務學習非常強調從服務的實務經驗反省與回饋之學習經驗（Taylor，2002:125）。服務學習的服務與學習都是生活中很具體正向的方向。藉由參與服務性質的活動，走入社會服務他人，符合後現代藝術活動「從主體走向他者」的期許，並且從其經驗中反省學習。此種經由「反省」來學習的理念，有助於後現代藝術走向現實社會生活之實踐，更能培養對於社會文化的責任感。符合後現代藝術希望能追求Dewey的「藝術經驗」之完滿感，即筆者所謂正向感動力的特質。

　　從Dewey觀點解釋，也就是在「服務」的「做」的經驗同時，也有「受」的「學習」。並且此「服務學習」與「後現代藝術」的結合，使得活動不僅止於追求「完整經驗」，更藉由後現代藝術理念的融入，充滿許多能激發出Dewey所謂完整經驗之所以能成為藝術經驗的因素，使活動的「學習」有更多追求「藝術經驗」的正向感動力的機會。

　　從以上的探討中，我們發現反省與回饋是很重要的後現代藝術方法，也是服務學習的方法。二者彼此可提供不同的內涵而相輔相成。以下我們分成兩方面說明（謝攸青，2003b）：

（一）後現代藝術可藉助服務學習的主題，而激發更多「正向的」感動力量之學習經驗

　　Kearney與Pearse以為，後現代主義者若要終結現代，並不一定要用無價值，或者虛無主義的態度才能做到，後現代主義者應該以重新創造我們存在的本質的方式，去重新檢視現代主義者的理想，並且恢復人道主義的目的（Pearse,1992:248-250）。服務學習強調大家一起站起來，追求社會改變與社會正義以解決問題，很符合積極恢復人道主義的目的。此外，在服務過程的服務者與被服務者的互惠觀念，以及有機會做多元的角色接觸，均可挑戰自己既有刻板印象、偏見，學習、了解，尊重別人的不同而帶來的觀念的轉變與自我成長。

　　如果一個後現代藝術行為是透過服務學習的主題，則我們反省與回饋的方向，可以朝向對整個地球與社會的生活世界之關注與關懷的態度，不再只是關心藝術或社會相關的爭議性與衝突問題，更能引向服務與學習的議題。也就是說，後現代藝術可經由服務學習的主題而走向更生活化而正向意義的教育價值。

　　如同後現代偶發藝術家卡布羅所言，藝術可以有道德正向性（徐梓寧譯，1996：137），而他所提之構思創作的方法中即提及「反饋」（feedback）和「學習」（徐梓寧譯，1996：11）。而在Taylor文中「Mazeud的清河運動」的行動藝術實例中，我們發現到了一個具有服務學習精神的後現代藝術，Taylor分析這活動的啟示，對我們而言相當具有參考價值：從整個地球的生態的角度來看一個藝術行動的價值而言，這是一個很有意義的必要藝術。我們可以透過此藝術活動，去形塑我們

的社會，感受我們日常的社會生活。如果我們每個人都能參與到有服務性質的儀式性藝術的服務中，我們的世界將會如何？（Taylor,2002:126-127）而這也正是筆者所認為藝術不可或缺的重要內涵，一種藝術的正向性之感動力量。

(二) 服務學習的學習可藉助後現代藝術性的感動力量，激發豐富生動的內在活力與生命內涵

在原本的藝術概念被解構後，後現代哲學家Lyotard，提出了「崇高」的觀念，來形容後現代藝術的感動力量，即一種在面對崇高之感時的熱切之感，認為人經驗此種感動力時，能釋放出一大能量，朝向無限，並在時間中持久不去，一種不同於「敬」的情感；一種具有單純性，不經人工藝巧增飾的自然情感（沈清松，2000）。

當我們在服務學習的過程中，提示這樣的感覺，並設計相關的活動去追尋時，我們真誠地去遭遇問題、面對問題，產生經驗並且學習。計畫的活動中，以真誠負責的態度面對著現實人生的問題時，我們不僅在學習，也在經驗著人生，並且受生命的感動。

當某種正向的感動力量，可能如同Lyotard所形容的那種感動產生時，那是一種藝術，也是一種教育，更可以是人生的信仰；是可以普及到每個人的事，更是教育工作者可以投入使其普及化的事業。與服務學習的服務精神與學習特質結合，使學生充分參與到活動中，確實去從行動中觀察、體驗生活、追尋感動、反省批判…。則服務不僅止於付出，同時更是在自己

的生命中注入感動的藝術力量,將有許多成長與學習的喜悅經驗。

因此,因為服務學習本身即具正向的社會建設性的意義,又兼具生活經驗學習的特質,與後現代藝術在許多方面均有相融之處。如果我們再加入後現代藝術的某些方法,例如:加入某種後現代藝術的狂歡性、讓整個服務學習的結構,如同一個後現代藝術儀式一般,成為有結構性的某種冥想性與崇高性感受的事件的拼貼。例如:多元影像的運用以激發心靈的情境、音樂的挑選與適時地分享聆聽感受音樂與生活經驗之間的關係、拍攝紀錄影像的感受過程、具有詩意的感性互動…等。則在服務學習與後現代藝術的特質之相輔相成之下,必能激發許多豐富的後現代藝術性的感動力量,並且深具正向的教育意義。

六、結 語

根據上述的分析可以了解到服務學習確實非常適合做為後現代藝術教育的教學方法。在此我們希望結合後現代藝術與服務學習的理念,為後現代藝術教育開創較樂觀積極的一面,而服務學習做為後現代藝術教育的教學法確實能達到這種效果。

Boyer認為,統整學生觀念,將思想與行動聯結,並激勵學生,使學生能夠活得有尊嚴、有目的,乃是教育重要的目標。所以Boyer認為應該幫助學生了解自己以外的事物,並明瞭我們的世界是彼此互賴的,否則新的一代將無法負責的生活,而向下沈淪(Taylor,2002:137)。而服務學習做為後現代藝術的教學法適可

達成此一目標。

在後現代藝術觀的正向內涵之探討下，我們發現服務學習的實踐不僅是一種後現代藝術，也是一種很好的後現代藝術教育的方式。服務學習的服務互惠、追求社會正義不僅能完成Kearney與Pearse去重新檢視現代主義者的理想，並且恢復人道主義的目的；而且服務的過程中的多元的接觸、不斷省思，也吻合Efland等人的後現代藝術的特質是多元解讀及重視小敘述的精神，和Jagodzinski所認為的後現代藝術是一種「社會實踐的形式」，和其完成社會符號系統解構的目的。

服務學習的理念在台灣方興未艾，後現代藝術教育的理念在台灣也未發展成熟，在此我們嘗試結合後現代藝術與服務學習的理念，在理論建構和理念的結合上僅能稱是初步的成果，希望未來有更多的相關理論探討和方案設計的作品出現，以充實服務學習與後現代藝術教育的研究。下一章我們將舉出一個具體可行之方案設計實例。

7
CHAPTER

後現代藝術教育服務學習方案的實例設計

在後現代藝術與教育的基本理念之探討下，我們了解到後現代的藝術教育可以是相當不同的模式，而在前一章中我們已就前文中關於後現代主義思想與藝術的特質之結論，綜合分析在後現代藝術觀點之下，服務學習可以做為一個後現代藝術活動，並且就後現代藝術教育而言，可以是很不錯的教學法。於是在這一章中，我們試圖拋磚引玉，舉出一個具體實例的設計方案，以作為服務學習與後現代藝術教育結合的更積極可行途徑之參考。因為僅止於設計，不完整而須細節發展之處所在都有。在此章中，我們將於第一節先說明方案實例的設計內容，並於第二節說明這樣一個方案的實例設計在後現代藝術教育中的意義。以下是我們的方案說明。

第一節　後現代藝術教育服務學習方案實例設計

本後現代藝術教育服務學習方案，主要是要求參與服務學習的大學生以小組為單位，去參與過程中的各類活動、服務需要服務的

老人，並幫助他們去完成一件最想完成的事情，例如一個旅程、或去見一個人等等，每一組並須要把服務過程的種種拍成紀錄片，同時也彼此分享經驗。並且希望參與者在服務學習的過程，有機會去追尋一種生活中昇華之正向感動經驗，反省、學習、並成長（謝攸青，2003a）。

經由參與一個服務學習的過程，也如同一個後現代藝術的創作之參與者。藉由生活化的學習過程，大學生不僅從服務中去學會付出、體會生活以及體驗老人家的人生經驗。也從各種活動的參與，及拍攝紀錄整個服務學習的過程當中，體驗後現代藝術的創作觀與創作經驗的種種，同時也反省人與人之間的種種。例如：整個活動過程如同後現代藝術儀式般的進行；某些活動中可能有某種嬉鬧愉悅的狂歡氣氛；而參與者可以各自拼貼出自己豐富的造形、聲音、行為動作之意象世界，追尋後現代藝術正向的感動經驗。此方案理念，不僅賦予服務學習某種後現代藝術的豐富活力，同時也為後現代藝術教育開創一個積極、樂觀的方向。

因此，我們期望一個服務學習的方案，能從生活化的實際經驗中，藉由方案設計追求一種生活中昇華之正向性感動經驗，產生後現代藝術的審美內涵，進而成長並學習。

根據前一章的分析，我們可以發現到服務學習與後現代藝術創作觀點，確實有相結合的可行性。在此我們將進一步分析服務學習可以設計為一後現代藝術創作的行為之方法運用，以及方案設計可資運用的內涵方法，然後據以設計此實例之方案發展的內容。以下先了解後現代藝術創作的方法與服務學習的過程中可能利用的方法：

一、後現代藝術創作方法的運用與服務學習的過程

因為服務學習強調以服務與學習並重為基礎,不同於一般的志工之自願性服務,因此服務學習活動強調活動的安排與學習內容,強調合作與互動。於是如何結構出一個具有學習意義的服務內容,便成為服務學習很重要的一環。而後現代藝術之與日常生活的結合,也強調一種儀式性質與計畫性的感動性內涵之形成,因此也有一些創作的方法論的思考。兩者在同時都重視一種結構性的同時,我們發現其結構也有相容處,而在內涵上則有相輔相成之意涵。

(一) 後現代藝術創作的方法與運用

後現代藝術創作觀,繪畫與雕刻的劃分已成為無意義,表演舞台與現實人生舞台也不完全區隔了,我們可以自由地拼貼任何感動的元素。一方面是因為人類社會進入資訊時代,人與人之間的互動交流模式已然轉變,科技影像產品隨手可得,於是此類藝術觀點的產生,其實是反應著社會現象,即:人類社會可以不必完全依靠手工就能大量製造許多產品,影像的複製與傳輸也已非常快速而逼真,藝術表現可利用與表現的空間當然隨之大幅改變,因此,本書將立足於此後現代發展出來的新概念,認為藝術創作的媒材與方式,是可以自由地利用各種現實影像與現成物件或行為活動作拼貼。而事實上,若以後現代的哲學觀之「和解態度」出發,拼貼的內容可以更多元化而非「排他」的態度,不一定要如同某些偶發藝術家們較著重在一種反傳統的批判議題上,而是可以直接運用新的藝術方法與創作觀點,表達更多關心生活與社會的題材。可以利用後現代

藝術的「權充」手法，利用現成的藝術材料作「解構」以及「拼貼」。因此，方案中老人家的舊照片、喜歡聽的音樂、特別有意義的一福畫、日記、舊車票、郵票…，任何感動我們的事物，包括聲音、音樂、行為、視覺影像，均可在方案活動的整個後現代藝術活動儀式中拼貼成感性的元素。如此，則每個人都可以從週遭環境中擷取各式材料，自由拼貼出自己的生活意象空間與有詩意的感性生活。

如同我們在之前第四章中所提及的後現代藝術創作的觀點與方法，一個與服務學習結合的後現代藝術儀式活動，本身是一個後現代藝術教育活動，也是一個後現代藝術活動，因此，其中發展的方法當然也是我們可以利用的，除了上述「拼貼」的方法之外，還包括：儀式、參與、狂歡性、反諷、後現代的批判與想像…。

Taylor（2002:125）解釋後現代行動藝術與服務學習理論之間的關聯性。一方面解釋服務學習的基本要素包括：承諾（互惠與回饋）、反省、共同意向之合作…等特徵；一方面提出了一個具有服務學習精神的後現代行動藝術的實例--「Mazeud的清河運動」的行動藝術，來說明後現代藝術已經不同於現代主義的藝術觀，強調「合作」與「觀賞者的參與」在後現代藝術活動中的重要性，並且從日常生活的結構化與價值化中，引出了對於社會現實力量與知識的一種關注，由此來說明後現代行動藝術與服務學習理論之間的關聯性。

在「Mazeud的清河運動」的行動藝術中包括的一些藝術

形成的方法是我們可以應用的，包括：儀式（ceremony）、行動（performance）、日記（journal writing）、詩意（poetry）、教育意義（teaching）、矯治（curating）、演說（lecturing），以及與他人的合作（collaborating），此些內在訓練的方法，目的在透過各種不同的聲音，使我們能關注到文化本身的內涵（Taylor,2002：125）。

　　卡布羅曾提及藝術已不是以往經驗中的藝術，而是現代社會本身，尤其是人們如何溝通、溝通的內容、在過程中所發生的種種，以及它如何將我們和超乎社會的自然法則相關聯。他歸納了五種傳播的模型，這些模型都根源於「日常生活、和藝術無關的行業以及自然」，卻把它們都當作構思創作的方法。它們分別是：情境（situation）、操作（operation）、結構（structure）、反饋（feedback）和學習--或說日常環境和發生的事情、事情如何進行，內容是什麼、自然和人類活動的循環和系統、藝術品或情境的再循環（有改變和互動的可能），以及諸如哲學探究、感官訓練和教育示範等過程（徐梓寧譯，1996：11）。

　　結合服務學習與後現代行動藝術，當我們所有人都參與到活動的經驗中時，我們不僅需要服務學習的實施要素，我們也希望能融入後現代藝術的情境、操作、結構與經驗內涵。「反饋系統」與「結構性」，是「服務學習」與「後現代藝術行動的儀式」所需要的共同特徵，而在「情境」方面，則須注入更多藝術性意象的成分與操作，例如：多元影像的運用以激發心靈的情境、音樂的挑選與適時地分享聆聽感受音樂與生活經驗之

間的關係、拍攝紀錄影像的感受過程、具有詩意的感性互動、肢體動作行為的設計規劃、儀式性的活動程序規劃、練習…等，我們在此需要兩種基本態度，即「儀式般的真誠態度」與「詩意」。

(二)服務學習的經驗學習理論

經驗教育是服務學習的重要理論來源，因為服務學習是以學習為基礎，透過經驗教育服務學習可以達到學習的效果。以Kolb(1981)的經驗教育的理論來看，學習是經由經驗的傳遞而建立知識的過程，包括四個階段：具體經驗(CE)、反思觀察(RO)、抽象概念化(AC)與行動經驗(AE)。這四個階段是一個循環過程，每一個階段提供做為下一個階段的基礎。

在此我們也可以利用一些方法來進行，例如：整個服務過程的參與行為、紀錄片的拍攝，即可產生具體經驗（CE）與行動經驗（AE）；日記、討論互動、報告…，則可有助於反思觀察（RO）、抽象概念化（AC），而學習與反省是隨時存在。

(三)服務學習方案與價值發展：五階段服務學習發展模式

Delve等人(Delve,I.,Suzann'e M.&Greig S.,1990:10-14)曾提到，良好的服務學習方案有助於參與者之價值發展--從慈善到社會正義。價值的形成可有五個階段的發展，分別是從探索、澄清、理解、行動、到內化。而參與的方式從最初的團體至最後階段的個人參與，行為動機則應開始於較有誘因的活動，及能認同團體友誼的活動，以產生舒適滿

足及團體之隸屬感。這些理念均是我們在設計服務學習方案所應特別注意的。

根據Delve等人的五階段服務學習發展模式架構,在設計服務學習方案時可以先以團體的方式參與,而且設計的方案內容最好是能有參與誘因的活動、有認同團體友誼的要素。因此,本服務學習方案設計學生以小組拍攝紀錄片的方式,來呈現服務成果,不僅有團體認同的歸屬感,而拍攝紀錄片對學生來說也是充滿新鮮、誘因的活動,所以這些方案內容適可符合這些要素。

從前面的探討中,我們發現到服務學習的教育理念中,有許多概念與後現代藝術的精神有相通之處,例如:強調合作、參與與反省。而整個方案在教育與學習程序方面之方法,則可以從服務學習與經驗教育的方法中,引入更多參與、反省、互動、合作的方法。而事實上,整個活動是一個整體,學習與反省是隨時存在,並非侷限於何時或何處。

(四) 服務學習與後現代藝術方法結合所能進行的反省與回饋之經驗學習

在這裏我們將服務學習與後現代藝術方法結合所能進行的反省與回饋之經驗學習,分為以下五方面來說明:

1. 感動力—如儀式的活動

當我們在進行此後現代藝術活動方案時,我們的態度是一種眞誠的態度,如同進行一個「儀式」一般,眞誠地面對服

務對象、人生經驗的課題，並追尋一種內在實踐與反省的正向感動經驗。例如：Taylor（2002）所提及之「後現代藝術活動的重要性，可從日常生活的結構化與價值化中，引出對於社會現實力量與知識的一種關注」，其中「社會現實力量與知識的一種關注」則是一種正向積極的成長經驗與力量，也能使人的內心產生對社會的了解與對知識的感觸的一種感動經驗，是藝術的，同時也是服務學習很好的學習內容。

2.行動力—參與

後現代藝術強調觀眾的參與，一個後現代藝術創作的參與行為，同時也是一個生活中助人的服務行為，也是學習的經驗與行動力，親身體驗「人生如戲，戲如人生」的感動。服務學習之所以可以被視為是一種後現代藝術，是因為服務學習不僅強調是一種互惠的互動，而且透過服務學習的過程可以改變彼此的觀念和看法—這也是後現代藝術觀所強調的，在後現代藝術參與的過程中，可能對藝術家和觀看者均產生改變。

3.後現代的想像力

活動可以具有某種後現代的狂歡性特質，使整個活動中充滿自由想像的機會與空間。經驗知識的學習，乃是透過各類互動與多元地藉由過程種種，由參與者運用自己的想像力自由拼貼組織成為自己的可用知識。例如：後現代藝術的創作理念、老人家的世代之生活與社會狀況、人與人的關係、人生觀、個人價值的差異性…

4.後現代的包容力與責任感

　　了解不同生活背景中的感性世界,包容不同文化背景生活中的無奈與特殊性,感受其意象情境與意義,並且體驗對生命生活的一份責任感。

5.後現代的批判力

　　當我們在進行此方案時,我們可以提示學生去思考,是否老人家的文化意象中有何相關的社會背景,影響其思維與感受。例如:「權利與知識的批判」、「社會文化的批判」。

　　如果後現代藝術創作的觀念,能與服務學習的教育理念結合,不僅是個後現代的具啟發性的虛構,而且虛構中充滿主體與客體的自由互動,更可以有許多豐富的可經驗的議題,可以充滿感性也同時有理性,更可激盪參與者後現代的批判思考,一方面是可以從經驗中學習後現代世界的多元媒體現象,一方面也可以學習走向他者,關懷他者並包容衝突意見,對於整個人類社會的人文意義也將發揮更大的感動力。而在教育方面,其普及力也將更廣闊。使得服務學習藉助後現代藝術活動來激發更豐富的學習內涵。而後現代藝術活動也可以藉由服務學習的精神豐富其正向感動生活生命的內涵,而能與現實生活產生更多啟示與連結。

二、本後現代藝術教育之服務學習方案設計實例說明:
「資深大國民」─老人之家服務學習

　　根據本書這第六、七章的分析，我們可以發現到服務學習與後現代藝術創作觀點，確實有相結合的可行性，服務學習不僅可以視為一後現代藝術創作的行為，而且其本身也是一個很好的後現代藝術教育方法。所以，以服務學習做為後現代藝術教育的教學方法確實是非常適合的。而本書之服務學習方案的設計內容與一般常見的服務學習方案內容不同之處，更在於將後現代藝術情境之理念融入經驗與學習，而服務的過程中，加入更多此類活動安排，拍攝完一個旅程紀錄片之後，反省階段則有彼此分享與討論。筆者認為，這樣的內容安排下，將使整個活動中充滿後現代的理念之實踐特質。

(一) 方案簡述

　　本方案係綜合「服務學習」、「後現代藝術創作」、「後現代藝術教育」之理念而設計，旨在透過大學生參與老人之家服務學習的老人服務活動，在服務學習過程中，不僅幫助到需要幫助的老人、並推展後現代藝術的理念，而自己也能從後現代藝術的行為儀式中學習到後現代藝術的理念、後現代藝術的行動能力、經驗真實生命的感動力，從遭遇問題、面對問題的實際生活經驗中學習，與個人價值的改變。

　　使整個服務過程成為一個有結構性的藝術儀式般，拼貼著充滿人生真實意涵的感動意象，從互動對談中、從參與中、從影像經驗分享中、從合作的學習經驗中，經驗人生的感動力、後現代藝術行動的儀式、參與感、服務付出的可貴，以及學習的經驗與成長。

　　活動的主要內容之一，是事先將學生分成數個小組，每一小組的服務對象是一個老人，事前先安排一系列藝術課程，包括操作、訓練學生拍攝紀錄片的能力、情感激發、了解人生、了解後現代藝術的創作理念與時代意義。而安排學生服務老人幫助他們去完成他目前最想要去完成的旅程或一件事，並把這過程拍攝下來，服務學習結束時每小組要發表一卷紀錄片做分享。本方案可利用寒假或暑假期間的四周時間實施。

(二) 關於方案整體實施程序之設計理念

　　本方案設計不僅是服務學習活動的生活經驗，而且是一個後現代藝術的儀式，必須以真誠的態度面對一切的拼貼行為，拼貼的要素，包括所有的人與人的互動、學習、情境與影像…。事實上，一個有服務精神的後現代藝術活動，也將對於我們整個地球，整個世界是有正面教育意義的。如果藝術的活動的設計能讓更多人參與，能與許多生活中服務性質的主題結合，對整個世界與藝術的發展，都是一件很好的事。

　　服務學習，非常符合後現代的教育精神，不預設立場與絕對的是非與知識，而是強調從有正面意義與價值的實踐付出與經驗中，自我學習、反省與成長，既有批判多元的思考與實踐的經驗，而且具有明顯正面價值的教育意義。

　　結合服務學習與後現代行動藝術，當我們所有人都參與到活動的經驗中時，我們不僅需要服務學習的實施要素，我們也希望能融入後現代藝術的情境、操作、結構與經驗內涵。「反

饋系統」與「結構性」，是「服務學習」與「後現代藝術行動的儀式」所需要的共同特徵，而在「情境」方面，則須注入更多藝術性意象的成分與操作，過程中我們需要兩種基本態度，即「儀式般的眞誠態度」與「詩意」；另一方面，在教育與學習程序上，則可以從服務學習與經驗教育的方法中，引入更多參與、反省、互動、合作的方法。而事實上，整個活動是一個整體，學習與反省是隨時存在，並非侷限於何時或何處。

本方案的實施過程中，先讓學生觀看相關影片，包括電影、紀錄片（是一種替代經驗、具體經驗）；討論互動、報告、日記（反思觀察與抽象概念形成）；拍成紀錄片、動態活動（行動），這一系列的過程將符合上述的Kolb的「經驗學習週期」及Delve等人的「經驗學習循環與服務學習模式的比較圖」的觀念。

(三) 方案的發展

因爲此方案既具有服務學習的特質，同時也將設計爲一個後現代藝術的行爲儀式，因此，我們必須同時具備兩方面的內涵。我們將先就後現代藝術的整體拼貼概念與方案可利用的藝術方法做初步說明。再做綜合敘述，因爲其中「反饋系統」與「結構性」，是「服務學習」與「後現代藝術行動的儀式」所需要的共同特徵，藝術情境與操作則可以綜合到整個方案結構中做說明。因此，我們將後現代藝術的內涵特質綜合到服務學習的過程中，以具體的方式說明方案內容。

1.此方案之後現代藝術活動的拼貼元素

「拼貼事件」的概念，認爲藝術活動可以結合不同藝術裏的元素進行藝術拼貼行爲，拼貼的「事件」包括音樂拼貼（聲音拼貼）、造形拼貼、行爲動作拼貼。（吳瑪俐譯，1996：13）。藝術創作的媒材與方式，是可以自由地利用各種現實影像與現成物件或行爲活動作拼貼。

此方案整體即一個後現代藝術活動，因此，所有服務學習的過程中之所有行爲動作、聲音、造形…，均視爲被拼貼的元素。以下就此三方面說明其拼貼的元素可能的意象內容。

(1) 拼貼之「行爲動作」：

包括服務、學習、參與、互動、動感活動之設計、拍攝紀錄片…等所有行爲動作。

(2) 拼貼的「聲音」：

老人的聲音（如：說故事的聲音）、服務者的聲音、對話的聲音、分享的音樂（如：老人懷念的音樂或服務者喜歡聽的音樂）、影片的音樂、討論的聲音、笑聲、活動的聲音、所處環境中背景嘈雜的聲音…。

(3) 拼貼的「造形」：

所處之各種眞實環境空間（如：現在老人的老家的樣子、火車、車內外景象）、本方案中老人的舊照片（如：老家、馬路、生活景象的舊照片、老朋友、童年、年輕歲月…）、特別有意義的畫或影像、日記、舊車票、郵票、舊東西、老人的穿著、表情、服務學生準備的東西、服務學生的特殊裝扮、活動空

間的造形、各種活動的肢體動作、影片的影像、紀錄片的拍攝內容…，所有計畫呈現的影像，與行為過程中感受到的影像。

也就是說，此方案之後現代藝術活動的拼貼元素，包含整個活動過程中的所有元素，任何感動我們的事物，包括聲音、音樂、行為、視覺影像，均可在方案活動的整個後現代藝術活動儀式中拼貼成感性的元素。

2.後現代藝術創作的方法之運用：

藉由參與者與被服務者彼此之各類互動關係，使整個活動有計畫性，卻同時也有許多自由發展的空間。因此，活動本身可以安排在不同的時間與空間中進行某一類的事件拼貼，以某種想像為主軸進行，例如每日探訪老人，以不同的裝扮、道具出現，激發某種特殊互動情境，拼貼可預期與不可預期的偶發元素。

在Taylor（2002：125）文中所提「Mazeud的清河運動」的行動藝術中包括的一些藝術形成的方法是我們可以應用的，包括：儀式（ceremony）、行動（performance）、日記（journal writing）、詩意（poetry）、教育意義（teaching）、矯治（curating）、演說（lecturing），以及與他人的合作（collaborating），此些內在訓練的方法，目的在透過各種不同的聲音，使我們能關注到文化本身的內涵。

尤其在參與服務者的內在對話上，我們希望提示兩個重要心態，即儀式與詩意的感受。

(1) 儀式：將整個活動當成一個儀式般進行，以眞誠的心面對
所經歷的一切，追尋其內在的感動力量。

(2) 詩意：整個活動在情境與操作上，在心境中帶入一種充滿
詩意的氣息。

也就是說，我們希望將整個方案活動，如同一個儀式般認眞
眞誠地進行，並充滿詩意。並以此爲基礎，進行其他與服務學習
相關的行動、日記、教育、反省、合作…等方法。因此，以下以服
務學習的方案設計要素爲基礎作綜合性方案敍述。

3.以服務學習方案設計的四個要素作爲發展之方案內容

Fertman et al.(1996:27-39)認爲，有效的服務學習方案
需要有四個要素：準備(preparation)、實際服務(service)、反
思活動(reflection)與慶賀(celebration)。

準備的工作如了解社區需求，並與學校課程結合，決定要進
行的社區服務主題等；服務則是實地去做服務工作；反思工作則
是服務學習與社區服務最大的不同處；最後慶賀是分享的過程，
讓學生、被服務機構、老師大家一起來分享彼此的學習與成長，
慶賀可以祝同樂方式進行，並可領贈感謝狀、謝卡、徽章、證明
等。

基於以上的理念，本方案在設計時將方案的內容主要分爲
準備工作、實際服務、反思活動與慶賀等四個項目來進行。

此外，根據Eyler和Giles的研究，影響服務學習方案成功

與否的因素有五個：1.服務機構的品質2.學生課堂學習與服務學習經驗的連結3.結構化反思活動4.多元化的服務經驗5.被服務機構的參與及聲音。其中的「2.學生課堂學習與服務學習經驗的連結」和「3.結構化反思活動」是達成服務學習教育目標最重要的兩個因素(Eyler et al.,1999:165-185)。

因此，基於以上之理念，本方案之發展說明如下：

(1) 準備工作

①此方案的服務學習理念與後現代藝術行動儀式的內涵與意義之了解。建立基本眞誠學習之心態。

②學生對相關背景知識的了解：

包括：後現代藝術觀相關課程安排理念與實例，老人心理之了解、人生議題、老人家的成長年代的時代背景相關課程。

③影音賞析：

影片欣賞有的是外文，老人家可能看不懂或沒興趣，因此，影片欣賞偏向學生的準備階段中進行。觀賞以老人之人生回顧爲主題的相關影片，例如：「油炸綠蕃茄」、「阿信」…；以老人的年代爲背景的相關影片、音樂；當時流行的影像、音樂…。而音樂或圖片則可事前了解與挑選準備，在服務的過程中送給老人家或與老人家分享心得，也可以是很好的交談主題。

④拍攝技巧與相關理念課程：

因爲本方案涉及一些專業技術問題，例如攝影器材的操作

等，因此，學生在實際參與服務學習前應對這些相關背景知識做初步的了解，老師有必要要求學生先對此下工夫。有關紀錄片的製作可參考王亞維譯，Michael Rabiger著，「製作紀錄片」（王亞維譯，1998）及陳建道編著之「紀錄片之製作」（陳建道，民67）二書，並安排學生觀摩紀錄片「飄浪之女」[4]，學習、揣摩紀錄片的表現可能方式。因為我們的真實生活事物可以拼貼成為藝術品，紀錄片即有計畫地拼貼真實生活並紀錄。紀錄片的拍攝是整個服務學習的重要過程，包括針對老人家的紀錄片，也包括彼此互動參與的紀錄。

⑤服務機構的挑選與服務機構接洽服務學習事宜：
由老師或學生代表與服務機構接洽服務學習事宜。

⑥規劃服務學習過程、簽訂服務合約：

因為本學習方案必須針對個別老人做服務，因此須先了解並挑選較適合並且有意願參與的服務對象。規劃服務學習的過程，老師事先與機構聯繫再由學生與服務學習機構簽訂服務合約。

⑦校方成立服務學習指導小組：

因為在台灣沒有類似美國大學有專責機構負責學生服務學習工作，因此，事先應協調相關單位成立服務學習指導小組，以便在行政上做適度支援。

[4] 楊力州、朱詩倩製作，是關於三個橫跨三個世紀，各相差三十年的台灣女人東京異地的生活紀實。公共電視公司出版。

⑧學生保險與經費籌措：

因爲校外活動涉及人身安全，所以學生一定要投保保險，未成年學生事先亦須有家長同意書。另外經費籌措可向校方申請支援，或向相關單位（青輔會）及相關民間團體寫信、遊說募款。

(2) 實際服務：

①問題了解階段：

服務初期，將學生分組，分別去探討相關主題，再提出綜合報告，討論如何進行服務之細節。

②實際訪談、認識階段：

每天固定時間探望老人，陪伴老人聊天、散步，聆聽老人說故事，帶來溫馨與關懷並建立關係，有時可以攜帶一些老人家可能喜歡，或有所感觸的影像、圖片或音樂，作爲互動的主題，分享音樂、舊照片，或特殊經歷。也可以在穿著的服裝上下工夫，帶來一些有些許嬉鬧卻愉快的，不一樣的情境與互動氣氛。

③共同活動階段：可在認識階段某幾天設計共同參與的活動，也可在活動中加入一種後現代的狂歡特質，例如：設計共同美化其環境，或共同參與某種肢體活動、有音樂背景的簡單舞蹈等動感活動，也可包括無拘束的繪畫行爲。

④協助服務對象完成心願階段：

學生以組爲單位去訪談、服務老人，每一組以一個老人爲

對象，並協助他們去完成心中最想要完成的一件事或旅程。並將這個過程及老人生活的回顧說故事，紀錄成紀錄片。

⑤紀錄片的呈現與感言分享。

(3) 反思活動：

本方案之反思活動設計如下：

①撰寫服務日誌：
要求學生於每日服務學習之後撰寫服務日誌，並於服務學習完成後繳交。

②書面簡單綜合報告。

③影片欣賞與討論：

觀賞影片在教學原理上也具有「替代經驗」（單文經，2000）的功能，除在服務學習前先安排學生觀賞紀錄片「飄浪之女」等影片之外，並於服務學習一周後，擬具相關討論主題舉行小組討論，讓學生發抒自己的看法。老師應適時給與肯定和鼓勵。

④拍攝紀錄片經驗分享：
服務過程中，學生幫助老人完成他目前最想要完成的旅程或一件事，並把這過程與他的說故事拍攝下來，服務學習結束時每人要完成、發表一卷紀錄片、發表感言並討論。

⑤發表感言與討論：

了解學生於服務前後的想法、認知、情意經驗、知識概念的轉變，例如：對事物感動力之追求、對生活意義的詮釋、對community與服務的定義、對藝術創作與生活之見解、對社會文化的認知…等各方面的學習經驗，可從日記、討論、感　言分享中了解與引導。

(4) 慶賀：

可於公開之藝術展覽場所舉行慶賀茶會，邀請服務學習機構、學生、學生家長、校方服務學習指導小組及相關單位與團體參加，並可聯繫記者、召開記者會，發表服務學習成果，並喚起社會大眾注意。

(四) 方案可能面臨的問題與挑戰：

1.服務對象的事先篩選：

本方案在實施時可能要考量到服務對象的篩選問題，因為有可能會遭遇到諸如老人對學生性騷擾，以及老人的健康是否能負荷長途旅程的問題。所以，本方案的服務對象應該做事先的篩選，以符合方案的要求。

2.旅費、旅途安全的問題：

本方案因為有可能要學生協助老人完成一段最想完成的旅程，其中要考量到旅費與旅行過程中的安全問題，所以旅費的籌措與保險及醫療問題事先要預做準備。

3.紀錄片拍攝技巧與後製技術問題：

雖然本方案的紀錄片拍攝是內容重於技巧，但並不是完全不考量技術性的問題，因為良好的呈現技巧有助於內容的突出，但是紀錄片拍攝技巧與後製技術問題不是一蹴可幾，如何有基本的程度也是應該注意的問題。

（五）老人院服務學習方案結構圖

茲將以上之老人院服務學習方案實例繪如圖4「老人院服務學習內涵」，以助讀者了解整個方案之內涵。

由該結構圖可以很清楚的看出來，整個方案實例有五個主題，分別是「後現代藝術概念與經驗」、「紀錄片拍攝概念、技巧經驗」、「關於生命、人生之啟示經驗」、「服務活動的人際、交涉等經驗」與「老人心理的相關概念」，再分別由這五個主題延生出其他彼此相關的活動。

第二節　方案理念在後現代藝術教育中的意義與價值

本章在此從後現代藝術較正面的角度切入，結合了後現代藝術創作方法與服務學習的理念，並提出筆者個人對後現代藝術創作的看法，強調真誠正向的服務精神，深入現實生活中，體驗藝術的參與感，並學習經驗人生的各種面向，立足於Dewey的經驗哲學，打破以學科為中心的教學模式，強調多元互動、多元文化的包容力、責任感與批判性。此方案之教學理念，在後現代藝術教育中亦深具意義，我們以下將根據前文第五章後現代藝術教育應有的方

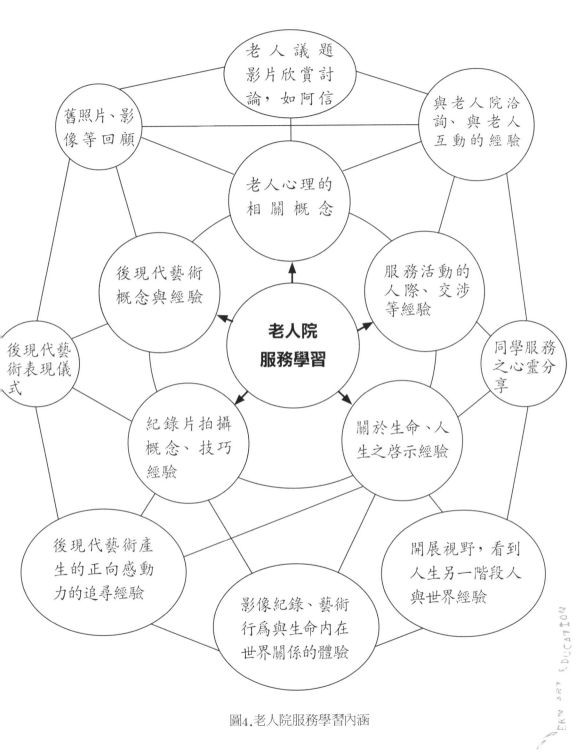

圖4.老人院服務學習內涵

向之結論的五個方向，分別由以下六大點來說明此方案理念與設計，在後現代藝術教育中的意義與價值：

一、中心化的解構 (decentered) 之觀點

　　後現代之教育理念強調沒有普遍性的中心理論，也就「中心化的解構」，幫助藝術教育者從一種過份簡單化的龐大整體中變革出來，而不再是「一種尺寸通用的模式」(one-size-fits-all)。因此，從後現代的知識論的觀點出發，藝術教育的課程不再是以學科為中心、以學生為中心，或是嚴格地以社會為中心出發了，而是「中心化的解構」(Pearse，1997,37)。這種觀點是打破學科的界線，打破學生、老師與社會之間的固定模式與關係，企圖尋求更多元的連結。而本章的學習方案之理念，從實際生活中去經驗一個後現代藝術理念之活動，並從服務付出、參與與合作中學習成長，確實打破了學生、老師與社會的既有關係，並且能有更多面向的連結。可以說是後現代藝術教育理念之「中心化的解構」之徹底實踐。

(一) 打破學科界線，強調多元連結之學習內涵：

　　本章方案之理念，強調對不同文化背景之群體對象進行服務，以了解不同之文化背景；並從多元的知識角度深入反省，例如政治、社會、哲學、心理學，從實際生活經驗中學習並反省人生的各種面向，所希望融入的學習內涵與後現代藝術教育的趨勢完全一致。藝術教學將朝向一種新的發展，與藝術所牽涉到的人類經驗結合在一起，且能幫助我們建立現代人面對現代都市生活應有的基本能力與了解周遭生活環境時所需具備的能力。

(二)打破既有的學習模式：

Pearse（1997：35-36）認為，後現代的觀念下，重視個別差異，而藝術教育的課程策略，則如同Sullivan所建議的，可以採取的策略包括：參與學習、同儕學習、互惠學習。而學生與老師的關係則是共同參與的一種學習方式；課程內容則必須來自多樣的觀點，以不同的方式研究與運作。此方案之結合服務學習，即強調參與、互惠與合作之學習模式。

二、小敘述取代大論述

後現代強調所謂中心化的解構，強調沒有普遍性的中心理論，也就是捨棄大論述，而以小敘述取代之。Pearse（1997：37）認為，每個自我是他（或她）自己的中心，認為應該把自我本身當成一個軌跡來探尋「自身」。當我們課程所關心的是「自身」（identity）時，我們會發現我們可以有許多方向與途徑可供探尋。例如：每個人來自的不同家庭、其同輩、性別、種族、鄰居，或國家…，都有他們不可化約的內涵可供探尋。

本章之方案將服務對象的內在世界，當成可探尋的軌跡，去了解老人的心境、老人的時代、社會環境、感性意象…，並回饋思考學生自己的現實生活，反省學習。與Pearse後現代藝術教育的趨勢之敘述完全相符合：敘事與說故事的機會隨時存在，學生的藝術操作可以是如迷宮一般去自由地掘取新意義，意在使我們有能力對文化與環境有回應力，而且對自身也有知覺能力。也就是強調現實生活的結合與培養學生批判與反省的能力（Pearse,1997：37）。

三、以「和解的態度」面對多元觀點：

　　Pearse認為，後現代的觀念下，重視個別差異，並且重視知識存在的競爭性概念。課程內容則必須來自多樣的觀點，以不同的方式研究與運作（Pearse，1997：35-36）。也就是說，因為後現代是立基於現代，因此後現代雖然反對現代主義，它卻是立基於現代主義的科學文化結果之上的，一方面承接現代主義的科學成就而延續應用，一方面也企圖解決現代主義所造成的種種問題，所以，應該是接受衝突而非強調衝突，並且企圖以和解的方式去解決問題。主張以開闊的態度來接納不同的種族、性別、及社會團體，質疑所謂「高文化」的概念（Pearse，1997：39）。藝術內涵當然包含各種不同的藝術，重視課程內容的多樣性，策略上則是更多元的態度。

　　本章方案之藝術觀的立足點，也是基於後現代資訊時代複雜多元的科技媒體，認為科技所導致的資訊媒體、各類視聽影像、音樂，都可以是後現代藝術創作的拼貼行為的材料，可以多元地運用各類感動意象，藝術活動可以普及到大眾生活經驗中，結合新科技而不必然如某些後現代藝術創作一般以「否定現狀的負面情感」出發。因此，與服務學習的結合又更具正向意義，例如：老人之家的服務、老人自己的舊照片、老人自己喜歡的老式音樂、舊廣告影像…，都因為活動的拼貼而產生意義。因此，所謂「高文化」的概念在此也失去其意義。在學生互動參與中，學生能自由地馳騁於豐富的藝術面貌中去「拼貼」其自我的感動世界。因此，此種藝術觀的是強調結合藝術與科技，強調普及化的民主精神，可以使每個人都可自由拼貼隨手可得的感動意象，提升心靈層次，實具教育意義。

四、培養後現代的想像

面對後現代知識爆炸、多元的狀況，將分離獨立的多元知識資訊有系統地組織的想像力，乃是教育中很重要的一環。Lyotard指出，在後現代的情境下，重要的是擁有活用適當資料的相關資料之能力，並且將資料組織起來，成為能解決並面對現實問題的實用知識。將原先可能不相干的資訊組織成為有系統的知識，如同一個新「步伐」（楊洲松，2000：58），而非只是相信原有獨立的知識，一再取得更多的知識，卻缺乏後現代的想像力去組織串連。這種將分離獨立的多元知識資訊有系統地組織的能力，稱為「想像力」（楊洲松，2000：58）。

而本章方案將服務學習當成一個後現代藝術行動，拼貼所有活動中的聲音、影像、行為成為藝術的意象空間，即一種後現代想像力的運用。由於活動的性質強調互動學習，因此，每個參與者自己的內在世界也有其各自拼貼的感性世界。此種能力的學習在後現代社會中也深具意義。

五、責任感與正向的人生觀之想像與指引

為了面對後現代情境中的許多問題，以及創造新機會，也為了使得歧異、多元的生活方式與「共同選擇並相互服務的生活方式」間，達成一種可以接受的適當連結（Bauman，1991：273），我們將必然需要培養容忍力和連帶責任感，此外我們也需要發揮想像力，方能創造有助於維持與強化多樣性的公共生活方式（Bauman，1991：148-149）。因此，一種正向的責任感與人生觀的想像也是相

當重要。本章之方案理念結合服務學習的正向學習,並將後現代藝術創作當成一種儀式般,以眞誠的態度服務,並學習,追求一種正向感動力,值此後現代社會中,此教育方案實深具意義。

六、建立對後現代多元媒體現象的批判力

誠如Tom Anderson所示:藝術不管是個人或獨特團體所製,都有某些文化背景,受到那些社會對他們所無法避免的影響(Anderson,1989:50-51)。在我們進行本章方案中的反省與學習時,我們也希望能了解不同文化的社會背景,以及相關競爭性的觀點。藉由「權利與知識的批判」、「社會文化的批判」、「傳統與現代價值之差異」…等議題,提示學生去思考老人之想法與感受與此些議題之關係,老人家的文化意象中有何相關的社會背景,影響其思維與感受。目的在使學生對於多元文化的訊息不只是接受,而是能產生自我的篩選能力,並且能廣泛地運用到整個複雜多元後現代之影音現象中,在後現代社會中非常具有實質之教育意義。

第三節　小　結

本書是台灣首度嘗試結合後現代藝術與服務學習的理念,以設計出一個後現代藝術教育的服務學習方案的著作,希望能爲後現代藝術教育開創出較樂觀積極的一面。

我們要特別強調的是,本方案的後現代藝術精神,是將整體的服務學習當成一個後現代藝術儀式的表現,以眞誠的態度,追求整

個活動中的內在感動，反省建立正向的人生觀與責任感。在後現代藝術的觀點中，服務學習的實踐不僅是種後現代藝術，也是種很好的後現代藝術教育的方式。本書提出一個新的觀點認為：後現代藝術創作的方向與內涵，可以更具有教育意義，至少應該是有助於整個人類心靈世界之提昇的方向，因此，本書所提出之方案實例設計，將後現代藝術創作的方法與服務學習結合，實深具教育意義。因為，透過服務學習的服務互惠、追求社會正義，不僅能完成 Kearney與Pearse去重新檢視現代主義者的理想，並且能恢復人道主義的目的；而且服務的過程中的多元的接觸、不斷省思，也吻合後現代藝術的教育趨勢。

8 CHAPTER

以藝術爲關聯中心之統整課程的理論建構
─基於本書藝術觀

　　本章將企圖建構是否能將前文所探討關於後現代思想與藝術觀的啓示性理念，應用到統整課程的規劃上之可能性。筆者認爲後現代藝術觀可以與統整課程結合運用。

　　近幾年來，台灣正在進行的「國民教育九年一貫課程」，許多學者咸認是台灣教育史上最具結構性的變革（歐用生，1999、陳瓊花，2001、黃壬來，2002、林曼麗，2003）。其中最顯著的改革特色是強調「課程統整」和合科教學；教育目標特別強調統整能力；課程結構和實施方面，則是打破傳統的學科組織方式，將課程統整爲七個「學習領域」，並且強調：「學習領域爲學生學習之主要內容，而非學科名稱」（歐用生，1999：22）。

　　這股強調課程統整的教育改革風潮乃世界性的潮流，台灣當然也不能自外於此。因爲高科技、資訊化時代的來臨，不管在生活

面、教育面、藝術面、文化面、政治、經濟、科學、神學、心理學均有巨大轉變，我們必須以全新的態度去考量這全球化的社會之新局面的來臨（林曼麗，2003：93-94；Slattery，1995：17；Kuhn，1970）。我們在前面幾章中已探討過關於我們的時代，已從現代典範進入後現代典範的時代之觀點，在教育領域中當然也出現了許多相應的主張，而課程統整的教育觀其實也是其中相關的重要觀點。

事實上，藝術在這股教改潮流中的角色，除了藝術教育研究的學者外，許多國內外課程教育學者也均提出關於藝術重要性的相關見解，諸如：Slattery（1995）、Kesson（1999）、歐用生（2003）、陳伯璋（2003）等等都曾提出未來教育課程中應注入藝術性的相關論點。

Slattery（1995：21-24）更舉例說明在這股從現代典範轉變為後現代典範的教育變革之基本意識中，事實上其根源即來自於後現代的建築、藝術與哲學。「後現代主義者提醒教育工作者挑戰性地去探尋一種世界的觀點，藉由一種不同的透視眼界來看學校教育，一種不確定性的美學、自傳、直覺、折衷主義和神秘的眼光。」並提及這種觀點的根源，在1960年代的藝術與文化中，後現代主義者即已展現其激進性與批判性，例如，普普藝術家與建築師質疑菁英主義、都市破壞、官僚體制、單一化的語言。1990年代，後現代主義的思想，更是完整大規模地分析政治、社會與教育，對於學校教育更是產生巨大而直接的衝擊。

如同上述Slattery所言，後現代主義的教育思想乃與後現代藝術之激發有密切關聯性，因此，藝術在這股教育改革潮流中的重

要性確實有很大的探討空間，而後現代的藝術觀念相信也扮演著某種關鍵的角色。

　　本章將分析前文第五章第二節已討論到的後現代藝術觀將可應用到統整課程的規劃上，認為一系列的計畫性行動，雖是日常性的行為，也可以是一個藝術活動。一個統整課程，也可以設計成一個藝術活動。而後現代藝術創作的一些方法，也可作為課程構想之參考與轉化方向。

　　我們認為這樣的一種立基於本書後現代啟示性思維與Dewey美學理念結合的後現代藝術觀，所規劃設計的統整課程，將使藝術扮演著相當不錯的各種知識與學習領域之間的串聯角色。則此種理念下的教學法，將使統整課程不僅具備後現代藝術性精神；另一方面，課程設計的理念與實踐中，更可結合Dewey的教育觀與美學觀。

　　因為Dewey的教育觀屬「進步主義」，統整課程的觀念即源自於此（歐用生，1999：23；刑莉、常寧生譯，2000：246）；而Dewey的美學觀對於後現代偶發藝術家卡布羅（Allan Kaprow）的藝術觀念則有深刻的影響（徐梓寧譯，1996：5-6），其間的關係密切，理念也相當一致，將能提供應用於課程的理念與實務之途徑。

　　如果統整課程與「進步主義」、「後現代主義」有極密切的關聯性，那麼以藝術為中心的統整課程之藝術觀，若能立基於Dewey及後現代主義所結合的藝術觀，那麼利用藝術作為統整課程的關聯中心來設計課程，相信必能使統整課程的教育理念更加發揮。因此，本章將從探討統整課程的理念內涵，來了解其與Dewey與後現

代藝術觀的根本內涵之一致性，以進一步了解本書藝術觀在統整課程設計與規劃上應用的可能性。

因此，本章首先將分析統整課程的理念內涵，並藉此了解其與本書藝術觀的一致性，說明爲何可以互相融合應用。

第一節　統整課程之內涵，及其與Dewey教育理念、後現代主義的關聯

在這一節中，我們將透過統整課程內涵與「Dewey教育理念」以及「後現代教育思想」之關聯性，來了解筆者爲何主張統整課程可以基於本書後現代啓示性思維與Dewey美學理念結合的後現代藝術觀，將藝術當成統整課程中各種知識與學習領域之間的串聯角色，因爲它們之間的理念乃可相互融通且相輔相成。

統整課程與「進步主義」、「後現代主義」有極密切的關聯性，統整課程的理念源自「進步主義」，而Dewey集大成。強調使學生能從直接的生活經驗中學習（Dewey，1953），亦即強調經驗課程或學習理論，強調兒童中心教育，認爲教育不應脫離學生的生活經驗。而這種教育理念若能與同樣是Dewey所主張的落實生活經驗的美學觀點結合，不僅理念相合，更是相當值得期待；另一方面，近來強調統整課程的教改趨勢也與後現代教育思潮密切相關，從現代主義的機械典範轉變爲後現代的有機典範，強調主客體的互動與非線性的秩序，所以也強調課程的統整，以增加主客體的互動，同樣是基於後現代思維趨勢下的理念，若能透過後現代藝術觀的

方法與理念來實踐，相信將可成為統整課程實踐的好方法。

因此，本章將先探討統整課程的理念內涵，並藉此了解其與 Dewey 與後現代藝術觀的一致性，也了解統整課程與此種藝術觀結合設計藝術統整課程的可能性。基於此，本章將首先由統整課程的意義、源起，探討其與 Dewey 教育理念、後現代主義的關聯。下一節將接著分析「立基於本書藝術觀的藝術統整課程」，最後再分析「將統整課程設計成一個後現代藝術活動」的教學法與實例設計。

一、統整課程的意義

統整課程即基於課程應加以統整之概念下發展出來的課程模式。「課程統整」是此次九年一貫新課程政策中最為直接被彰顯的教育理念，「課程統整」是連接的一種動態、運作或行動，而「統整課程」可以說是這種動態、運作或行動所呈現的各種連結之結構、層次或圖像。（黃譯瑩，1998：61-62）

我們在此將分析課程所統整的四個層面，以了解統整課程目的在做何種內涵的統整；另一方面，我們將了解課程如何統整之方法可能發展出來的模式，並了解其間的差異與問題。

(一) 課程統整的四個層面

根據 Beane 的分析，廣義地來說，課程統整包含四個層面：經驗的統整、社會的統整、知識的統整以及課程的統整。（Beane,1998，轉引自歐用生，1999：25-30）

其中「經驗的統整」指人對自己及其世界的概念、信念、價值是從經驗中獲得，而且經過反省性的經驗，人建立了基模，擴充現在的瞭解，並能應用到新情境。強調：有意義的學習要落實於情境中，與文化、背景、後設認知和個人經驗密切結合。

「社會的統整」目的在建立民主生活中所需共有的價值與信念。師生合作，共同參與，共創民主的教室，乃是社會統整的基礎。因此，教室如同一個民主的社區，社區意識就在師生共同參與某些問題與事務上，從過程中彼此尊重、關心，按民主程序決策的過程中學習。然後再擴及整個社區，將學習、服務和社會行動的環境擴大。

「知識的統整」，統整的知識使知識脈絡化，與學習者的生活經驗更密切結合，學習上也更容易。使知識的來源被批判性地分析，師生有權力決定什麼是有價值的知識，學生學習批判思考、價值澄清、建構意義、解決問題和社會行動立。建立自己統整建構知識體系的能力，並能與日常生活結合，而非只是被動地接受高文化的或官方決定的知識，卻與生活分割了。

「課程的統整」目前的許多制度和結構較不利於課程統整。幾乎學校的組織結構都是為傳統的學科中心的、由上而下的課程設立的，時間分配是依據個別的學科和技能領域，評量的方法和形式以學科和技能為基礎，作業簿、書包等的廣告也是個別學科的。

而這種教育理念的理論基礎，乃基於知識、經驗的學

習是一個整體,而不能割裂。Krug和Cohen-Evron(2000:259-260)曾提及,以學科為基礎的研究在教育組織的理論上,知識的使用都太限制了。Britzman(1991)討論一般教育中四種知識殘破的誘因,包括之(1)知識的區分(2)內容與教學法的二元論(3)知識與興趣的選擇(4)理論與實務的區分。因此強調課程統整的目的,即在於化解這之間導致知識殘破的現象。

(二) 課程統整的模式

就課程統整的模式而言,周淑卿(2002:2-3)曾提及,教育與課程上的基本假設,往往影響一位課程設計者決定是否要進行課程統整,而即便同意作課程統整,其所界定的課程統整的意義,以及所使用的模式方法,也往往是個問題。目前台灣課程統整的方案以主題式進行設計成為普遍現象,而所謂「主題式」課程,其基本教育與課程觀之假設卻可能有所不同而設計出三種不同性質的方案來,即「多學科式」、「科技式」、「超學科式」,如此一來,我們發現其實主題式的課程並非即課程統整,往往還是回到原來的學科方式的模式,只是多了個主題,「超學科式」的設計方案反而很少。

所謂「科際式」與「超學科式」,皆是以一個主題為中心,但是「科際式」課程設計的起點是主題,再由主題分析出相關的概念或可探究的問題,之後會將這些概念與問題的知識歸入所屬學科領域;而「超學科式」課程的思考,起點雖然也是主題,但不同的是,不再確認與主題相關的概念知識之學科屬

性。而「科際式」的課程往往因爲要確認學科屬性，使得常與「多學科」的概念混淆，以爲有一個主題畫定範圍，由各學科提供題材即可爲統整，其實起點卻是在各學科知識（周淑卿，2002：4-6）。

表4　多學科、科際與超學科設計模式的差異（周淑卿，2002）

	主題的作用	學科地位	學科關聯性	學生參與	學科教師間的溝通
多學科式	提供各科的探討範圍	是主要學習的目的	弱	甚少或無	少或無
科際式	組織中心	學科概念是學習重點	較強	共同決定主題與相關概念	較多
超學科式	學習目標	學科知識仍重要，但經過重組，已無學科界線，亦無學科觀問題		由主題到活動學習	充分合作

　　目前台灣關於統整課程設計的方案不斷湧出，但卻已有學者發現許多問題，例如對於統整課程有相當研究成果的歐用生（1999：31）即曾語重心長地提到，目前不少學校實施的統整課程，應加以檢討。這些學校和老師的努力頗值得肯定，但大部分的實例頗類似「聯絡教學」，仍是以一個主題爲中心，把其他學科的教材或知識連接起來，仍然只是學科事實之集合，無法發展到概念和原理原則。

　　丘愛鈴（2003：115-116）也建議，爲了避免教師的統整課程設計陷入多學科的「拼圖遊戲」，應漸進嘗試設計「以學生爲中心」和「眞實生活問題取向」的統整課程。從Young所提出的「科層統整」與「關聯統整」的觀點來看，「科層統整」即從科目開始，如

同一個工廠,教師依表上課,彼此較無聯繫,課程僅是「部分的總和」;「關聯統整」則是從整體的課程目標,及各科如何實踐這目標開始設計,而不是從科目開始。所以,教師角色也從孤立轉變成關連專家。課程改變的模式,應避免只是以學科的總和,走向關聯的模式。

如果我們做課程設計時,要避免表面上只是課程的拼圖遊戲的現象,那麼了解統整課程背後的理念與內涵將是相當重要的基礎工作。這也是我們之所以要窺其大要,了解統整課程的教育理念與Dewey思想及後現代思想之關聯性的原因了。當我們了解到統整課程的基本精神,我們也提出這種可能性,認為如果可以用一個後現代的藝術觀來做課程設計的「關聯」角色,使各類知識、活動能被串聯起來,將整個課程計畫得如同一個儀式,並賦於其中某種整體的詩意之藝術氣息,則是一個不錯的統整課程設計方向。

二、「課程統整」的概念源自於進步主義思潮,Dewey思想集大成

Dewey不僅是位教育家,同時也是位偉大的美學家。他的思想雖不是後現代主義的直接產物,卻因後現代的主張而被重新的重視與強調出來。而且,不管在藝術的領域或美學的領域均是如此。在此我們將透過了解「課程統整」的教育觀與Dewey教育思想的密切關係,以了解統整課程透過本書後現代藝術觀下的活動理念實踐的可行性。

課程強調「統整」的教育觀源自於進步主義思潮,Dewey的思想集大成,教育思想主張以生活為中心,以兒童為中心。

「課程統整」的概念發源很早，而且與進步主義教育思潮的發展有密切關聯。早期課程統整有生產性，是挑戰知識、刺激知性並具有社會意識的。課程統整的目的在使學生真正了解自己及其世界，利用知識以解決問題。因此主要在培養學生統整知識、批判思考、社會行動、解決問題等能力。也是民主社會的一種趨勢（歐用生，1999：23）。周淑卿也提及統整課程的超學科式的課程理論預設基礎是屬於進步主義的（周淑卿，2002：19）。因此，我們會發現到許多學者在探討此類新的課程趨勢時，也都提及Dewey的思想（Doll,1993、Parsons,1998、Slattery,1995、Kesson,1999）。Dewey思想在統整課程中的重要性可見一般。

原本隨著進步主義的沒落，其概念已被遺忘或窄化（Vars，1991；Beane，1998；黃譯瑩：1998），但是1990年代以後，由於反對知識的記憶與累積、多元智慧的教育觀、後現代或後結構主義認為知識並非絕對固定或具有普遍性的（Krug & Cohen-Evron，2000：267）、新時代的複雜問題…等因素，使得「統整課程」再度回到檯面受到重視（歐用生，1999：23-24）。

Dewey曾提出教育的四大問題與答案：第一個問題是，能否使學校、家庭、社區一體化，如果孩子們在家裡和社區街道可以玩得非常開心，為何到學校就不同了呢？學校經驗與真正的經驗世界如何結合？第二個問題是，我們所能給予兒童的，且真正值得他們去努力的學習的究竟如何？有關自然力及其歷史和社會發展知識的直接經驗，究竟在多大程度上能使他們發展各類藝術形式進行自我表現的這種能力？第三個問題，兒童們沉溺於活動乃出自於他們內在的需求，然而這些活動能在多大程度上被用來引導他們獲得閱

讀、寫作和數學等方面的能力？Dewey第四個問題提出，兒童與眼睛相關聯的手及其他運動器官，能否幫助他們獲取經驗和接觸日常生活中熟悉的用具及其生產過程，以養良好習慣？（刑莉、常寧生譯，2000：221-222）

簡單來說，Dewey強調學習應從學生經驗的角度出發，思考每個學生的需要。學習環境應是一個有機體的全體，而非一堆孤立個體的拼湊，因此其教育觀希望能將學校的學習內容與眞實生活統整，使學生能從直接的生活經驗中學習（Dewey，1953）。亦即強調經驗課程或學習理論，強調兒童中心教育，要以學生爲主體，傾聽它們的聲音，以他們的經驗和文化爲教學的起點。

這也就是所謂「學習者中心」的課程設計，傾向學生中心、人文中心的課程組織。主要以學生自我概念爲核心，強調自我實踐、自導式學習（黃政傑，1991；呂燕卿，2002）。近來的教育理念之發展更融入後現代的關於知識體非絕對固定的概念，強調知識與日常生活的結合，強調並且認爲知識體可以有多元的解讀空間，不僅鼓勵學生投入生活，更希望學習能有師生共創、兒童自我發展、自我統整的空間。

所以我們可以看出Dewey的教育理念與統整課程之關聯，統整課程也是在這種情況下被強調出來，雖然曾一度勢微，卻在近來的教育新風潮中再度被重視。而Dewey也在晚年提出了他的美學觀，與他的教育理念一樣強調生活化。其教育理念強調教育的生活化，藝術觀則強調藝術的生活化，相信這其間有相當高結合的可能性。

三、統整課程融入「後現代多元主義」內涵

「課程統整」的理念雖源自於進步主義，但是在「後現代多元主義」等近來課程改革的動力下，其重要性才再次被強調出來。因此，當我們探討「課程統整」的理念與方法論時，我們可以發現「後現代多元主義」的典範之相關理念之研究，乃是統整課程改革研究的重要理論資源。也就是說，它們的理念乃是可以相融通的。

陳伯璋（2003：149、158）論及新世紀的課程研究與發展的趨勢，評析近百年來課程研究的三個發展時期，即「科學實證典範」到「再概念化運動」及「後現代多元主義」的發展。認為，近百年來的課程研究，已從課程內容的分析和系統化的控管程序，走向課程本身性質的探討，從技術、效率的關照走向意義和價值創造的開展；從機械典範逐漸轉變為生態有機的典範（見表5）。在方法論上，則從科學實證的量化研究，逐漸走向主體意義的理解與社會實踐的行動研究。

從這種傾向我們也可以看出「課程統整」為何會再次被強調出來？因為其課程理念也是傾向於生態有機的典範，並較強調主體意義的理解與社會實踐的。而這些趨勢的成型其實是漸進的，1980 年代以後，此一趨勢，才在後現代理論的激盪之下，漸具新典範的雛型。不過此一時期的努力，目前仍只停留在「理論」和「理想」的宣示，至於如何透過課程發展，以及形成課程改革的動力，仍尚未「水到渠成」，但已成為新世紀課程研究發展的趨勢（陳伯璋，2003：156–158）。

　　因此，不管在本身課程性質的探討、如何使課程產生意義、課程設計如何走向主體與社會實踐…等，都仍舊有待課程發展與研究。而本書主張以後現代藝術活動來做為後現代課程理念實踐的一種方法，相信將發展出相當值得期待的遠景。

表5. 機械典範與有機典範的課程觀之比較摘要（黃永和，2001）

	機械典範	有機典範
課程立場	傳送	自我組織
課程的定義	具體成品	師生共同創造的教育經驗
課程目標	特定性	特定性與創新性
課程內容	片段性、孤立性、簡單性	脈絡化，網絡連結，簡單性與複雜性
課程組織	他組織，簡單的線性秩序	自我組織，複雜的非線性秩序
評鑑	客觀的目標參與測驗	多元方式且「互為主觀」的
課程發展	「目標—內容—組織—評鑑」，「研究—發展—傳播」	教室情境中師生共同創造浮現的
課程計劃	先於行動的	計畫與行動兩者是互動的
課程決定	科層體制的管理體制	賦權參與的共創模式
課程專家	學校局外人—指揮者	朝向實務，朝向學術
課程、教學與學習	三分課程、教學與學習	同為教室實際歷程中不可三分之面向
論述典範	發展	理解
理論與實務	理論支配實務	理論與實務是互動的，相互促發的

四、以本書後現代藝術觀做為統整課程設計與領導的理念方向

　　在這一段中，我們將說明本書所謂「以後現代藝術觀做為統整課程之關聯中心」的意義。統整課程的設計理念與實務的中心

領導方向乃是課程設計時很重要的靈魂所在。我們主張可以結合Dewey的美學觀與後現代偶發藝術活動的理念於課程計畫中，並可將Dewey的美學精神與後現代的藝術精神作為課程進行時明確的課程指導的原則。

當統整課程在試圖做到取材自生活，重視兒童需要的同時，如何才能避免停留於表面的兒童意見，甚至無法深入各類課題。統整課程的理念與彼此如何串聯之領導概念將是相當重要的。

歐用生（2003：40-53）提及，統整課程強調教材取自於日常生活經驗，但是不能因此變成完全由兒童主導的課程，包括學生的經驗與聲音，也應該有所批判與建構方向的指引，幫助他們釐清其權力與知識、意識型態的關係。所以，一種批判論述的方法在教學上的應用也很重要，避免造成學生沉溺於個人興趣。

Henderson（1995）曾經提出課程領導的兩個原則即「解放的建構主義」（emancipatory constructivism）和「慎思的藝術」（deliberative artistry）。（歐用生，2003：82）

（一）「解放的建構主義」：

不僅主張要協助學生成為特定社群—如教師、藝術家、社會工作者…的積極成員，更鼓勵他們去參與為人類的解放而奮鬥，尤其要致力於精神的解放工作，發展精神的想像，回應愛、真理和正義的呼喚，揭露隱藏於理所當然的觀點和事件之下的原則、權力、理想和可能性。

(二)「慎思的藝術」則包括三個因素：

1.實際的探究：課程慎思採用健康的折衷主張，包容多元的、歧異的觀點，追求知識，但懷疑所有的知識的主張；接受他者的聲音，強調師生對話、師生合作、協商、意義的創造。

2.教育的想像：教和學都要有想像和創造力，要結合兩個特徵：即學生的興趣和審美的敏感性，如喜悅、色彩、空間、聲音、形狀等等，使教育活動在情緒上有吸引力，知性上有活力。

3.批判的反省：質疑個人的文化信念，社會的結構，追求身、心、精神的解放。

因此，一個統整課程的設計理念與實務，進行時能有一個中心作為引導是相當重要的，而筆者所提的方法，則是認為可以結合Dewey的美學觀與後現代偶發藝術活動的理念於課程計畫中，另一方面也可將Dewey的美學精神與後現代的藝術精神作為課程進行時明確的課程指導的原則。而這方法適可以滿足上述Henderson所提的這些方向，並提供更具體實踐的途徑。

當我們進行統整課程設計時，某種「價值導向性、計畫性、系統性」的建立，雖然與後現代教育理念中強調的「自我組織與非線性秩序」，二者之間可能存在著某種對立感，不過，並非是全然二分對立而是可以化解的。後現代藝術的活動方式與課程設計的結合，即企圖做到其間的融合。因為一方面，後現代藝術的活動本身是具有無限可能性的，當我們把課程設計成如同後現代藝術活動時，則可以結合許多後現代藝術創作的

技巧，其中經常可提供師生做具有發展性的反向思考，如：反諷的技巧，課程本身可以有相當高的自我組織性，且可為非線性的秩序；另一方面，可使原本是平常生活的行為，因為以結合Dewey理念與後現代藝術的觀念這種中心理念作為指導原則，而使得平常行為被組織起來、被計畫，且有具體方向性，不過卻不是封閉性的計畫。接著我們將深入討論此作法的可能性。

五、小結

由以上的探討，本章在此總結出統整課程可有四個面向之內涵是相當重要的，並且我們也將從裡面更具體發現Dewey理念及後現代教育思想這兩者與統整課程之理念相關聯的教育內涵，了解藝術在這其中可能扮演的角色，由此引導出本書結合Dewey美學與後現代藝術觀在統整課程中應用的可能性。

(一)以生活為中心，以兒童為中心：

簡單來說，Dewey強調學習應從學生經驗的角度出發，思考每個學生的需要。學習環境應是一個有機體的全體，而非一堆孤立個體的拼湊，因此其教育觀希望能將學校的學習內容與真實生活統整，使學生能從直接的生活經驗中學習（Dewey，1953）。亦即強調經驗課程或學習理論，強調兒童中心教育，要以學生為主體，傾聽它們的聲音，以他們的經驗和文化為教學的起點。

另一方面，又融入後現代的關於知識體非絕對固定的概

念,強調知識與日常生活的結合,強調參與、合作、互動,並且
認為知識體可以有多元的解讀空間,不僅鼓勵學生投入生活,
更希望學習能有師生共創、兒童自我發展、自我統整的空間。

強調課程計畫與生活一樣是一種互動性的,因此計畫與行
為乃互動的。課程組織應為脈絡式的。那麼以Henderson的所
謂統整課程指導方針「解放的建構主義」來說,即鼓勵學生積
極地參與活動,融入到生活性質的活動中。

而這樣的教育內涵,在本章所主張的藝術統整課程計畫理
念下,應可提供相當充足的實踐空間,鼓勵學生積極地參與到
具有後現代藝術特質的課程活動中,並且如Dewey的藝術觀所
示地能自我實踐。一個後現代藝術觀念的活動,也可以是一種
強調生活中實際經驗的活動,與統整課程的內涵相當一致,相
信對於實踐統整課程的理念將有相當的幫助。因為Dewey的
教育觀與美學觀,以及本書所提後現代偶發藝術的活動,均能
鼓勵我們更積極地參與、合作,並且擁有一種正向勇敢的價值
觀,願意接受挫折的挑戰經驗,使生活中充滿積極的學習經
驗。

(二) 強調多元包容,實際的探究精神:

多元包容了解所有人類歷史中的累積之智慧,包容不同立
場的聲音,走向他者。即在課程內涵上,所吸納的課程材料、
解釋、互動、領導的方向,均朝向多元包容各類文化的、思想、
想像。課程組織是非線性的,這種課程組織的結構方式其實是
後現代的教育理念。

　　而在教學方法上，也是非常具有後現代教育精神，強調師生互動、同儕合作、教師合作、討論、發表、檢討。使學生有充分機會透過多樣途徑「理解」各式多樣的知識體。

　　這種統整課程所強調的精神，融入的後現代主義教育思潮下的內涵，教師們在從事統整課程時即應具備充分的理念素養，以作為課程設計與課程領導的指標，否則將無法達到統整課程的理想。

　　筆者以為，我們迫切需要一些具體的課程設計的方法，有助於實踐統整課程的理念，而以藝術為關聯中心的統整課程設計的觀點，立基於後現代觀點之下的藝術觀念，同樣是基於後現代多元包容的精神，一方面尊重不同文化與立場，一方面對知識的觀點也是認為知識內容並非絕對確定的，而必須留有解釋的空間，想法也是多元的，所以強調多元方法的探索。並且可以藉由後現代藝術創作已被利用的許多方法，轉換到教育上的運用，相信應能提供統整課程很大的利用與發展空間。

(三) 權力與知識的批判精神

　　權力與知識的批判精神其實也是後現代思潮下的理念。另一方面，民主和自由並不否認高的學術標準，解放的教育仍堅持嚴謹和結構，在嚴謹的對話中，師生提出問題、拋出疑問，師生都不是無聲的、價值中立的、任意的。（歐用生，2003：53）因此，也不該忽視實際縝密地以科學研究的方法探究知識的基本方法。

所以應強調「建構－解構－再建構」，一方面了解眞理非絕對性，了解權力與知識的關係，使學生能想像、批判與反省；另一方面也能自我統整，建構知識對自己的價值。

所謂文本的概念並非僅止於過去式的內容，包括現在進行式的教師、學生的經驗與聲音，也是在反應著某種文化與價值觀，如果只是強調不要給予絕對標準的知識，而相對地卻讓學生的聲音絕對地被重視，也將變成是另一種絕對化的權威。所以一種「建構－解構－再建構」的方法，權威與知識之關係的體驗，也是很重要的內涵，使學生能批判知識也反省自我。其實這種觀點也是源自於後現代思想在教育上的應用。而筆者相信，一個統整課程若能以後現代藝術觀念與Dewey的美學觀作爲其課程設計的要領，則對於建立學生此種批判與建構知識的能力也將有極大的幫助，因爲，這種後現代藝術觀念的本身，即是一個相當具有開放性與批判性的觀念，權力與知識的批判精神也是其所立基的基礎之一。

(四) 藝術想像力與性靈旅程的強調

Kesson(1999)曾提出以「想像性及詩意」(mythopoetic)爲表徵的新課程類型，其中肯定藝術在教育中的重要，對遠離自然、悖離傳統人文思想的現代性課程典範有所批判。他認爲在人們周遭所張開的心理社會文化網絡，既形成社會規範和判斷體系，同時也是我們心中種種自設的禁忌的來源。在理性主宰下的現代典範課程，立下了諸多難以逾越的界限，以至限制學生的多元、豐富思維的發展，讓學生無法深入了解自我及

周遭的世界。

　　Kesson肯定藝術在課程上的重要性，他認為要解決現代文明所衍生的連串問題，我們需要有新的知識論，即新的思維方式、新的知覺形式。而具有想像力和詩意的教育課程是了解世界及能深入事實真相的助力。Kesson認為藝術提供學生多元思考的能力，及想像的空間，此外，藝術對觀念的多重觀照，也能讓學生有更新更複雜的認知之能力，這些都有助於學生智慧的培養，及幫助他們了解自我與周遭社會。富有想像力及詩意的新課程並提供我們改變世界的視野和熱情，以營建出不一樣的世界。

　　所以歐用生與陳伯璋都曾提及Kesson的主張，強調一種「想像性及詩意」（Mythopoetic）與「靈性旅程」（astral journal）在課程中的重要性。認為課程中應強調由詩、遊戲、美感經驗所構成的「體驗學習課程」（歐用生，2003：53；陳伯璋，2003：159；Kesson，1999：84）。

　　Kesson認為現代性課程典範出現了限制與種種問題，於是強調藝術的在新課程類型中的角色。但是，並非所有被稱為藝術的事物或已被宣稱的藝術觀，都能滿足Kesson在課程中所能扮演的角色，也因此藝術的「想像性及詩意」之特質，以及「體驗學習課程」也在此被強調了出來，而本書藝術觀適可滿足這些要件。本書主張可將統整課程設計成一個後現代藝術活動，藝術觀立基於Dewey的經驗美學、後現代偶發藝術活動的觀念，強調參與、體驗的經驗之昇華，即是一種強調將後

現代藝術的想像力、詩意，充份與統整課程的參與性結合的主張，將可成爲一種性靈體驗的學習活動。其課程運用上的方法上非常具備創造性與想像性的，對於Kesson希望解決的現代性課程典範的限制，相信是相當有助益的。

另一方面，陳伯璋（2003：162-163）在提及課程理論與方法論的發展時，也提及關懷倫理、美感經驗的「詮釋－理解」、「巨型－微型」的論述「混用」、「交雜」…這類大原則的重要性。

事實上，將統整課程設計成如同一個後現代藝術活動的意義，就在這裡了，方法是具備創造性的、有機的，將整個課程視爲一個生態模式的整體，而其課程內涵的運用上，則強調關懷、美感經驗的「詮釋－理解」、「巨型－微型」的論述「混用」、「交雜」的放在整個人類的「文化－歷史和社會」脈絡中檢視。不僅在課程研究上的方向如此，在教學上的基本態度與方法也是如此。

那麼以上述Henderson的所謂課程統整指導方針「愼思的藝術」中的「教育的想像」來說，強調教和學都要有想像和創造力，其指標也在此獲得更多支持的論點。這也是Dewey在強調生活經驗教育之後，爲何晚年會提出「藝術即經驗」的看法，足見其眼界之深。

第二節　立基於後現代藝術觀的藝術統整課程

　　從本章前文第一節裡的探討，我們得知統整教育的觀點與
「Dewey的思想」以及「後現代主義的思想」密切相關，也以此推
論統整課程中的藝術觀，若能立基於Dewey及後現代主義所結合的
藝術觀，相信必能使統整課程的教育理念更加發揮。所以，本節將
先探討統整課程與本書後現代藝術觀結合的意義，並於下一節說
明將後現代偶發藝術家卡布羅的理念與Dewey美學結合的觀點如
何與統整課程結合應用。

　　Krug和Cohen-Evron（2000：258）認為，藝術在統整課程中
的重要角色一再被提出其重要性，但是如果要達到此效果，藝術教
師在進行他們的藝術教育實務時，必須能改變一些基本概念和課
程組織的知識，並且教師本身的角色必須跳脫出只是以一個藝術
教師的角度思考之方式，而是以學校課程計畫小組的成員的角度出
發，挑起統整課程的研究與計畫的任務。

　　因此，如果我們要進行藝術與其他課程的統整，甚至將藝術當
成主導角色，那麼，我們所認定的藝術概念是如何的一個狀況，則
將是關鍵所在。

　　我們從前面第三、四章的討論下應可以發現，西方藝術不論在
表現內容或「何謂藝術？」本身的規範上，均已有許多藝術家提出
各式批判性的表達。亦即既有的「藝術知識與概念」並非封閉而無
發展性的，相反的，藝術現象與不同的文化社會有非常強烈的互應
關係，因此面對當前媒體功能迅速擴張的情況，藝術的角色與藝

術創作的方法與可能性更是未可知。於是，當我們強調藝術在統整課程中的重要性時，筆者以爲後現代藝術觀中的許多觀念在統整課程中將是相當有意義的。

在前文所探討的後現代藝術觀中，其實已提供了許多具有啓示性的觀點，例如後現代思想中強調多元包容、尊重並關懷他者，強調想像力、批判力，不是排他的否定排斥他人，但也不是無思考力的包容，相反的，是具有批判能力與創性發展的想像力的，其態度非常符合教育意義的。這也是爲何我們主張未來教育中，若能利用後現代藝術觀於統整課程的計畫中，將有助於實踐統整課程的理念，而這些我們所期待的教育內涵，也將是我們在此所要探討的。

在這一節裡，筆者將一方面具體說明後現代藝術觀與統整課程結合的意義；並且一方面說明因爲後現代藝術創作的可能性之擴展，一些後現代藝術創作的理念與方法，若能做某種程度的轉化與運用，將有助於一個統整課程之設計與規劃。不僅能使統整課程深具後現代藝術精神，更有利於各學習領域之統整，並且具有豐富的教育意義。

因此，在這一節中我們的探討分爲兩部份，一是後現代藝術觀與統整課程結合的意義。一是從後現代藝術創作的可能性，說明一個統整課程的生活行爲，也可以是一個後現代藝術活動；並了解在統整課程規劃上可能借用哪些後現代藝術創作的方法。然後於接下來本章第三節中，我們將說明基於後現代偶發藝術家卡布羅的觀點與Dewey美學的觀念，統整課程可以被設計成一個後現代藝術活動。

一、後現代藝術觀與統整課程結合的意義

在此我們乃從本書前文第三章第三節之第二部份中的內容中已歸納出的，關於後現代思想的啟示在藝術上的意義，說明後現代藝術觀在統整課程中的意義。

(一) 從「權力與知識的關係」之角度探討

後現代的理論關心權力與知識的關聯（Efland et al.,1996:40）。我們必須具有批判傳媒的能力，才不會變成後現代各式擬象的俘虜，因此，在現在的社會環境中必須能將各式各樣影像視為某種意識型態下虛構的擬象，重視權力與知識關係的了解，此乃幫助我們於複雜的視聽世界中找到自己，看到自己之良方。後現代的思想認為本質是複雜的，形式與觀點是多元的而非單一的，每當某種意義被運用語言或透過社會呈現時，就必然呈現衝突，故而後現代的理論家，利用「解構」的方式，揭開此種內在本質的矛盾。如果我們能將此種理念，透過藝術為媒介來感受經驗，相信對於建立學生此方面的能力將相當有助益。

此種對權威與知識的懷疑，也是近來教育趨勢中被強調的概念，統整課程中也融入了此種批判精神，認為不論是老師或學生，也都不是價值中立的。如同藝術上的主張，認為藝術家與觀賞者也都各自有他們的意識型態與文化背景。因此導致後現代思想家們反對二分所謂的「藝術家—觀者」、「作者—讀者」、「老師—學生」與「專家—老師」等界限的看法。後現代的美學思維已去除原有之形式化觀念，而重視觀者的藝術經

驗（Cary,1998：339）。即在藝術的呈現形式上，反對以往藝術家主導的「施予」，觀賞者被動地「接受」的二分方式；而統整課程中也強調師生的關係也不應是此種二分方式。此種藝術觀與統整課程的理念完全契合且可相輔相成。

這些看法也適足以為批判的藝術教育之基礎。我們發現表現在藝術上的，是一種後現代的反諷、批判特質。主體與客體關係的變化，藝術活動不再是以藝術家為中心出發，強調觀眾參與、多元互動。以後現代藝術教育的角度言，影像背後的知識與權力關係的批判議題成為重要的教育內涵，而師生的互動增加多元思考的機會，讓學生從事多樣性質的活動，也是主客體互動的重要事情。

就如同統整課程中老師與學生的關係，主述者不再有絕對的權威性，而只是引導的角色。當然，另一方面學生本身的主觀意識也不能成為另一種權威，因此解構的機制是一種互動式的，也因此強調參與、合作、表演、討論，也就是說，批判與解構的同時，也強調走向他者，對他人的關懷，對意識衝突的接納。交互作用中包含著某種不確定性，而狂歡性、反諷性、美與詩意就在其中。

另一方面，在統整課程中的課程內容也應包含多樣的內涵，讓學生學習如何對於各類影視媒體現象加以解構分析乃是很重要的課題，藉由權力與知識的解釋途徑，學習解構事物、批判知識，也同時自我批判與解構，就在師生互動中、藝術家與觀察者的互動中、主導者與參與者之間⋯，互相碰撞的

同時也學習互相尊重，了解意識本身即存在的衝突，在相互學習與相互尊重的學習過程中自我統整。

(二) 從「藝術是文化的產物」與「和解包容」之主張來探討

我們現在的時代是科技急速發展的時代，事實上，後現代藝術的面貌也正反應著當前的文化現象，所以後現代思想家認為藝術是文化的產物。在前面關於權力與知識的關係之分析中，強調的是批判的角度，而在這裡強調的則是一種和解包容的態度，雖然認為沒有絕對的權威者，但卻都基於其自身的文化，以及認為生命參與世界的經驗自有其可貴處，值得我們去了解（有時可能是借鏡或反省），而受到尊重。

因此當統整課程利用過去已被創造的藝術作品時，即非把藝術奉為高不可攀的典範來分析，而是從文化實踐的角度、人們參與世界的角度與背後的思想來理解感受，因此接納各式多元文化，體驗各式文化與人類生命交融之種種。而如果我們將整個統整課程視為一個後現代藝術活動時，我們也不是要表現美，而是從過程中體驗自己以及所處文化的種種，交互作用中包含著某種不確定性，而狂歡性、反諷性、美與詩意就在其中。

因此，所有的各式形式媒材、現成影像資料，均給予關懷，而且用具有批判性的角度去檢視，理解其文化與意識型態，也可以加以利用、複製、模仿、權充、改編、拼貼…。對於藝術的形式則有無限的發展性，使課程的進行擁有更多可利用的資

源，能於潛在課程中進行批判力的訓練、培養關懷他著，能包
容衝突立場的開闊胸懷。

(三)從「不確定性」的相關概念來探討

後現代的藝術觀認為傳播實乃包含著不確定性。Parsons
(1998)提及在關於藝術概念的支配性典範觀點中，並不是全
都符合統整課程的理念，例如，如果藝術概念是立基於符號系
統的典範，則將出現絕對化的認知，而不利於藝術在課程統整
中的角色。藝術的認知概念必須是能連結到藝術與文化的關
係，容許傳播乃包含著某種彈性的不確定空間的解釋的概念。
這樣的觀點事實上即是立基於後現代的觀點。

所以，一方面學生在觀賞藝術作品時，可以根據其自身的
經驗做多方面的解讀，而不必如現代主義所主張的去遵循其設
定的規準。所以在Krug和Cohen-Evron (2000：267-268)所
提的藝術統整課程模式中的「透過藝術解釋學科論題、想法
或主題」的模式，即是基於此種藝術觀之下的課程模式，學生
可以學習去「解釋」世界與藝術表現，認為「解釋的問題」從未
被解決或確定，意義是動態的、流動的，也就是知識內容並非
絕對確定而留有解釋空間的，想法是多元的。另一方面，統整
課程的上課模式也不必在拘泥於特定的模式，可以應用多樣的
科技媒體，如同進行一個藝術創作一般。這在Krug和Cohen-
Evron (2000：268-269)所提的藝術統整課程模式中的「以生
活議題為中心的藝術教育」也有類似的課程實例說明。以上關
於Krug和Cohen-Evron所提的藝術統整課程模式，在下面一

節關於本書藝術觀在統整課程的應用分析中,將有更詳細的
說明。

　　也就是說,基於後現代藝術觀此角度思考的概念來說,當
我們體驗已被創造的藝術時,所依靠的是「解釋」的問題,並
且不是絕對的;而就體驗者與藝術的關係而言,則強調互動、
參與、合作的關係,這一方面也是因為認為知識內容並非絕對
確定而留有解釋空間,不再相信後設論述,取而代之的是一種
「小敘述」。例如:藝術的觀眾也不是只能是觀眾,藝術家與
觀眾的關係可能是共同參與者,因為傳播的形式,不一定要透
過二分「施與受」的方式來進行,而在藝術互動、參與、合作的
過程中,小敘述呈現的機會也增加了。另一方面,各種科技的
運用、模仿、複製、拼貼…等各種手法均被普遍利用,藝術方
法具有無限可能性,因為,媒體傳播的可能性也是具有發展性
的。

　　而這種角度的思考,在統整課程中的意義,則是針對各式
教材內容、道具的應用的問題、如何呈現的問題、師生互動關
係的問題,因為教學內涵的呈現如同傳播一般,具有不確定性
的空間,其方法與師生互動關係都是具有無限性的,鼓勵開發
更活潑的教學方法。而許多後現代藝術已被利用的方法,其實
也可以經轉化而被借用成為一種教學法。

(四) 從「後現代的想像」的角度來探討

　　在現代主義的典範下,因為強調理性思考,因此對於直覺
與想像勢必較壓抑,因此,Kesson (1999:84) 才會提及以「想

像性及詩意」(mythopoetic)為表徵的新課程類型，認為在理性主宰下的現代典範課程，立下了諸多難以逾越的界限，其實是限制了學生的多元、豐富思維的發展，讓學生無法深入了解自我及周遭的世界，我們需要有新的知識論，即新的思維方式、新的知覺形式，Kesson認為藝術能提供學生多元思考的能力，及想像的空間。

而本書藝術觀基於後現代思想下強調想像力與直覺的價值，相信更是符合Kesson對於藝術在教育上功能的期望。對於事物的理解不是只想知道最後結果的答案，而是重視過程中的感受、想像與經驗之價值。因此，也不是只尋求具有普遍性權威性的適用一切的道理，而是注重小敘述，即從不同角度思考、不同階段過程的情況之想像、理解與體驗。所以如果能融入統整課程中運用，則教育上的意義不是學習一個結果，也不是學習不變的真理，而是強調學習過程中的想像與體驗的經驗，並且留給學習者更多想像的發展空間。對於統整課程的教學內涵之發展將相當有助益。

(五)「後現代的責任感」的角度來探討

從後現代的責任感的角度來說，因為後現代的思想賦予了人們非常大的自由，好處是有相當大的發展空間，但也可能因此被一些用意不善之人所利用或誤用，例如當我們強調對不同文化的同等尊重時，強調批判時，有時反而是一些Hassan所謂的非道德的唯信仰主義、超越法律、仰仗悖論、無法無天的價值觀 (Hassan，1987：37)，反而佔據了最大發言權，成了另一

種權威的聲音。雖說是在批判既有的權力與知識的關係，但事實上卻是陷入另一種絕對權威的角色，而且強調相當反教育的負面價值觀，此則爲後現代思想精神的一種誤用。若要避免此種現象，除了應了解後現代思想的眞正目的，一種來自於每個自我內心的一種責任感之建立也是更加重要。這也是爲何本書的立基於後現代之藝術觀要一方面強調與Dewey美學之結合的原因了。

如果藝術統整課程的過程中能強調Dewey的理念，對於建立一種人生積極進取的向上精神與責任感，將會相當有助益。因爲，一方面，Dewey強調人類應努力使「生活經驗」完滿地成就爲「藝術經驗」的主張，將可作爲統整課程中之各類課程活動過程中，教師引導學生思考的一個正向成長之指標，可以多元而不是侷限於單元的思考，卻是也有一個自我要求的正向性。

(六) 小結

由以上的分析，本書藝術觀一些原本是運用在藝術上的觀點，綜合上一節關於統整課程的討論，可以發現雖然原本是運用在藝術上的觀點，卻與統整課程教育理念在基本認知上有相當高的一致性，將有利於教學法與教學內容上的發展，例如：原本是藝術家與觀賞者的關係，也可以運用於師生的關係；對於知識的態度，同樣基於批判的角度，強調給予觀賞者、學生自主思考統整知識的機會，強調多元解讀；強調學習過程而非只重視最後的結果，所以強調參與、表演與合作…。而後現代藝術創作方法的無限性，其實也可以提供統整課程

教學上的方法許多可以借用轉化的想法。以下我們將從後現代藝術創作的角度出發，以了解可能有哪些教學法上可利用的資源，而且我們也將提出方法，即借用偶發藝術的觀點，結合Dewey的美學，作為統整課程設計的方法，並認為這樣的一種方法，確實有助於統整課程各種教學內容之間的統整，且無形當中也注入統整課程的重要精神與後現代藝術性，有助於實踐Kesson的「想像性及詩意」，避免現代性課程典範的限制與問題。

二、從後現代藝術創作的可能性，説明一個統整課程的生活行為也可以是一個後現代藝術活動

在這裡我們將說明後現代藝術創作的可能性已經因為時代文化科技的發展，而展現了非常不同的面貌，觀念上也已出現完全不同於傳統價值的藝術觀與創作模式，一方面統整課程的平常生活之上課行為，也可以因為被賦予計畫與意義，而成為後現代藝術的活動。一方面，於活動中也可納入無限可能性的題材與資源，可運用的資源與手段也是豐富無限的。

隨著時代的變遷，藝術的相關概念也隨著文化有所轉變，地球村的概念、新科技的利用、人與人互動關係的檢討、知識論上的轉變…，這些反應在現在文化中的新現象，以及新的需求，也一再地提醒著我們對於藝術有新的認知與發展運用的途徑，教育上亦是如此。其實統整課程也是在這樣的社會變遷下的教育理念，因為非常重視生活教育，當然也更應該重視隨著時代改變的種種現象，並於教育中調整或運用。

　　當我們在藝術上發現藝術創作可以有如此豐富的方法，並且如前文討論，藝術觀念也出現許多啟示性的轉變，諸如由於權力與知識的概念，認為藝術不再以藝術家為絕對權威，並且希望建立藝術與實際生活的連續性，其實統整課程也有相一致的教育理念，並且可以互相融用與發展。因此，筆者相信，藝術創作的許多可能性與方法，其實可以在教育上轉化運用，成為一些教學法。

　　而本書提到「教學法」時對於「教學法」的認定，並非狹義的單指教學技巧或策略，而是指在這些探討的理念下，延伸出來可能被利用的教學觀點，較接近於Henry A.Giroux對 "pedagogy" 意涵的詮釋。美國賓州大學課程與教學系教授Giroux曾界定他所認為 "pedagogy" 這個字的涵意，認為 "pedagogy" 不僅僅是知識與技能的問題，它還跟知識、權力、權威與價值有關，「... pedagogy是理解脈絡性問題的方式，包括權力關係、價值、意識型態，以及知識與社會身分認同之間的關係，…我們不能把教育學或教育實踐化約為方法論。換句話說，它不只是一種教學策略，也不是教學理論…。」（莊明貞，2004）而本書所謂教學法也是立基於此種觀點之下，不是在一套既定的知識內容之下，或已經有了某種事先的準則之下的所謂教學方法。而是一個整體的教育實踐的觀點，一系列脈絡性的問題。而本章提出的教學法，即植基於後現代思想的啟示性下、脈絡性的觀點下的教學觀點，特此說明。

　　在這一段裡，我們將先說明本書之所以能藉用後現代藝術創作的方法做為統整課程的教學法，認為可以將一個統整課程的生活行為規劃成一個後現代藝術活動，也是因為後現代藝術創作可能性之觀念與方法的擴展。下一節中，我們將再針對這樣的一種教學

法的觀點是如何立基於後現代偶發藝術的觀念與Dewey美學理念
的結合做說明。並希望從這兩者的探討下了解具體可能的實踐途
徑。

　　以下綜合第四章後現代藝術創作的可能性，在此簡化歸結出以
下四點作為本章認為統整課程也可以設計得如同一個後現代藝術
活動的依據：

**(一) 創作藝術的媒材之可能性，已從傳統的特定媒材，解放到所有
新世界中可用的所有資源**

　　　　包括現成物、各類質材（鐵、鋼筋、水泥、柏油、玻璃、燈、
　　毛、皮件、沙土、石頭、植物…）各類豐富的廣告、雜誌圖像、新
　　科技底下的顏料、畫具畫筆、各類紙材、器材、數位相機、攝影
　　機、電腦的各類影像處理機能…，只要是人類可取得的任何物
　　件，可以製造出圖像、傳達意義感受的任何媒體與手段，均可
　　加以利用，而不再侷限於傳統的藝術媒材與藝術創作過程之
　　形式或概念。

　　　　如果立基於「藝術是文化的產物」這樣的觀點，隨著社會
　　時代的變化，身處於這我們現在這樣的一種視聽複雜的大環
　　境中，可說是前所未有，如果我們在課程的設計上，仍然侷限
　　於舊文化下的種種認知概念，極可能根本無法應付未來的世界
　　現象，形成學校教育與社會明顯脫節的現象。所以，如果我們
　　所接受到的視聽環境是如此多樣豐富，而學校教育卻只能運用
　　傳統的固定媒材，灌輸一成不變的觀念，則教育則非但不能幫
　　助我們增加能量，反而是使我們故步自封的力量。

　　因此，一個統整課程可利用的媒材，也是提醒我們世界上已有如此多的資源，就算學生不對能每樣資源都很熟悉，但至少建立起可利用資源之豐富的概念，且能具備起碼的自我表達的能力基礎。於是，統整課程的設計中各類資源的利用也將是重要的一部分。

(二) 藝術行為與概念已從傳統界定之特定行為與模式，轉變成不再絕對區分表演藝術、平面藝術、立體藝術，它們可能同時存在，並且日常生活的行為與藝術舞台性質的行為也不再有絕對的界線。經過計畫的日常生活行為，也可被拼貼成藝術活動

　　後現代的藝術觀不再只侷限於表象文化的藝術，也不再是「為藝術而藝術」的觀點。後現代的藝術家如卡布羅、克爾比（Michael Kirby），直稱他們的作品為「活動」，這種「如生活的藝術活動」的特色，並不希望參與者覺得那是藝術的活動。他們試圖把藝術從過去所謂藝術圈的環境中移出來，轉移到真實世界裡去。所以卡布羅說：「『活動』是日常生活的一部分，不講舞台或特別的觀眾，像遊戲，像儀式，卻帶有批判意識，不是給人定型的道德，而是促使參與者去尋思與發掘。（葉維廉，1992：53-75）」甚至只是單純簡單的一個宣言也行。

　　這可以從「拼貼」技法與概念的擴張運用來加以解說，從開始時立體主義的拼貼，到後來衍生出蒙太奇、集合藝術（Assemblage）、環境藝術（Environment）、偶發藝術（Happenings），於是藝術間的界線流動起來，不再以繪畫、雕刻區分，甚至擴大到包含行動藝術，並且打破所謂「藝術性」與「非藝術性」媒材的界線（吳瑪俐譯，1996：14；謝攸青，

2003b：159）。即被拼貼的對象，逐漸擴大範圍，從接近平面的拼貼，到小東西，到大物件，到空間的裝置，到整個環境，最後連一整個「事件」也可拼貼，行為動作、聲音、造形要素，均被包含在整個事件內的組裝（configure）與拼貼。亦即Cary（1998：340）所謂可以「組裝」（configure）出各種新的可能。

　　既然在現代科技快速發展之下，我們希望能利用各類資源，包括科技媒體、傳播語彙、影像知識、聽覺知識、現成已被製造的影像或聲音、各種環境現象…，但是如何運用這些資源，如何站在某種批判性的角度下掌握這些資源，除了接觸與學習之外，也需要後現代的想像力，與一顆關懷世界的心，一方面賦予某種想像力可以發展的空間，一方面也落實到現實生活，關心並體驗真正屬於生活的經驗與感受，而非只是與生活脫節的天馬行空。

　　從以上的分析，我們可發現在後現代藝術創作上已發展出頗具開創性的途徑，我們不一定要侷限於特定的範圍作特定模式的事，例如我們不一定要畫一幅畫來表現所謂的藝術，後現代藝術創作的可能性已開發出無限的可能性，甚至一個行為活動，也可以是所謂的藝術行為。如此一來，所有的影視、傳播資源均可被無所限制地利用。而一個統整課程也可立基於這樣的觀點去設計課程，運用想像力，落實真正活用當代各式影視、傳播資源，與現實生活結合的教育。

（三）藝術家與觀眾原本的關係被解構了，所謂藝術家與非藝術家的行為，其界線也被解構了，強調合作、參與與表演活動

因為後現代藝術強調從主體走向他者，藝術家與觀眾的關係，不再是將藝術家看成彷彿「燈」一般絕對的權威之主體角色，而觀眾也不再只是被動的角色。重視主體與客體的互動關係，因此，強調合作、參與、表演活動，以及多元解讀。因為後現代思想強調小敘述取代大論述，在參與中希望讓多元的個體有自由發展的空間，並且容許衝突的概念同時存在。Cary(1998：339)提及，後現代藝術的特質由對權威、權力的懷疑，打破「藝術家－觀者」、「作者－讀者」等界限，並鼓勵自由冥想。後現代的美學思維已去除原有之形式化觀念，而重視觀者的藝術經驗。

大眾與藝術家均可參與並合作創作藝術，藝術家不再是藝術創作絕對權威的角色，每個大眾都可以參與在藝術創作中對自己產生意義。當然專業藝術家可能更有經驗，並且可能較為了解藝術形式與理念之間的意義，而能提供大眾多方面的啟示或從事藝術創作的方法與理念引導。或者，某些藝術創作者的作品中也設計讓大眾能直接參與，形成藝術家主導大眾參與並合作創作的型態。

這種情況在統整課程中的利用，有助於學生之間的互動、師生之間的互動，建立學生自我表現的能力與勇氣，對於人際關係、人格的養成的幫助甚大。尤其在現今社會生活模式，繁忙而冷漠，住宅空間與活動模式的影響，人與人之間的互動已越漸減少，但是不斷短暫接觸的視聽現象卻越來越多，我們

即需要更多被刻意創造的活動機會，另一方面，我們也即需要
一種能力，能辨別與選擇自己真正需要的知識與視聽資源；有
一種觀念，能了解語言傳遞的不確定性，以及權力與知識的關
係，而能敏銳地批判不斷被刺激的媒體環境與訊息。

從「不確定性」與「權力與知識的關係」的角度來看，參
與、合作、表演的方法，讓學生可以有親身經歷的經驗，去體
會如何批判知識與權力的關係，統整知識的機會，體驗每個個
體發言或自我表達的權力，包括自己與他人都有權力，並且建
立批判性思考；也因為這樣的學習模式，學生可以體驗人與人
互動媒介與方法的不確定性。

(四) 藝術創作方法的發展

Hassan（1987：170-173）曾提出以下諸如「反諷」
（irony）、「狂歡性」（Carnivalization）等方法。所謂反諷
是一種遊戲性、相互作用、對話、多元對話、寓言、自我反思。
而混雜交合（hybridization），或者各種形式的變異性複製
（mutant replication），包括拙劣地改編模仿（parody）、
諧謔地模仿（travesty）、混成模仿（pastiche）。狂歡性更進
一步地意味著「複調」（polyphony）、語彙的離心力量、事物
縱情的相關性、前瞻性以及生活中狂野的無秩序的表演與參
與、笑聲的內涵。即一種反系統中的正向性的熱鬧氣氛。其中
顛覆因素可以因為該諧性而有某種歡樂氣息，一種特殊邏輯。
表演性、參與性（Performance,Participation）…等。

Taylor（2002：125）也曾提及「Mazeud的清河運動」的行

動藝術中包括的一些藝術形成的方法是我們可以應用的，包括：儀式（ceremony）、行動（performance）、日記（journal writing）、詩意（poetry）、教育意義（teaching）、矯治（curating）、演說（lecturing），以及與他人的合作（collaborating），此些內在訓練的方法，目的在透過各種不同的聲音，使我們能關注到文化本身的內涵。

這些方法都很適合在統整課程中被轉化運用，例如反諷、遊戲性、相互作用、對話、多元對話、寓言、模仿的方法，可以被利用於上課過程中，老師與學生的對話，或老師對於學生作業發表的提示上。

三、結語

從前文探討中，我們知道後現代藝術的創作觀，強調合作與參與，因為藝術作品的完成，也不再是藝術家一個人的事。而藝術的意義，也不再是絕對的意義，而是不同的參與者可以有自己的詮釋空間。藝術創作的模式也大大地擴展了其可能性。這種現象其實與統整課程的教育理念相一致，也是強調參與及互動，重視學生本身自我的統整。所以將已被利用的藝術方法轉化成統整課程中可利用的方法，其意義將不只是教學技巧與策略而已，更是蘊含著一系列相關脈絡的後現代精神與教育意義。

而以上這些後現代藝術觀與藝術創作方法的種種可能性，也是為何我們規劃一個統整課程時，可以如同規劃是一個後現代藝術活動一般的理論基礎，並且認為統整課程的設計可以運用後現代藝術創作已被提出的種種方法。

　　所以，統整課程進行時，各種科技媒材都是可以應用的道具，各式教學內涵都可被組織納入，所謂藝術的形式也不是坐下來畫張圖或做一件具體的東西這類的事情，藝術的形式與想像空間已賦予了藝術形式無限的可能性，這也是爲何筆者主張，在這樣的一種藝術觀下，藝術可以作爲統整課程的關聯中心之因。因爲不僅僅是所有人類資源都可被充分鼓勵應用；關心的議題也是鼓勵能無所限制地觸及各種現象與問題；並且鼓勵運用人類智慧上的所有文化與成就。所以，若能透過這樣的藝術角色，對於統整課程中的各領域之串聯，將是相當不錯的。

　　以後現代藝術觀中的偶發藝術創作爲例，以各類貼近生活的議題爲教學內涵，日常生活的行爲動作、聲音、影像，經過計畫，具備某種儀式性與詩意，不必拘泥於固定形式，藝術家與觀眾，老師與學生（或還加入校長、家長、社會人士），共同參與合作，將可互相碰撞出無限的可能性，即可以成爲一個個藝術活動。筆者以爲，這樣的一種教學法，也將有助於統整課程方案的設計避免所謂的「聯絡教學」，課程本身能有較強的結構性與內涵，使課程更具深意。我們將於下一節中，舉出本書所主張的利用後現代偶發藝術的創作觀與方法。

第三節　將統整課程設計成一個後現代藝術活動

一、基於卡布羅偶發藝術觀與Dewey美學，一個統整課程可設計成後現代藝術活動

　　本書在第五章第二節中已探討過Dewey美學與後現代偶發藝術結合的觀點與方法。我們在此將更具體說明本書主張將統整課程

設計成一個後現代藝術活動，將有助於統整課程的設計與規劃。

從前兩章的探討中，我們已討論到後現代藝術的理念與方法，在統整課程中若能轉化應用，應是一個不錯的思考方向。而在本書第四章中已提及的卡布羅之偶發藝術，乃是各類藝術創作方法中尤其強調原本日常生活的「非藝術行為」也能因為計畫而被設計成藝術活動的觀念；因為統整課程也是強調落實到生活的教育。而這兩者也都根源於Dewey的觀念，一個根源於Dewey的美學，一個根源於Dewey的教育觀，均強調與日常生活的連續性，兩者有很高的相容性。因此，本節認為統整課程可以設計成後現代藝術活動，而且諸如後現代啟示思想下的藝術觀念與藝術創作方法，也都可以於其中被運用，而Dewey的美學觀則於其中扮演著教育指引的角色。在整個統整課程中，藝術的精神則是各教學領域的串聯角色，且更能使平凡的上學經驗提昇為Dewey所謂的「藝術經驗」，並使教育中的指引方向更為明確。

Dewey的美學主張平常經驗經過內心世界的多重感知與努力而使其提昇，才能（或者說就能）產生藝術經驗。鼓勵我們真正地去面對人生的各種經驗，體驗並學習，真實地用我們各種知覺感動去聽、看、聞、接觸、思想並用情感感受。統整課程既然強調落實於生活經驗，那麼也就應該負起提供學生這樣的機會，並且思考，什麼是學生最需要經歷學習的經驗，讓他們有機會去學習「完整的經驗」，甚至成為「藝術經驗」。透過後現代偶發藝術的方法，也是強調使生活行為產生意義的藝術活動，可以融合許多後現代創作的手段，讓我們更具體地有許多參考途徑，並且無形中就有某種後現代的開放性思維蘊含其中，成為非常重要的潛在課程。

卡布羅的偶發藝術的理念，若與Dewey美學結合，將使被拼貼

的事件更具教育意義。卡布羅提及「如生活的藝術活動」的特色，試圖把藝術從過去所謂藝術圈的環境中移出來，轉移到真實世界裡去（徐梓寧譯，1996）。並且方法與形式上都有無限的可能性。在本書第四章已有討論，藝術創作可以將藝術與藝術以外的經驗聯結在一起，「按照計畫進行」，意義即隨之產生，意義的內涵才是藝術。即便是搬運炭塊，若是能成為有系統的活動，運用方法使具備某種規則，蛻變為一種儀式，使經驗變得有形，例如搬運數量充足的炭塊，則可為藝術創作的實踐（徐梓寧譯，1996：20-21）。因為經驗者可以有機會充分運用他的感官去經驗，如同Dewey的主張，使他的經驗完成提昇為「藝術經驗」。因此，統整課程的活動若能被設計成具有某種內在意義，成為有系統的活動。活動不在大小規模，而在能否提供我們追求藝術經驗的機會，則一個統整課程也可以成為一個後現代藝術活動。

二、兩者結合應用的方法之發展

綜觀本書前文各式藝術創作方法的發展之論述，一個被規劃為後現代藝術活動的統整課程計畫中，則可以自由地將各類已被利用之藝術創作方法於統整課程設計與規劃中，轉化、模仿地運用，而就整體的精神而言，筆者以為有兩項原則更應被強調出來，即 (1) 儀式、(2) 詩意。（這兩個原則在第七章關於服務學習之方案實例中，也已提及。）

1.儀式：將整個活動當成一個儀式般進行，以真誠的心面對所經歷的一切，追尋其內在的感動力量。並且可使課程活動的行為與目的清楚可見。如同原始部落的迎賓舞、或慶歡。

2.詩意：整個活動在情境與操作上，在心境中帶入一種充滿詩意的氣息。

　　儀式的目的在於使日常生活的行為更具體化，更清楚可循，且富生命力、趣味或種種特別的感受，若是小團體的儀式，還能有促進人與人之間互動的機會、凝聚情感的功能，無形中即是一種教育。統整課程在設計規劃成一個後現代藝術活動時，若能充分運用儀式的功能，則會發現日常生活行為很容易就可以被組織起來，並且被賦予意義。而學生也很容易就能掌握所要遵循的行為。對於統整課程的規劃相信會有很大的幫助。

　　其實若是我們從許多人類原始的生活狀態中去觀察，我們會發現，儀式在人類的生活中是很重要的一部分，尤其是一些行之以久被認為應該延續的經驗，經常都是透過傳統節慶中的禮俗與儀式，利用儀式的方式來傳承。由於時代的生活模式的劇變，人類許多傳統儀式變質了，也不完全適用了，成了一些支離破碎的舊禮俗，建立新儀式的能力似乎也喪失了。其實透過計畫與想像，我們可以在生活中靈活地運用它，其中將有無限可能。

　　統整課程中也可以充分運用儀式的功能，透過建立具體化、清楚可循的行為動作過程（當然需要說明、計畫與練習，也可讓學生參與計畫或自主計畫），並將我們所期待的教育意義，設計於一些儀式行為中，使之產生某種規則性，相信將能產生令人期待的效果。例如奧運會的開幕儀式，那是一種象徵運動家精神的儀式，參與其中的運動員與觀者，都會在儀式的過程中由然升起某種感動。這樣的儀式精神就是運動會很重要的一部分，並非只在於場面的浩大之問題。而這種儀式的精神，即可參考應用於學校的運動會中。另一方面，事實上我們不難發現，既有的儀式背後都隱含著某種價值觀與意識型態，因此，運用儀式的方法於教育活動中時，儀式的如何產生與規劃也是教育意義之所在。

　　關於詩意，則是應注入於儀式中的一種特質。一個統整課程的後現代藝術活動之成形，除了意義的賦予，一種後現代的想像力與詩意的與內在感動的力量，也應是課程規劃上應努力被賦予活動中的重要特質。使學生有空間想像與某種感動的體驗。有時也可運用後現代的反諷性與狂歡性來增加解構特質中的想像力與詼諧的詩意。

　　如同Kesson曾經強調的，藝術之「想像性及詩意」的特質與「體驗學習課程」在新課程類型中的重要性（Kesson，1999：84）。而本書主張可將統整課程設計成一個後現代藝術活動，藝術觀立基於Dewey的經驗美學、後現代偶發藝術活動的觀念，強調參與、體驗的經驗之昇華，即是一種強調將後現代藝術的想像力、詩意，充份與統整課程的參與性結合的主張，將可成為一種性靈體驗的學習活動。這種具備創造性與想像性的課程運用上的方法，對於Kesson希望解決的現代性課程典範的限制，相信是相當有助益的。

　　這種將藝術觀下的方法轉化運用在統整課程中的觀點，即使得一個或一系列的統整課程，設計成一個後現代藝術活動能有更具體參考途徑，並且深具教育意義。

　　在後現代複雜的媒體影像與訊息世界中，讓學生從參與一些動態的活動學習，不僅可以實踐Dewey的美學思想追求所謂藝術經驗的學習(Dewey，1980：118)，使Dewey做與受的經驗更深刻、具體而多面向；更有助於後現代主、客體互動的訴求之實踐。如同Richard Poirier所主張的：參與的自我，應該是表達著「一種運作的能量」、「一種自我原狀的能量」，而其中的內涵必須是「自我

反省的、自我正視的，最後是自我的完滿感…，對於壓力，對於困難所反應出的省思後之完滿感」（Hassan，1987：171-172）。

如此一來，課程設計宛如一個後現代藝術活動的計畫，將使課程計畫更具組織性、想像的豐富性。所有人生中的豐富題材都可以被納入課程設計的範疇，既有的文本也可被複製、摹仿、改編地利用，統整課程中兒童可從事著被計畫過的日常生活，於實際的「做」中「受」，並學習如何先了解知識、解構知識在其所屬文化中的意義、並建構知識與自我的關係，透過行動、對話、討論、日記、表演、朗誦、演說…，等無限的行為的可能性，去從事具體課程內涵的課程活動。並且在計畫中賦予這些行為儀式性、詩意，儀式性的目的在使行為動作具體而可遵循，詩意的提示在於引導學生想像，並運用後現代的反諷性與狂歡性來增加解構特質中的想像力。那麼，一種希望嚴肅認真面對自我，並希望自己能從阻礙的經驗中提昇的心情，即Dewey的美學的融入，更將使得每個參與的學生，對其自我有一種追求完滿的省思性。一個統整課程，其方法可以如此豐富，其內涵也可以如此深具意義。

統整課程從學生經驗的角度出發，重視過程、重視每個人，而非結果這種特質而言，在一個這樣的活動中每個學生都可參與其中，互動、合作、對話、表現、自我統整，重視過程中每個人在其中參與與討論的經驗，結果並非絕對的。知識體是師生共創，在活動中容許偶發的種種，沒有絕對的標準，容許學生有發言表現與自我思考，自我統整的空間，而學生在參與的過程中，直接經驗著自己的行為，即是一個自我經驗統整的機會。有利於新世界科技媒材的應用多元視聽效果的運用、有利於藝術行為大眾化、課程民主化，並與日常生活的結合。

9
CHAPTER

以藝術爲關聯中心的統整課程之實例設計

第一節　將統整課程設計成後現代藝術活動
之應用分析

　　當我們在從事藝術統整課程時，藝術在統整課程中的角色可能會很不一樣，而此處的教學法，乃是將一個課程活動當成一個後現代的藝術創作一般，課程設計即宛如尋找藝術創作的題材，所有與人生相關的題材都很值得去體會與學習。這也就使統整課程的課程設計更貼近生活本身，並且充滿藝術性。

　　本章在統整課程中的應用，將先舉Krug和Cohen-Evron（2000）曾提出的四種藝術在統整課程中可能被應用的模式，而其中的第四種是非常具有高度課程統整特質的模式，筆者將說明本書所主張的將統整課程視爲一個後現代藝術活動一般去設計規

劃課程的模型，即屬於這第四種課程模式。希望藉此了解本書藝術統整課程的課程模式之屬性，是屬於非常具備高度統整性的課程模式，且能與學生生活緊密關聯。並且我們將利用Krug和Cohen-Evron文中所舉的實例，說明本書後現代藝術觀可以如何與統整課程結合發展並應用，然後接下來一節再舉出本書自己所規劃的統整課程的實例。

Krug和Cohen-Evron（2000：259-260）曾經為文從教育組織與課程統整的情況，分析藝術在統整課程實務中可能產生的四種課程模式：一是將藝術作為其他學科的資源。二是透過藝術組織課程，以擴展各學科意義。三是透過藝術解釋學科論題、想法或主題。四為以生活議題為中心的藝術教育。Krug和Cohen-Evron質疑當我們做各領域的統整時可能潛存在課程統整中的相關知識殘破的現象，那些聯繫不同知識體的情況與實務，相關知識殘破的現象到底如何呢？事實上藉由以下四種模式分析，即清楚可辨：

一、將藝術作為其他學科的資源

利用藝術作為手段或工具，來幫助其他學科的學習。教師通常以舉例的方式，有時也包含一些技巧，以闡明特定的主題或事物。所強調的是每個學科常見的學習與認知技巧，也能有學科本身專業的高層次思考的學習，但較取向認知的學習。此類的課程研究，雖然不同學科之間的聯繫有時也會被建立，但是知識的殘破現象往往較被忽視而未試圖解決此問題。

二、透過藝術組織課程，以擴展各學科意義

　　以合作的方式出發來結構課程，以此來擴展原初想法或主題的規模、深化其廣度，而藝術所扮演的角色，就像是聯繫學校各學科組織的分母（denominator）角色，讓每個學科概念得以擴展。例如，拉斐爾和達文西，不只是西方文藝復興期的文化實例，同時也代表著時代的精神，例如表現出人文主義、透視法、復興、古典傳統等，反過來說，在歷史中也可解說此時代的社會-歷史、文化、政治與經濟脈絡，來增強藝術概念。在此，知識是被定義的，課程中探究的實務通常是較簡單的、比較性的過程。因此，必須讓學生有空間去將事件與事實做連結，否則較易停留在單一學科的學習上。此類研究鼓勵各類學科專家合作，但仍保有其特殊領域專長的完整性與權威性。個別的學科領域被用來與其他學科內容結合，以增加彼此之關聯性。

三、透過藝術解釋（interpreting）學科論題、想法或主題

　　此種課程實務在透過多樣的學科所提供的多面向概念與想法，結合知覺與思考的不同方法來學習。在這類的研究中，藝術能夠提供多面向的透視觀察之機會，藉由關於藝術家、風格、工作室活動…等種種的知識，使學生能有更多的機會經驗著各類複雜的知識。

　　學生可以學習去「解釋」世界與藝術表現，認為「解釋的問題」從未被解決或確定，意義是動態的、流動的，也就是知識內容並非絕對確定而留有解釋空間的，想法是多元的。例如以一個地方上的花園為例，透過系列體系性的探究，學生可以學習植物名稱、成長週期、植物在顯微鏡下的化學現象、組織狀況；透過藝術，學生可

以檢視花園在社會與文化中的意義，比較它們在不同時代、不同地理區域中的文化意義。並可連結到自己學校花園的實務，並引導相關的表現與批判的資訊，使學生有獨立思考批判的機會。更可利用舞蹈、戲劇與音樂，來解釋與呈現花園的功能，使學生的感官、思考與情感上能更豐富。

此乃一種超學科的課程設計，在各學科間學生可以獲得更佳且更多持續性的連結，藉由解釋真實生活狀況，課程發展圍繞著主題、社區、事件或學生興趣。這個課程實務重視學習過程，以此重建知識體，而不是固定化的知識。

四、以生活議題為中心的藝術教育

以生活為中心的課程研究，將其他學科領域注入藝術中，以探究與個人、社會密切相關的想法、議題或問題。藝術可提供學生作為一個手段去學習更多關於社會的狀況與思想，透過這樣的課程，來自於學生本身生活經驗之個人的知識被注入不同學科領域。

例如以一個社區國小附近雜貨店遭搶劫為議題中心，透過師生、社區人士的對話，發展出基本的問題、並延伸問題（譬如暴力如何透過各式媒體傳播？可能透過電腦、影視遊戲、電視、廣告看板…；誰有責任營造並維持一個無暴力的社會？）學生針對生活議題反應，並批判性地解釋關於暴力的議題，並且從地方上延申到自然的、全球性的暴力問題。透過相關議題的藝術作品體驗，如Picasso的「格爾尼卡」(Guernica)、Warhol的「電椅」(Electric Chair)、DeKooning的「女人」(Women)、以色列畫家Ravid Reev以猶太人被屠殺的新聞照片創作的作品…等。學生

可以透過寫作、表演、紀錄暴力相關的實景：學生分組去建構與解釋自己對此事件的確切看法，紀錄可透過照片、表演也伴隨著批判。學生在整個過程中拍照、戲劇性地創作，反應、討論並重新定義這個事件。學生也製作新聞，也利用這些照片、嘲諷訪談、真實狀況的細節描述，並發送至全社區。這樣的經驗不管對於師生都是深具意義的。

在以生活為中心的研究上，教師可以很民主地為學生創造有意義的經驗。教室實務建立在合作、活動式的師生互動，藝術老師是中介者角色，引導學生靠自己的能力去辨明、探究、了解生活為中心的相關議題。而且有非常多的途徑可以計畫合作的途徑。

表6. 藝術統整課程模式的統整性強弱分析圖（作者自編）

統整性	周淑卿分析的三種課程設計模式	Krug & Cohen-Evron 分析的四種藝術統整課程模式	本文將統整課程設計成一個後現代藝術活動
弱 ↑ ↓ 強	多學科式	1.將藝術作為其他學科的資源	
	科際式	2.透過藝術組織課程，以擴展各學科意義	
	超學科式	3.透過藝術解釋學科論題、想法或主題	
		4.以生活議題為中心的藝術教育	○

以上Krug & Cohen-Evron分析的四種藝術統整課程模式，若是以周淑卿（2002：2-3）分析的三種課程設計模式（「多學科式」、

「科際式」、「超學科式」，見表6）來加以分析，即清楚可見第一種模式乃屬於多「多學科式」，統整性最弱；第二種模式屬於「科際式」，統整性較強了，但仍然很容易產生獨立學科分割之學習現象；第三種與第四種則屬於「超學科式」，統整性均強。尤其第四種模式的課程統整更達到多元多面向的全面統整的目標。

在這個第四個模式中，Krug & Cohen-Evron提示我們，在進行藝術統整課程時，若能與生活緊密結合，如此的一種模式，會是超學科式的非常好的藝術統整課程途徑。而本書的將統整課程設計為後現代藝術活動，更積極地強調直接從生活中去創造題材，即是屬於這種超學科式的模式。直接使學生經歷一個個後現代藝術創作的活動，不但使此模式的精神得以發展，更加入更多方法與內涵上的可能性。

不僅達到其基本目的「關於課程組織中，以生活為中心（life-centered）的研究，鼓舞了藝術結合其他領域的主題，去從事關於個人或社會的思考、議題與質疑之相關藝術活動。」「認為關於課程組織，若能以生活為中心，利用藝術去結合其他領域的主題，將有利於從事各種相關的想法、議題與質疑，不管是個人的或社會方面的，都是如此。」（Krug & Cohen-Evron,2000：268）

另一方面，後現代藝術創作的新方法與理念，將在無形中的潛在課程中，潛移默化，使學子們能直接經驗藝術的感動經驗，直接學習藝術的儀式、想像力與詩意。而事實上，Krug & Cohen-Evron所提的第三種模式的藝術統整課程的方法，也可在這樣的一個課程活動中綜合運用，即活動裡面也可以從事關於藝術多面向的透視觀察。

　　因此，這樣的一個課程活動，其課程間還有發展的空間，可以多加入一些儀式性的行為模式，並加入詩意，則能使一個後現代藝術創作活動的想像空間更多更大，整個一個活動即被以一個後現代藝術活動的型態被體驗，而於其中，如同一個藝術作品中，包含著各式各樣的領域之內涵，學生可以以一個生活本身的經驗與藝術經驗融為一體。

　　舉其中以雜貨店社區暴力事件為議題之例子來說，我們可以讓其整體被拼貼的事件融入儀式性，過程中加入詩意；而過程中的小活動，也可融入更多方法，如：在關於暴力相關的問題發展上，討論時可加入反諷技巧；設計報紙、演戲時則可加入某種狂歡氣息，錄製聲音、歌聲、音樂；過程帶有些遊戲性，寫諷刺性文章在報紙中、不合邏輯的風趣性語言之運用、詩的意味；也可設計「哀悼」（不一定是很嚴肅地哀悼方式）暴力事件的受害者的儀式（例如：關懷的與反諷的）。這些種種的後現代藝術活動方法上的可能性，都可在一個類似這樣的生活性的課程模式中創造設計。

　　而就題材上言，這種直接從生活中去創造題材的方式，事實上就如同後現代藝術創作一般，有無限的可能性與豐富性。諸如以下所建議的各類題材，也都可納入一個後現代藝術課程創作中。Mary Jane Jocob建議（轉引自Krug & Cohen-Evron,2000）：「藝術的主題是一個批判生活的議題」這樣的標準。此處的藝術是指藝術創造宜與社會生活相結合，並且相關。「例如，生態學藝術家Viet Ngo結合幾個大社區去建構下水道的植物系統設施，利用植物的生存特質與濕地，去淨化水質。許多的文化工作者/行動家/藝術家，呼籲擴大『以生活為中心的議題』，例如，AIDS意識、

動物權、文化的改變、種族問題、森林的枯竭、性別平等、遊民問題、人口過剩、公共福利、不公平事物的實務問題、水污染、青少年暴力問題…等等。」當然，題材也不一定是此類型的生活題材，例如：校園植樹、家庭生活、同儕議題…等較溫馨的議題也不錯。題材是無限的。

這樣的一種課程方法上的思考，透過後現代藝術創作的方法，可以學習合作、互動、參與、批判的方法內涵、體驗如何從失意中轉化成詩意與感動。藝術使我們能直接面對不同文化的想像空間，直接面對生活的事件，學習、經驗並創造藝術的儀式、詩意、種種藝術創作的可能性…，我們的學生所要學的不只那個結果，而是那些方法與經驗。也可以針對過去以來的藝術去體驗其文化、感動處（所以作品必須是真誠的）、針對藝術品與文化思想之解構反省。藉由這些方法過程，使我們的學習更豐富、多樣而富趣味性、賦予解構的反省性，加上結合Dewey的正向人生觀的訴求，上課將不只是一件很有趣的事，也將是一件很有意義的事，並且將延伸到我們的人生態度與生活方式。

第二節　後現代藝術統整課程實例設計

一、方案名稱：「樹世界的禮讚」

二、方案簡介：

本方案是一個國小的全校性主題課程，其中包含四個次主題

的課程活動，即「植栽的儀式」、「照顧它，樹的生命體驗」、「樹的哀歌」與「樹的印象」。四個次主題之主要活動內容分別是「栽樹」、「養樹」、「了解樹的遭遇」與「全校以樹佈置」的活動。

這個課程的主題乃是以樹的生命、成長、需要，以及了解樹與人類世界的關係，希望使學生對樹的感受與思考能更貼近生命的價值，並能與人類的生命作互動的激發感動，了解到樹也是有生命的，了解生命誕生與成長過程都是如此奧妙、可貴而應予尊重的。並於整個過程中學習相關的各類知識，例如栽植樹木的方法、樹的生命結構與成長。或者也可相關聯地介紹地球上各類生物的生命結構與成長的所需。又如地球上生態的問題、環境問題、污染問題…等，也都是可以規劃的題材，以納入整個統整課程中。

參與者可以透過「栽樹」體驗樹的生命之誕生與奇妙；透過「養樹」的過程，體驗成長的時間與過程之重要；透過「了解樹的遭遇」，讓我們省思批判人類與樹的關係，體會走入他者的意義；透過「全校以樹佈置」讓我們有一次整體省思我們對於「樹的印象」，並學習應用影像、處理影像的方法，來表達我們對於樹的觀點。

但是這些原本可能只是非常生活化的行為，如果我們只是透過傳統的上課模式來教育，可能學生的經驗並無法落實到真正的生活，不易獲得如Dewey期待我們追求的藝術經驗。因此將平凡生活行為的統整課程，利用後現代偶發藝術家卡布羅曾提出的方法，注入藝術性的生命力，例如栽樹、為樹澆水的平凡行為，透過利用儀式化的過程，將行為動作確定具體化，規則化並賦予意義，加入音樂性、詩性、遊戲性，或如整體全校性的活動則能有某種狂歡的

熱鬧氣息。透過提供學生具體的一些感受經驗的途徑，讓學生直接去參與、討論、合作、互動、表現自我⋯，使經驗更豐富的感動。教育意涵就直接利用這樣的途徑來設計並且被賦予。

三、方案理念：

方案的主要理念在利用後現代藝術的精神與創作方法，例如參與、合作、計劃、日記與表演⋯，有某種後現代的狂歡氣氛，融入一個儀式活動中，如同後現代偶發藝術家卡布羅的「拼貼事件」的理念，賦予平常的課程活動意義與某種儀式性的規則，讓學生去體驗豐富的學習內涵，並體驗一種詩意的想像力，追求Dewey所謂的「藝術經驗」。而整個活動過程所包含的行為、動作、聲音、文字語言、音樂、影像⋯種種，全都是這樣一個課程活動中的整體「拼貼事件」裡的一部份。

這樣主張乃是立基於本書的藝術觀來規劃一個統整課程，結合後現代藝術家卡布羅偶發藝術的創作理念與Dewey的美學理念，將統整課程的設計當成如同一個後現代藝術創作活動的規劃，整個活動目標則應使參與者於其中能如同參與一個後現代藝術活動的型態一般，體驗、感受、批判、感動並學習，主題可以包含著各式各樣的領域之內涵，學生可以以一個生活本身的經驗與藝術經驗融為一體，追求一種內在經驗的反省與提昇，以達到教育的目的。

所以，若是從前一章筆者針對Krug & Cohen-Evron (2000: 168) 所分析的四種藝術統整課程模式來說，這裡所設計的實例方案，也即是Krug & Cohen-Evron所強調的第四種藝術統整課程類型的實踐。整個課程規劃乃是以生活中的我們與樹的關係為主

題，將其他學科領域注入整個藝術活動中，由學生個人生活經驗出發，使能感受、體驗、思考與人生、社會、大自然密切相關的想法、議題或問題。藝術在這裡是做爲一種手段，提供學生機會去學習更多關於自己與他人，自己與外在世界、環境與社會的狀況之關係，並能主動反省、思考與批判，透過這樣的課程，重視來自於學生本身生活經驗之個人知識被注入不同學科領域之自我經驗的統整。

另外，這樣的統整課程的規劃，若是以周淑卿 (2002：2-3) 分析的「多學科式」、「科際式」、「超學科式」三種課程設計模式（見表4）來說，應是屬於超學科式的統整課程模式。

以下即針對此方案之四個次主題的課程活動加以說明。

四、方案活動發展：

本方案名稱爲「樹世界的禮讚」，包括四個次主題的課程活動，即「植栽的儀式」、「照顧它，樹的生命體驗」、「樹的哀歌」與「樹的印象」。內容雖然都是簡單平凡的生活行爲，但是當我們賦予它詩意、意義與規則。它變得充滿想像力、互動與表演空間。並且在整個如同後現代藝術活動的課程中，同時包括準備活動與練習過後表演或發表的部份，所有師生互動、同儕互動，甚至在這樣一個活動過程中，學生回家與父母分享經驗的部份，都成了這個統整課程學習活動的一個整體的各部份。

以下共有四個次主題的活動，每一個活動均含有「欲學習之內涵」、「準備活動」與「活動內容」三個部分。

(一) 活動一：「植栽的儀式」

1.欲學習之內涵：

　　計畫一個植栽的儀式，並賦予其中詩意。其中可以學習如何栽種植物，了解儀式的特質、要素與在生活中的意義，了解並能應用後現代藝術創作方法如模仿、複製、改編的方法，這裡可包含音樂、語言、肢體動作三方面的「組裝」。一方面體驗如何使音樂、文學與生活經驗產生關係，一方面體驗肢體動作如何控制，並能賦予意義，如何賦予意義。學習蒐集音樂、文學、舞蹈或體操動作資源的能力。學習自我表現、同儕互動、合作的方法，感受植物的生命如何開始之大自然力量，並了解自己的校園，建立觀察與思考的能力。

2.準備活動：一個儀式如何開展

　　(1) 背景聲音的準備：融入相關音樂、文學之課程，引導學生蒐集音樂，或尋找詩句，或由教師提供基本資源，讓學生學習模仿、複製或改編的方法與想像力。諸如森林的、大自然的、原始的音樂，也可詼諧地加入學生們自己喜歡的音樂串場。樹的詩篇之朗誦、春的氣息、雨季、夏季與冬季。教師引導體驗音樂與植物之間的對話。學習做錄製與播放的準備。

　　(2) 植栽的準備：教師教導學生學習所要栽種的植物之特徵，學習植栽的常識與方法，並從事實際操作之練習。可觀察學校的環境與需要，了解學校的校園規劃如何運作，我們

可以如何取得植栽的權力，如何分配植栽的區域。所需材料與工具，來源如何取得。

(3) 儀式的計畫與練習：動作如何配合節奏、樂音或語言表達的計畫與練習。分工的分配，例如：負責儀式的內容之計畫與練習的紀錄，宣達事項、植樹儀式的開展、鬆土、挖洞、高潮的掌聲或鼓聲的配置…。

3.活動內容：

　　一個班級為主，其他班級觀賞參觀與部分參與。以高年級一或兩個班為儀式進行式（若校園中可再植栽的地方夠多，則可更擴大儀式的規模）。其他年級班級在此儀式進行時則為觀眾兼部分參與，亦可安排短詩大朗誦、合唱曲。例如：高年級唱，中年級、低年級輪唱。有一個主要開展活動的儀式，也有分班的活動，各班各自的以此為主軸的活動。也可在開花時，再有後續共歡的活動設計。

(二) 活動二：「照顧它，樹的生命體驗」

1.欲學習之內涵：

　　此活動部份類似「活動一」的學習內容於此不再贅述。其他學習內涵還包括因為儀式的意義與規則的被賦予，使學生在照顧樹的過程，能用心觀察並體驗樹的生命成長的意義。體驗生活與勞動也能有很高的樂趣並極富意義。也學習利用詩、日記、圖像來表達心情與分享經驗。另外，也認識氣候相關的常識並體驗不同天候下的景象與感覺，了解各種不同氣候

下的植物,學習觀察大自然與生物之互動關係。了解樹的生命結構,也可加入了解人的生命結構、其他動物的生命結構的課程。

2.準備活動:

(1) 樹與人生的體驗:老師提供故事,引導同學感受樹的成長與人生的成長之生命與時間的相同感受,例如以一個小女孩的種樹的故事開場,後來她長大了,樹也長高了,小女孩成了媽媽,她的孩子又種下一顆種子,另一棵樹的成長,如同這個小女孩即將展開的生命,這是生命的氣息,小女孩將長大,樹也將長高。

(2) 儀式的計畫:每日工作分配與討論。樹與植物的認養,分配四人為一組,負責植物的澆水工作,區域的整潔維護,每日工作項目訂定與時間計畫,並紀錄關於我們的工作與樹的週記。

(3) 教師介紹不同氣候下適合生存的植物與特性。學習植物的成長需要什麼。

3.活動內容:

(1) 為校園中的所有植物找主人,體驗它們生命與成長,計畫一個樹的生命體驗之儀式,並賦予其中詩意。一個儀式的展開:每天定時四人組的照顧樹的儀式—樹的體操(同學可一邊進行照顧樹的工作,一邊自己編固定路線與動作,並賦予意義與某種詩意情境,例如如同宮崎駿的「龍貓」

故事中，一對姊妹跟著龍貓動作，像是祈禱樹的成長的儀式動作，也可邊澆水邊唱歌、唱歌給樹聽、儀式性的節奏與呼聲、與樹說說話、摸摸它、呵護它。）最後發展出四人組的「樹的體操」儀式。

(2) 將「樹的體操」儀式程序具體紀錄，並定期寫下關於我們的工作與樹的感言，即樹與我們四人的週記或日記。例如大自然氣候天候變化時的不同景色情景感受紀錄，或同組同學之互動紀錄，樹下的心情與記事。

(3) 了解自己認養的樹與植物，圖書館找資料，為它做個現代短詩、為它做個象徵物、哼個簡易小調賦予它詩意、為它做個可愛的標籤，並發表與他人分享。最後每個植物旁都有同學們立的牌子，上面有關於它的象徵物圖案、短句或短詩，使別的同學也能了解它，也了解它的主人，全校同學都能看到。

(三) 活動三：「樹的哀歌」

1.欲學習之內涵：

關於樹在地球上的遭遇這個主題，由各班討論，最後表演、演講，學習從地球村的觀點看世界，學習批判社會現狀是否不夠尊重與愛惜大自然，反省我們的生活模式，學習解決問題的途徑。學習關懷大自然、了解地球環境的現況。學習表達、溝通與表演的能力，並學習包容不同的聲音與意見。學習蒐集影像與文字資料的方法；學習利用蒐集所得之影像資源表達樹

的悲情之方法；學習統整蒐集到的相關資料並用文字或語言表達意見的方法。

2.準備活動：

　　(1) 教師引導學習發表意見、聽取他人意見的技巧與態度，學習蒐集資料的方法。學習批判資料的基本認知。例如教師可提供權力與知識的關係之批判實例給學生參考。

　　(2) 教師引導學生討論了解「污染」與「砍伐」造成的傷害：都市開發、山地開發、汽車廢氣、工廠污染、大量大件廢棄物、高污染性產品大量製造與任意棄置、大量砍伐樹木…，人們往往因為經濟利益不斷破壞大自然，其結果是大自然的反撲。例如地球生態的改變、地球氣候的改變、森林大火，加上地震與氣候因素，颱風來襲後產生土石流造成地形的變化與災難…。不僅對於植物的生存空間破壞，對於整個地球生態環境也嚴重影響。

　　(3) 認識地球上有多少面積的植物：教師解釋現在地球氣候因污染改變的狀況、提供地球上原本植物的面積與不斷改變的相關資料。或者可引導學生作計算與統計等相關數理方面的能力。

　　(4) 教師引導討論「我們現在的生活是一種進步嗎？」此一議題，體會沒有現代科技之前的人的生活模式，體會原始人類的生活模式，作利弊得失之討論。

　　(5) 了解何謂裝置藝術，可以如何製作。

　　(6) 學習表演的方法與想像力。

3.活動內容：

(1) 從班上分組討論到全班性的討論：蒐集報紙相關訊息作討論。

(2) 將上述討論結果作一份報紙專刊，發送社區。

(3) 各班表演：反諷、詼諧敘述「樹的哀歌」。例如表現被地球壓扁的樹、颱風天的樹、地震後的樹、都市污染下樹的遭遇、被砍伐作成各類物品的樹…用簡單的話語與肢體表現，我們如何能「拯救」樹的遭遇，給學生發揮想像力的空間。對於樹這樣遭遇下，樹或地球可能變成什麼狀況，也作一個裝置作品搭配爲表演場景。

(4) 演講比賽：延續上述活動的學習經驗，各班討論、紀錄、整理與發表。整理與發表則各派二到三位同學一起上台表達各班意見。表達方式與內容均由全班同學討論。教師也可引導加入反諷、詼諧的表達技巧。

(四) 活動四：「樹的印象」

1.欲學習之內涵：

合作、參與、掌握運用影像的經驗、感受影像的力量，感受全校動起來的狂歡氣氛與喜悅的藝術經驗。

2.準備活動：

各班各自準備以下準備活動，前三項屬於「情境感受的引導」，後兩項屬於「實作的教室佈置計畫與討論」

(1) 樹的影像世界、意象賞析：不同文化中的樹的意象、意象中的其他大自然景象、雲、風的感覺。認識大自然、認識世界其他國家有哪些象徵性的景象，與人文課程結合。樹在生活中的角色，歷史中的樹、世界各地的樹。不同氣候中的樹、陽光下的樹、雨中的樹。有哪些不同的樹的表現。

(2) 音樂賞析：原始部落儀式的音樂、儀式與音樂之間的關係、樹的音樂、樹的聲音，樹在山上的聲音，樹在風中的聲音。　樹上的蟲鳴、鳥叫聲。樹的詠讚之歌。介紹節奏與儀式之間的關係。

(3) 校園樹與空間意象體驗：樹的意境感受，例如校園中最喜歡的樹的空間之尋找、校園中最高的樹在哪裡、教室與樹之間的關係、教室看出去的樹景有哪些。

(4) 製作的風格與可能運用的技巧之引導

　　介紹立體主義「拼貼」概念出現以後的多媒材運用的圖例，讓學生體會多樣媒材運用的可能性。進而讓班上同學討論自己班級整體風格的感覺之計畫。例如全班每位同學處理一棵樹，決定用何種材料，或利用現成的影像作拼貼，安排教室哪些牆面與空間要畫，每個同學負責的空間分配與規劃。教師引導，而非主導。讓每位同學有自己發展創意的空間，同時也進行意見交流的溝通的經驗，全班一起創作，展現合作的精神，至於結果如何，則可進行檢討反省，但老師的角色，切勿因為求好心切，而不願意讓學生們出現以老師角度認為會失敗的作品，而過度干涉，應該留有空間給學生嚐試與經驗的機會。

(5) 準備教室佈置的材料

當班上同學已決定出基本形式與計畫，教師則進一步指導同學可能面臨的問題之指導，提示所應準備的材料。事前相關技巧與觀念的賞析與體驗。

3.活動內容：

全校一起動起來，做全校性的樹的裝置藝術。儀式的展開。

(1) 例如全校播放關於原始部落儀式的音樂、大自然相關情境的音樂。

(2) 全校樹的意象的裝置。同一個時間大家一起動起來。

(3) 全班攝影拍照。

(4) 全校性的觀摩活動。

(5) 意見發表。看大家活動過程中的影像，作紀念冊。

(6) 分工清理教室。

五、結語

本方案屬於一個全校性的活動，可以擴及延伸各年級，但是各年級甚至各種特殊狀況下，老師均可各自依其年級之能力與學習需要做調整，並加入更細節的部份，全校一起動起來。而我們在此則是比較偏向高年級生的設計所做的整體說明，原因是這樣較易分析到本方案所涉及較深度思考的教育意義，而這些教育意涵也

希望能作爲不同學習對象做適度調整與變更的方向。

　　事實上這種課程設計模式，可以安排成一個社區的、大型的活動，不過，也可以是一個整體的小型活動，甚至是一個單元活動。所以，這裡筆者將提出的方案，雖然整體而言是個大型活動，但其中的小型活動，甚至單元活動，也都是一個個可以獨立的後現代藝術活動。這也正是此方案之特色，因爲整體而言，將能塑造整個學校參與的氣氛，但是個別而言，又留有許多各自可自由發展的空間。可以依班級、年級、各種特殊狀況而有所發展。

　　這種有如計畫藝術創作活動的統整課程規劃，必須從無到有，不僅需有基本教育理念，某種後現代藝術的基本認知與素養也將有所影響，或許可以考慮藝術家的參與，以教師與藝術家合作規劃的方式，將會是很不錯的途徑。教師提供教學上的經驗，藝術家提供創作理念與方法，再者，也可因爲不同的主題，邀集各類專長的人士參與合作計畫，而於計畫中也可依學生程度，適度安排在課程的某些部份讓學生也有自主的參與計畫之學習空間。這種統整課程學習內容的成形過程，事實上也將是一種後現代教育精神的實踐。

　　在這樣的課程規劃中，本身即蘊含著後現代思想中認爲應走向他者，讓他者成其爲他者的精神。因爲課程中能使每個個體的小敘述有發展的空間，而非用普遍性的原則來涵括所有的學習行爲。整個方案設計有如一棵茂盛的大樹一般，有一個大樹幹，樹枝不斷延伸細分纏繞，從大活動到小活動，到單元活動，到小組活動，到每個同學，到每個動作、互動、發言、紀錄…，彼此關係也有許多難

以計算的互動學習，發展出無限的枝葉，就像學習的成果，也將無限延伸，隨著時間在學生內在經驗中能繼續延續其學習的生命一般。

過程中所有準備活動、參與經驗到正式的表演，都是整體課程的一部份。甚至隨著時間繼續地延續時學生的成長，也是整體的一部份。因為，例如植物的成長是隨著學生們的年齡也在成長的，到學生長大成人回到母校看看他自己所種的樹在哪裡，回想自己的學習經驗，若是能有所體悟那不也是一種令人感動的藝術經驗。就如同一些後現代藝術創作一般，有的創作之時間性也是一直延伸發展的。

後現代藝術教育應期待一種具備後現代藝術精神性的課程，而後現代的藝術創作也應該期待一種具有教育意義的內在意涵，實踐後現代藝術創作思想中強調走向他者、走入人群的意義，使人們參與、互動，能真正感動、經驗並且成長。而筆者這樣的一種課程規劃的主張，即充分地結合兩者，並期待我們未來的教育與藝術結合之豐富遠景。

10
CHAPTER

結　語

　　本書主要的目的在於希望藉由發掘後現代思想在藝術上的啓示性，與後現代藝術創造的可能性，注入後現代藝術教育更豐富多元包容的內涵，更希望藉此引導出其中可應用的教學法。經過本書的探討，我們可以發現將後現代藝術家卡布羅的偶發藝術與Dewey的美學結合，因爲強調日常生活行爲與藝術經驗的連續性，因此使得服務學習與統整課程均可基於此理念來設計，而成爲一個後現代藝術活動。不僅有助於服務學習與統整課程實踐落實於生活的教育理念，更能一方面於活動中靈活運用此兩個課程理念的內涵，一方面又可於活動中充分體驗後現代思想在藝術表現的啓發性。

　　本書透過前三章了解後現代與現代的關係，從了解西方典範的思想，到了解後現代到底挑戰了現代典範的哪些特質，在第三章中，我們關於後現代主義思想中的啓示性意涵及在藝術上的意義了解到以下的觀點：

　　首先，在後現代的世界中，我們應該對於權力與知識的關係能有所認識，並能加以批判，了解到任何一種深層模式都不再能對眞

理有絕對的發言權,一切不過是某種意識型態下的「虛構」,雖然
沒有絕對的眞理,但卻可以有更大的自由吸收各類人類智慧中的啓
示性意義。

　　藝術被認爲是「文化的產物」這樣的觀點,不僅對既有的藝術
產物採取多元包容的價值判斷,另一方面,也能因應新時代各式新
科技與媒體之進展對世界變化所帶來的影響,新文化的產生,當然
也是藝術新景象就在開展之跡象。因此,傳統的藝術知識與藝術
形式也不必定要再存在於絕對權威的認知裏,而使我們有更大的
後現代的想像力的發展空間。後現代的思維鼓勵我們從更多元的
途徑,從權力、社會、文化的角度,去透視、批判並體驗更眞實多面
的經驗。

　　因此,強調一種和解包容的態度,鼓勵走向他者、主客體的
界線之打破,認爲各種「虛構」都是知識的資源,應該利用「小敘
述」讓每種不同的形式、不同的聲音均有呈現的機會。這也即是
Derrid所謂「讓他者成其爲他者」(let others be)--亦即尊重
他們的「他者性」(otherness)。(曾漢塘等譯,2000:141-142)
的意義之所在。而藝術創作的可能性開展了,我們與藝術的對話方
式改變了,藝術在我們生活中的意義也正在改變。

　　這些觀點都是本書認爲服務學習與統整課程可以與後現代藝
術教育結合運用的重要理論基礎。因爲後現代思想鼓勵我們走向
他者,關懷他者,包括我們的社會、他人的文化,用一種多元包容且
深具批判透視權力與文化現象的能力,經驗並認識世界。而一個本
書所提倡的後現代藝術活動,適足以提供這樣的機會,並且因爲結

合服務學習與統整課程的理念，將使其內容更豐富踏實而充滿教育意義。

而在第四章關於後現代藝術創作的可能性與途徑的探討下，更具體建構了為何本書認為一個服務學習或統整課程的教育活動可以被規劃成為一個後現代藝術活動的理論基礎。因為後現代的藝術觀已非侷限於美術館的一幅畫或雕塑的觀點而已，而可以是日常生活事件的拼貼，當我們將服務學習或統整課程的教學內容注入某種後現代藝術元素後，如儀式性與詩意，則整個平凡的教育行為也可以成為藝術性的活動。

接著，本書在第五章中歸結出後現代藝術教育應有的五大方針，提出後現代藝術教育應與Dewey美學結合應用的觀點。而這些觀點不僅建構了後現代藝術教育完整的理論基礎；並且在第六章以後的實例設計中，透過本書教學內涵與實例的說明，我們也發現這些理念可以在本書所謂後現代藝術的教育活動充分被實踐。

在第五章第一節我們所歸結出的五個的後現代藝術教育的正向積極的方針，包括：中心化的解構、和解的態度、多元解讀與小敘述取代大論述、後現代的想像以及對後現代多元媒體現象的批判能力。其中，中心化的解構的方針，強調解構原本學科的界線、師生的關係、藝術教學的內涵與模式，不再侷限於某一個中心理念，或者以某一個權力的核心文化為中心出發，來解釋一切的藝術知識；和解的態度之方針，則在強調重視多元文化、風格、理念、主流、邊緣、對立衝突之概念的藝術面貌之包容態度，給予教師、學生均有某種空間，能自由地馳騁於豐富的藝術面貌中，去拼貼出自

我的感動世界；以小敘述取代大論述的方針，則在讓每一個有根據的合理立場都能有發言敘述的空間，從不同學術角度與多元藝術內涵切入，以敘事或詮釋細節過程的方式，使我們的藝術教育內涵可以有各種不同的深刻體認。而多元解讀的方針，則強調學生在觀賞藝術作品時，注重學生自身的知覺能力，可以根據其自身的經驗做多方面的解讀。

最後，後現代的想像力之方針，則在鼓勵多樣性媒體空間下的豐富自由冥想，同時強調責任感與正向人生觀的指引。並由此結合最後一個方針：對後現代多元媒體現象的批判能力，配合多面向的批判性思考，讓學生藉由多元文化與影像世界的多元深入討論與批判，了解各種權力與知識的關係，以學習如何適應並且能應用後現代的複雜影像世界。

而第五章第一節的這些理念，我們更結合第五章第二節Dewey的美學理念，意圖實踐後現代學者Rorty會提出Dewey的理念應被重視的觀點。筆者針對Dewey的美學思想在後現代藝術教育中的意義作探討，發現Dewey的美學理念本身雖非後現代思想下的產物，但卻與後現代思想理念頗能相融。所以，我們認為如何將後現代解構的概念與Dewey的正向追求完滿而有啓迪性的藝術經驗的理念，在藝術教育中應用，也是後現代藝術教育可追尋的另一個重點。因此，本書後續幾章中教育實務的應用分析，也都是立基於此種結合Dewey美學理念與後現代藝術觀之下的後現代藝術教育。

從Dewey的見解來看，每一個生活中的完整經驗，都可以因為感官全心真誠的體驗與努力，而使之更完滿地成為藝術經驗。如果

我們能將這種觀點與後現代藝術家卡布羅的偶發藝術形式結合，將可以使日常生活的行為與藝術經驗產生連續性，即日常行為也可以成為藝術行為。這是後現代思想中批判權力與知識的關係、解構傳統藝術創作的方法，以及對傳統「何謂藝術？」之反省下的藝術觀點。本書在第四章中也有討論到這類後現代藝術創作可能性的問題，而兩者是完全吻合的。

而這些探討，使我們了解到藝術活動可以與日常生活結合，可以是某種觀眾參與互動的活動，可以利用各式媒材作豐富的事件拼貼。由此，我們建立了後面四章所舉出的後現代藝術教育實例之理論根據，認為一個後現代藝術教育活動的課程，也可以被視為如同一個後現代藝術創作的「拼貼事件」一般，並建構出了理念基礎。而其中可利用的方法，如權力與知識關係的了解下的後現代批判、參與、拼貼、儀式…，都是很好運用的方法。

以第六、七章關於一個服務學習的活動經驗而言，若將它當成一個後現代藝術的活動儀式來進行，則其中將出現許多難以預期的豐富感受，不僅可以是個藝術活動，也能付出地服務並學習，具有相當高的教育意義。因此，「服務學習做為後現代藝術教育的新教學法」將是後現代藝術創作與教育相當有正向性的一個方向。因為，透過服務學習的服務互惠、追求社會正義，不僅能完成Kearney與Pearse去重新檢視現代主義者的理想，並且能恢復人道主義的目的；而且服務的過程中的多元的接觸、不斷省思，也吻合後現代藝術的教育趨勢。

此外，以立基於本書Dewey美學思想與後現代藝術觀的第八、

九章藝術統整課程而言,我們發現基於這樣的藝術觀點,平凡的課程可能被設計成非常具備詩意與想像力的課程活動,課程經驗可以非常深入心靈底層的想像與思維,學生可以有許多互動、參與、合作、表現的機會,學生上課的情境變豐富了,就如同後現代藝術家卡布羅的偶發藝術活動一般,上課經驗可以如同一次一次經驗藝術活動的歷程。並且課程規劃不僅可以確實落實到生活化的題材,其中所包含的學習內涵也是相當多元而且貼近生活。

我們相信,在後現代思想與藝術觀中,反權威與解構傳統架構模式的同時,強調一種積極、正向的價值態度,追求內在真誠的感動,反省與批判自我與社會,建立正向的人生觀與責任感,應是後現代內涵中具啟示性的重要精神。本書的觀點認為:後現代藝術教育可以結合許多後現代藝術創作的方法與內涵,而且應用的方向應該是有助於整個人類心靈世界之提昇的方向。

常有人感嘆現在的年輕世代已經越來越自我逸樂傾向,缺乏對社會與他人的責任感,而向下沈淪。也許我們應該往樂觀的一面看,可能是我們的教育方式要常常做適度的調整,結合各種理念做較有趣、有誘因的有意義活動,以吸引學生從別的感官逸樂的領域裏,改投入較正向有意義的活動中,這也是本書努力的方向。

參 考 書 目
REFERENCES

中 文 部 分

王岳川 (1992)。*後現代主義文化研究*。台北：淑馨，202。

王秀雄 (1998)。*藝術的相對論－作品解釋與價值判斷的新視界*。世紀末的視覺藝術與歷史觀學術研討會。台北：台北市立師範學院，12-14。

王紅宇 譯 (1999)。William E. Doll著，*後現代課程觀*。台北：桂冠。

王亞維 譯 (1998)。Michael Rabiger著，*製作紀錄片*。台北：遠流。

王道還 譯 (1985)。Thomas S. Kuhn著，*科學革命的結構*。台北：遠流。

王德威 (1998)。導讀一：淺論傅柯，載於氏譯，*知識的考掘*。台北：麥田，15。

丘愛鈴 (2003)。中小學教師實施統整課程之問題評析與解決之道，*中等教育*，54(4)，114。

江合建 (2000)。Dewey的美育思想，載於崔光宙、林逢祺主編，*教育美學*。台北：五南，128。

刑莉、常寧生 譯 (2000)。Efland, A. D. 著，*西方藝術教育史*。中國成都：四川人民出版社。

朱剛 (1995)。*詹明信*。台北：生智，41。

李衣雲 等譯 (1997)。Barry Smart著，*後現代性*。台北：巨流。

呂清夫 (1996)。*後現代的造形思考*。高雄：傑出文化，68-69

呂燕卿 (2002)。「生活課程」及「藝術與人文學習領域」之內涵，載於黃壬來主編，*藝術與人文教育*。台北：桂冠，367-400。

沈清松 (1993)。*從現代到後現代*。哲學雜誌，4，4-25。

沈清松 (2000)。在批判、質疑與否定之後─後現代的正面價值與視野。*哲學與文化*，27(8)，709。

林曼麗 (2003)。藝術教育於二十一世紀教育中應有的角色。*國家政策季刊*，2(3)，93-101。

林勝義 (2002)。服務學習概論，載於財團法人水源地文教基金會舉辦之「中等學校服務學習種子教師培訓研習」手冊，17。

吳瑪俐 譯 (1996)。Martin Damus著，*造型藝術在後資本主義裏的功能*。台北：遠流。

周淑卿 (2002)。*課程統整模式─原理與實作*。嘉義：濤石文化。

姜文閔（1988）。Dewey和實用主義教育學說評介，載於賈馥茗主編，
　　　Dewey原著，*經驗與教育*。台北：五南。

高宣揚（1996）。*論後現代藝術的「不確定性」*。台北：唐山，94。

夏乾丰　譯（1989）。K.E.Gilbert,H.Kuhn著，*美學史*。上海：上海譯文，
　　　762-763。

徐梓寧　譯（1996）。Allan Kaprow著；Jeff　Kelley編。*藝術與生活
　　　的模糊分際：卡布羅論文集*。台北：遠流，14。

唐維敏　譯（1999）。Steven Connor著，*後現代文化導論*。台北：五南。

莊明貞（2004）。基進民主與社會正義的導航者－專訪美國賓州州立大
　　　學課程與教學系Henry　A.Giroux教授。*教育研究月刊*，121，
　　　120-126。

黃壬來（2002）。全球情勢與台灣藝術教育改革，載於黃壬來主編，*藝術
　　　與人文教育*。台北：桂冠，65-98。

黃永和（2001）。*後現代課程理論之研究*。台北：師大書苑，77。

黃　玉（2001）。服務學習－公民教育的具體實踐。*人文及社會學科教學
　　　通訊*，12(3)，26-32。

黃光國（1998）。*知識與行動*。台北：心理，120-121。

黃光國（2001）。*社會科學的理路*。台北：心理，405-416。

黃譯瑩（1998）。課程統整之意義探討與模式建構。載於*國科會研究集
　　　刊：人文社會科*，8(9)。

黃政傑（1991）。*課程設計*。台北：東華，114-125。

郭博文（1990）。*經驗與理性－美國哲學析論*。台北：聯經，211。

葉維廉（1992）。*解讀現代、後現代：生活空間與文化空間的思索*。台北：
　　　東大。

陳伯璋（2003）。新世紀的課程研究與發展。*國家政策季刊*，2(3)，
　　　149-168。

陳建道（民67）。*紀錄片之製作*。台北：世界書局。

陳瓊花（2001）。從美術教育的觀點探討課程統整設計之模式與案例。*視
　　　覺藝術*，4，99-100。

陸蓉之（1990）。*後現代的藝術現象*。台北：藝術家。

曾漢塘 等譯（2000）。Nel Noddings著，*教育哲學*。台北：弘智文化。

單文經（2000）。統整課程教學單元的設計，載於中華民國課程與教學學
　　　會主編，*課程統整與教學*。台北：揚智文化，237。

楊洲松（2000）。*後現代知識論與教育*。台北：師大書苑。

劉文潭（1991）。*現代美學*。台北：台灣商務印書館。

劉文潭（1996）。藝術即經驗－詳介Dewey的美學。*藝術學報*，57，104。

劉昌元（1994）。*西方美學導論*。台北：聯經。

劉象愚 譯（1993）。Ihab Hassan著，*後現代的轉向：後現代理論與文化
　　　論文集*。台北：時報文化。

劉豐榮（2001）。*當代藝術教育論題之評析*。視覺藝術，4，59-95。

蔡錚雲（1998）。後現代與藝術之間的文化邏輯－詹明信的文本解讀。*視
　　　覺藝術*，1，61-74。

鄭祥福 (1995)。*李歐塔*。台北：生智，60。

歐用生 (1999)。從「課程統整」的概念評九年一貫課程。*教育研究資訊*，7 (1)，22-32。

歐用生 (2003)。*課程典範的再建構*。高雄：麗文文化。

謝攸青 (2002)。典範與典範的超越：後現代藝術教育應有的方向之研究。*勤益學報*，20(2)，589-611。

謝攸青 (2003a)。後現代藝術教育服務學習方案的理念與實例設計。*屏師學報*，18，363-402。

謝攸青 (2003b)。服務學習做為後現代藝術教育的教學法。*南師學報*，37(1)，151-168。

謝攸青 (2003c)。Dewey的美學思想及其在後現代藝術教育中的應用。*竹師學報*，17，119-133。

蘇俊吉 編著 (1985)。*西洋美術史*。台北：正文。

英 文 部 分

Anderson,T. (1989). Interpreting works of as social metaphors. *Visual Arts Research*, 15(2),42-51.

Aoki,T.(Ed.) (1978). *Curriculum evaluation in a new key*. Vancouver: University of British Columbia.

Bauman, Z. (1991). *Modernity and ambivalence*. Cambridge: Polity Press.

Barrett,T. (1997). Modernism and postmodernism: an overview with art examples. In *Art education: content and practice in a postmodern era*. J. W. Hutchens& M. S. Suggs (Ed), Reston, VA:The National Art Education Association,17-30.

Beane, James A. (1998). *Curriculum Integration-Designing the Core of Democratic Education*. NY: Teachers College Press.

Best, Steven & Kellner, Douglas(1991).*Postmodern theory: critical interrogations*.New York:Guilford Press.

Cary, R. (1998). *Critical art pedagogy: foundations for postmodern art education*. New York: Garland Pub..

POSTMODERN ART EDUCATION

MODERN ART EDUCATION POSTMODERN ART EDUCATION

Delve, Cecilia I., Suzann'e D. Mintz& Greig M. Stewart (1990).Promoting Values Development Through Community Service: A Design. In Delve, Cecilia I. ,Suzann'e D.Mintz, Greig M. Stewart (Ed.)*Community service as values education*. San Francisco: Jossey-Bass,7-29.

Derrida, Jacques (1973). *Speech and phenomena, and other essays on Husserl's theory of signs*. Evanston: Northwestern University Press,58.

Dewey, John (1953).*Experience and Education*. New York: The Macmillan Company.

Dewey, John (1980). *Art as experienc*e. New York : Wideview.

Doll, W. E. (1993). *A post-modern perspective on curriculum*. NY: Teachers College Press.

Efland, A. D. (1970). Conceptualizing the curriculum problem. *Art Education*, 23(3),7-16.

Efland, A. D. (1979). Conceptions of teaching in art education. *Art Educatio*n, 32(4), 32.

Efland, A. D., Freedman, K., & Stuhr, P.(1996). *Postmodern art education:An approach to curriculum*. Reston, VA:The National Art Education Association.

Fertman, C. I.,White, G. P.,& White,L.J.(1996).*Service learning in the middle school: Building a culture of service*. Columbus,OH :National Middle School Association.

Feyerabend, P. (1978). *Against method*. London: Verso.

Foucault, Michel (1972). *The Archaeology of Knowledge*. Trans. Alan Sheridan. London: Tavistock and New York: Pantheon.

Foucault, Michel (1977). *Discipline and Punish*.London: Penguin.

Habermas, J. (1978). *Knowledge and human interests*. Cambridge: Polity Press, 301–17.

Hassan, Ihab (1987). *The postmodern turn: essays in postmodern theory and culture*. Columbus: Ohio State University Press.

Henderson, J. G., and Hawthorne, R. D. (1995). *Transformative curriculum leadership*.Englewood Cliffs, NJ: Prentice Hall.

Jacoby, B.,& Associates. (1996). *Service-learning in higher education: Concepts and practice*. San Francisco: Jossey-Bass.

Jagodzinski, J. (1991).A para-critical/sitical/sightical reading of Ralph Smith's Excellence in art education. *Journal of Social Theory in Art Education*,11,119-59.

Jameson,Fredric(1991).*Postmodernism, or, The cultural logic of late capitalism*. New York: Duke University Press,179-180.

Kaprow,Allan (1993). *Essays on the blurring of art and life* (Jeff Kelley, Ed.). Berkeley: University of California Press,62-63.

Kearney, R. (1988). *The wake of imagination*. London: Hutchinson.

Kesson, K. R. (1999).Toward a Curriculum of Mythopoetic Meaning in J. G.. Henderson, K. R. Kesson (1999). *Understanding Democratic Curriculum Leadership*. (eds.) N Y: Teachers College.

Kolb,D.A.(1981).Learning styles and disciplinary differences. In A.W. Chickering and Associates, *The modern American college: Responding to the new realities of diverse students and a changing society*. San Francisco:Jossey-Bass Publishers.

Krug, D. H. & Cohen-Evron, N. (2000).Curriculum Integration Positions and Practices in Art Education. *Studies in Art Educstion*,41 (3) ,258-275.

Kuhn, Thomas S. (1970). *The structure of scientific revolutions.* Chicago: Univ. of Chicago Press.

Lyotard, J.-F. (1984). *The postmodern condition: a report on knowledge.* Minneapolis: University of Minnesota Press,7.

Lyotard, J.-F. (1994). *Lessons on the analytic of the sublime*. (Elizabeth Rottenberg, Trans.)Stanford California: Stanford University Press.

McFee,J. K. (1974).New directions in art education. *Art Education*, 27(8),13-4.

Newman, F. (1985). *Higher Education and the American Resurgence*. Princeton, N.J.: Carnegie Foundation for the Advancement of Teaching.

Nochlin,L. (1989).*Women, art, and power and other essays*. London: Thames and Hudson Ltd.

Parsons, M. J. (1998). Integrated Curriculum and Our Paradigm of Cognition in the Arts. *Studies in Art Education*, 39(2),103-116.

Pearse, H. (1983). Brother, can you spare a paradigm?The theory beneath the practice. *Studies in Art Education*, 24(3),158-63.

Pearse, H. (1992). Beyond Paradigms: Art Education Theory and Practice in a Postparadigmatic World. *Studies in Art Education*, 33(4),244-52.

Pearse, H. (1997). Doing otherwise: Art education praxis in a postpadigmatic world. In *Art education: content and practice in a postmodern era*. J. W. Hutchens & M. S. Suggs (Ed), Reston, VA:The National Art Education Association, 31-9.

Risatti, H. (1998). *Postmodern perspectives: Issues in contemporary art*. Upper Saddle River NJ:Prentice Hall,66.

Rorty, Richard (1992).Cosmopolitanism without emancipation: a response to Lyotard. In *Modernity & Identity*. Scott Lash & Jonathan Friedman (ED), Oxford, UK; Cambridge,USA: Blackwell,59.

Slattery, P.(1995). *Curriculum Development in the Postmodern Era*. New York: Garland.

Smart,Barry (1990).Modernity, postmodernity and the present. In *Theories of modernity and postmodernity*. Bryan S. Turner(Ed), London : Sage Publications,14-30.

Smart,Barry (1993).*Postmodernity*. London;NewYork: Routledge, 93-107.

Stewart,Greig M. (1990).Learning styles as a filter for developing service-learning interventions. In Cecilia I. Delve, Suzann'e D.Mintz, Greig M. Stewart (Ed.)*Community service as values education*. San Francisco: Jossey-Bass,31.

Taylor,P.G. (2002). Service-Learning as Postmodern Art and Pedagogy. *Studies in Art Education*, 43(2),124-40.

The Volunteer Action Center at Florida International University (2002).*101 Ideas For Combining Service & Learning*. Retrieved March 15,2002, from:

http://www.fiu.edu/~time4chg/Library/ideas.html.

Usher, R.,Ian Bryant & Johnston, R.(1997)*Adult education and the postmodern challenge:learning beyond the limits*. London; New York: Routledge, 93-121.

Vars, G. F. (1991). Integration Curriculum In Historical Perspective. *Education Leadership*, 49(1),14-15.

Wagner, Jon (1990).Beyond curricula:helping students construct knowledge through teaching and research. In Cecilia I. Delve, Suzann'e D.Mintz, Greig M. Stewart (Ed.) *Community service as values education*. San Francisco: Jossey-Bass, 43.

國家圖書館出版品預行編目資料

後現代藝術教育；理論建構與實例設計／謝攸青 著．
-- 初版．-- 嘉義市 ； 濤石文化，2006［民95］
　　面 ； 公分
　　參考書目： 面
　　ISBN：978-986-81049-5-2（平裝）
　　1. 藝術 － 教育
903　　　　　　　　　　　　　　　　　　　95013793

後現代藝術教育　理論建構與實例設計
POSTMODERN ART EDUCATION

作　　　者：謝攸青
出 版 者：濤石文化事業有限公司
發 行 人：陳暧富
責任編輯：邱琦娟
封面設計：白金廣告設計
地　　址：嘉義市台斗街57-11號3樓之1
登 記 證：嘉市府建商登字第08900830號
電　　話：(05)271-4478
傳　　真：(05)271-4479
戶　　名：濤石文化事業有限公司
劃撥帳號：31442485
印　　刷：鼎易印刷事業股份有限公司
初版一刷：95年11月
ＩＳＢＮ：978-986-81049-5-2
總 經 銷：揚智文化事業股份有限公司
定　　價：320元
E－Mail：waterstone@giga.net.tw
http://www.waterstone.url.tw

濤石文化

濤石文化

濤石文化

濤石文化